城市地標

香港早期西式建築

文、攝影 —— 陳天權

中華書局

目錄

Contents

序

蘇彰德
古物諮詢委員會主席
F11 攝影博物館創辦人及總監

我認識陳天權先生是偶然的，知道陳先生在新聞工作以外，對香港歷史文化興趣甚濃，經常整理心得，以饗大眾。

陳先生的著作《城市地標：香港早期西式建築》，聚焦香港英治時代的建築，當中不乏法定古蹟和已獲評級的歷史建築。我與歷史建築在多年前已結下不解緣，我創立的 F11 攝影博物館位處已有超過八十年歷史的三級歷史建築，跟不少戰前建築一樣，它擁有西式建築和裝飾風格，但同時因應本地氣候、材料和工藝而作出變通，活潑地反映前人的靈活智慧，展現出香港融會中西文化的獨特社會脈絡。2019 年，我出任古物諮詢委員會主席，與歷史建築的緣分可以說更為濃厚。

陳先生將不同地區的歷史建築地標收入本作之中，涵蓋行政、軍事、司法、治安、醫療、民生、商貿、族群活動等範疇，譬如中區警署建築群之於司法、治安，大潭水塘之於民生，梅夫人婦女會之於婦女活動。每幢建築的興建因由和使用情況，都是認識當時社會的重要線索，對不同時代建築的綜合對照，有助我們從多元角度思考香港的歷史進程。

出任古物諮詢委員會主席後，見證不少歷史建築獲得評級和被列為法定古蹟；亦有不少活化為文化藝術用途，滿載歷史意義之餘，同時發揮新的社會功能，體現歷史建築的多元性和與現代生活的共融性。我冀盼陳先生的著作喚起社會對歷史建築更多的愛護。

寫於 2019 年 6 月

 序

高添強

香港史研究者

中國的名城古都大多經歷千百年的演變，香港與此相比，不論在經濟、政治、文化和社會層面上，過去百多年的發展規律與這些城市均截然不同。作為一座國際都會，香港可説非常年輕，即使放眼世界，其發展之快，也屬罕見。在百多年的中西文化碰撞和交流中，加上罕見的地理環境，香港漸漸孕育出獨特的面貌，不論城市景觀或社會結構，都具有多層面的特徵和文化脈絡。

在開埠的十數年間，英國人把政府機構、軍事設施、教堂、法院，乃至銀行、貿易公司、俱樂部，全都集中於今天中環及其周邊地區，以彰顯統治權力，還有軍事和財富實力。因軍方在城市的中心地帶佔據大量土地，加上港島平地不多，早期港府無從施行城市規劃，建設只能盡量因地制宜。不過到了 1860 年代，隨着外界對香港的信心日增，社會愈見繁榮，一座座漂亮的公共建築相繼落成，街道兩旁和山崗上亦廣植樹木，這時香港已漸漸躋身全球航運網絡，並成為華人出洋的主要港口。勤奮的華商造就這片年輕土地的經濟和商業成就，當時幾乎所有前往東方的航運船隊，都在維多利亞港停留。開埠初期沿海參差錯落的倉庫、露天市集和渡頭已不復見，聳立海堤旁的盡是一座座宏偉建築，皇后大道兩旁可見拱廊辦公大樓、會所和商店，精緻樓房和堂皇大宅也於半山的陡坡上拔地而起。

俄國劇作家契訶夫曾於 1890 年訪港，他給友人的信中寫道：

香港是我旅程第一個到訪的外國港口。這兒的港灣美絕，船隻往

來之頻繁，非以往所見任何一幅圖畫所能形容，道路絕佳，有人力車、通往山上的纜車、博物館、植物公園；無論往哪兒走，你都會發現英國人受到最體貼的關顧；這裏甚至設有海員俱樂部……

今天雖然絕大多數開埠時期的建築早已消失，不過城市的結構卻沒有給完全破壞，一些具有象徵意義的建築和街道仍然存在，成為聯繫過去的媒介，見證香港不平凡的發展經歷。若對香港歷史有點認識，加上細心觀察，今天身處中環，大家仍不難感受到淡淡的歷史氛圍，摸索出一點香港早期的發展輪廓。

天權兄足跡遍及全球，近十多年回歸本土，探究本地歷史、建築、宗教和風俗，本書初版是他的力作，現在欣聞再版，更在原書的基礎上增加新的內容，包括九龍塘「花園城市」發展的來龍去脈、太子道一帶的地標建築，乃至位處沙頭角邊境、鮮為人知卻是全港最完整的「騎樓街」，還有建於青龍頭、市民不易一探究竟的園林大宅「龍圍」。

除介紹相關歷史建築的特色及歷史外，本書更把這些建築背後的香港政治、社會及文化娓娓道來，令讀者得以深入理解這些建築的意義，以至他們如何見證香港的歷史發展。此外，高質素的圖片是本書的一大特色，這些漂亮的照片都是天權兄親自拍攝得來，當中所花的時間和精神，令人動容。

本書同時回顧了過去四十多年歷史建築的保育工作和發展，今日一般市民大都明白保育歷史建築的意義，不過四十年前卻不一樣，讀者從本書或可理解這段崎嶇的經歷，思考香港歷史建築保育工作的未來，這亦是認識香港歷史的一大契機。

寫於 2023 年 3 月

前言

　　文物建築是城市的標誌，亦是歷史的活見證。今天香港僥倖留存下來的文物建築已成為珍貴的文化遺產，但隨着城市發展，它們大多隱沒於高樓大廈之間，被人遺忘，我撰寫此書目的是希望引起大眾注意這些在英治時代興建的地標，從而了解香港如何走過這百多年的路。

　　1841 年 1 月 26 日英國人佔領香港島，同年 6 月宣佈此地為自由港，隨即在澳門拍賣港島北岸的土地。外商紛至沓來，出現第一批西式建築。1842 年 8 月 29 日中英簽訂《南京條約》，香港島正式由英國管治。1843 年 6 月 26 日，英國駐華商務監督砵甸乍（Henry Pottinger）與清廷欽差大臣耆英在港主持《南京條約》換文儀式，砵甸乍隨即宣誓就任香港第一任總督，新城市命名為「維多利亞城」。

　　英國人以中環作為城市中心，在山坡上建屋，軍方在毗鄰闢建營房，商人在海旁興建貨倉和辦公大樓，令港島洋溢一片異國風情。與此同時，大量華人遷往港島尋找工作機會，人口迅速增加。

　　第二次鴉片戰爭爆發，英國於 1860 年 10 月 24 日與清廷簽訂《北京條約》，當中包括割讓九龍半島，令英國的管治範圍擴展至維多利亞港對岸。到了 19 世紀末，列強瓜分中國，英國在 1898 年 6 月 9 日與清廷簽訂《展拓香港界址專條》，租借深圳河以南、九龍界限街以北土地，為期 99 年，同年 7 月 1 日生效，殖民地式建築由市區蔓延至傳統鄉村。

　　第一次世界大戰爆發，香港未有直接受到影響，但第二次世界大

戰卻令香港落入日軍手中。經歷三年零八個月的苦難歲月，1945 年日本投降，英國重掌香港，此時內地政局動盪，導致大批居民南遷。他們大多抱着過客心態，普遍對香港沒有歸屬感。隨着戰後出生一代逐漸成長，情況漸有改變，開始關心土生土長的地方。1970 年代政府宣佈拆卸中環郵政總局和尖沙咀火車站大樓時，曾引發一些知識分子走出來爭取保留，但最後功敗垂成。

此時港府有意識要保育香港的歷史建築和考古遺址，1976 年實施《古物及古蹟條例》，同年成立古物諮詢委員會（Antiquities Advisory Board）及古物古蹟辦事處（Antiquities and Monuments Office）。古物事務監督在諮詢古諮會並經港督（回歸後是行政長官）批准後，可宣佈個別地方、建築物、地點或構築物為法定古蹟（declared monument）。由 1978 年至 2023 年 5 月，香港已有 132 項法定古蹟，受到法律保護。

古蹟辦是政府一個行政機構，1980 年引入文物建築評級制度作為內部參考，分為三級。1996 至 2000 年進行了一次全港歷史建築普查，記錄約 8,800 幢建築物，從中挑選 1,444 幢深入調查（其後不斷有新項目增加），由歷史建築評審小組按「歷史價值」（historical interest）、「建築價值」（architectural merit）、「組合價值」（group value）、「社會價值和地區價值」（social value and local interest）、「保持原貌程度」（authenticity）和「罕有程度」（rarity）等六個準則進行建議評級，再交古諮會考慮和確定。

回歸前後，社會上掀起本地史熱潮，市民對舊建築擁有一份情懷，特別是滿載集體回憶的地標。踏入千禧年，香港發生多宗市民關注的保育事件。2002 年旅遊事務署公開招標，引入私人機構參與前水警總部的活化工作；2003 年特區政府提議把中區警署建築群給予私人機構發展為零售飲食和文娛區；2004 年重建利東街（囍帖街）

和灣仔街市；同年景賢里業主放售物業，2007 年動工拆卸，引起社會關注。另外中環街市和中央書院舊址在 2005 年納入土地儲備表（勾地表）供發展商申請拍賣，亦遭保育團體和市民反對。

最轟動的是政府宣佈拆卸天星碼頭和皇后碼頭，吸引大批市民到來拍照留念，盡顯緬懷之情，甚至引發抗爭。雖然兩個碼頭最終在 2006 年底和 2007 年中拆卸，但已令政府意識到要保育有集體回憶的歷史建築。曾蔭權於 2007 年 7 月接任行政長官後成立發展局（Development Bureau），其中一項工作是執行文物保育政策。翌年發展局成立文物保育專員辦事處（Commissioner for Heritage's Office），着力保育私人的歷史建築，並推出「活化歷史建築伙伴計劃」（Revitalising Historic Buildings Through Partnership Scheme），以社會企業模式活化政府閒置的歷史建築，令它們得以重生。

本書以香港歷史發展為脈絡，串連英治時期現存的重要地標，類別涵蓋行政、軍事、法治、醫療、商業和會所等，絕大部分已成為法定古蹟或評級建築。香港島是最早發展的地區，中環更是昔日維多利亞城的中心，至今仍保留不少歷史建築，因此書中用了較多篇幅敘述。另有兩章分別介紹九龍和新界的地標，訴説早年的社會面貌。

拙作自 2019 年面世後，反應不俗，經過約兩年時間已經售罄，曾有不少人告訴我想買此書但找不到。很高興中華書局今年願意再版，以饗讀者。為此我增寫四篇新的文章，分別是九龍塘花園城市、太子道和窩打老道的地標、青龍頭的園林大宅龍圃，以及香港現存最長的騎樓街，成為增訂版。

陳天權

2023 年 5 月

Chapter 1

導論

解讀英治時期的
建築特色

香港開埠初期即有西式建築出現，當時尚未有建築師，只靠皇家工程師或測量師興建。他們根據英國政府為殖民地編寫的《模式手冊》（Pattern Book），以快捷簡便的方式建造營房和住宅。該手冊收集了一系列建築設計，以英國喬治時期的古典復興式房屋為藍本，省略裝飾細節，因應亞熱帶地區的炎熱潮濕氣候而作出改動，並加入本地工藝和物料，統稱為「殖民地式建築」（Colonial architecture）。

■ 殖民地式

殖民地式建築以花崗石（麻石）和磚建造，簡樸實用，立面加了寬闊遊廊（verandah），既可遮陽擋雨，又可讓房間內的人出來乘涼。窗門裝上木質百葉簾（wooden shutters），防止陽光直射室內。房間按照英國傳統設置壁爐，上接煙囱。屋頂多為金字形，鋪上中式雙筒雙瓦。

經過時間洗禮，香港只有少數殖民地式建築留存下來。屬於 19 世紀的有三軍司令官邸（1846 年）、美利樓（1846 年，2000 年在赤

柱重置）（圖1）、中區警署營房大樓（1864年）（圖2）、天文台（1883年）、水警總部（1884年）、華人精神病院（1891年）和高街精神病院（1892年，只保留立面）等，大部分現已改作其他用途。20世紀初的殖民地式建築，可見於鯉魚門軍營（今鯉魚門公園及度假村）（圖3）、域多利軍營（今香港公園）和威菲路軍營（今九龍公園）所留下的舊營房。

　　當香港的政治和經濟漸上軌道後，開始出現漂亮宏偉的建築物。1855年落成的總督府，雖然同樣由工程師和測量師設計，但加添古典裝飾，顯示屋主的尊貴身份。1869年建成的第一代大會堂是香港首個文化活動中心，由法國建築師設計，採用古典復興風格，富麗堂皇，是當年全港最大的建築物，可惜在20世紀30年代拆卸了。

　　各國洋行在海旁興建的貨倉兼辦事處，早年也採用殖民地式風格。洋商扎根香港後，便追求瑰麗的建築設計，以增強商業地位。此時香港已有外國人主理的建築師樓，1868年成立的巴馬丹拿

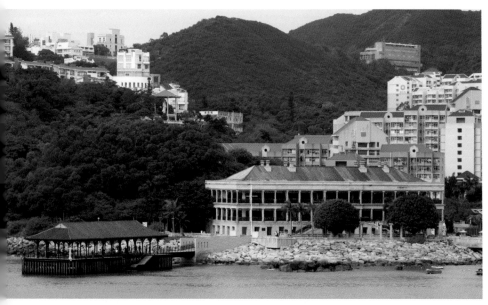

1　美利樓於1982年拆卸，三千多件花崗石材保存在倉庫，至2000年在赤柱重建。

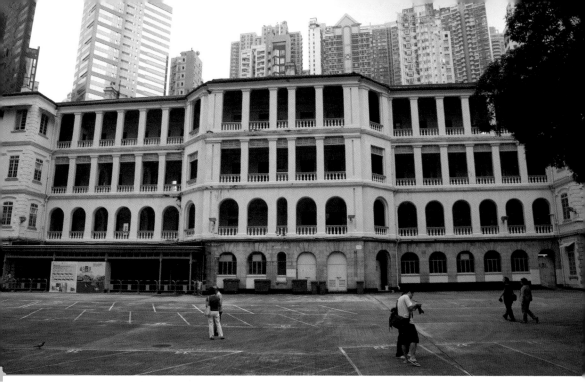

2 　中區警署營房大樓於 1864 年落成，最初供警員住宿，後因人數遞增，1905 年加建第四層。

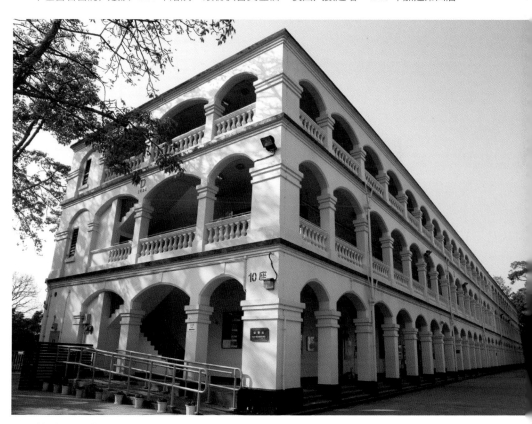

3 　前鯉魚門軍營始建於 19 世紀末，其中第十座有長長的遊廊，已被列為法定古蹟。

（Palmer & Turner，又稱「公和洋行」）和 1874 年成立的利安（Leigh & Orange，又譯「李柯倫治」），到今天仍然運作，是香港最古老的兩間建築師事務所，見證了西式建築百多年的演變。

■ 維多利亞時期

提起英治時代的建築物，都喜歡以「維多利亞式」來形容，彷彿一個名詞就慨括了整個年代的建築風格。「維多利亞」是指英國維多利亞女王（Queen Victoria），她於 1837 登基，1901 年逝世，在位 64 年。期間興建的樓房有「古典復興式」（Classical Revival），亦有「哥德復興式」（Gothic Revival），兩種風格互相競爭。前者又稱「新古典主義」（Neoclassicism），回歸希臘和羅馬的美學原則，結構對稱，講求比例；後者又稱「新哥德式」（Neo-Gothic），仿效中世紀的哥德式建築，裝飾豐富，利用尖拱和尖塔達至向上飛升的效果。這段時期還有其他風格出現，單說「維多利亞式」實難以令人聯想到某幢建築物是什麼式樣。

香港的哥德復興式建築多見於教會物業，例如香港墳場聖堂（1845 年）、聖約翰座堂（1849 年）、伯大尼修院（1875 年）、聖母無原罪主教座堂（1888 年）（圖 4）和納匝肋修院（1896 年）等，都在維多利亞時期落成。有關香港早年教會建築，可參閱筆者撰寫的《神聖與禮儀空間：香港基督宗教建築》。

耗時 12 年建成的最高法院（1912 年），由英國建築師以古典復興風格設計，左右對稱，中央有一個優美的圓拱頂，讓人感到法院的莊嚴。大樓四周圍以遊廊，有數十支高聳的圓柱和方柱貫通上下兩層。法院前面和後面均有開揚空間，令建築物更顯氣勢，可與同期在歐洲落成的建築物媲美。

■ 愛德華時期

　　愛德華七世（Edward VII）於 1901 年接任英國元首，在位只有九年，1910 年逝世，期間所建的樓房可統稱為「愛德華時期建築」。他的繼任人是喬治五世（George V），擔任國王至 1936 年，任內出現的樓房不叫「喬治時期建築」，因為這個名稱在喬治一世至喬治四世在位時（1714 至 1830 年）已經用過，故喬治五世時期的建築物也被歸入愛德華時期。

　　愛德華時期的建築物多採用「新巴洛克」（Neo Baroque）風格，仿效巴洛克年代（17 至 18 世紀），衝破文藝復興古典主義的規律，令建築物豐富多變，外牆可見複雜線條和曲線裝飾，香港大學本部大樓（1912 年）的塔樓和灣仔郵政局（1913 年）的山牆便是其中的例子（圖 5）。

　　外牆使用大量紅磚也是這個時期的特色，例子有訊號塔（1907 年）、陸軍醫院（1907 年）、北約理民府大樓（1907 年）、牲畜檢疫站（1908 年）（圖 6）、甘棠第（1914 年）（圖 7）、香港大學儀明原堂（1913

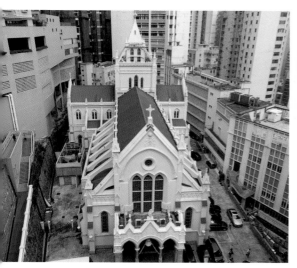

4　堅道的聖母無原罪主教座堂採用哥德復興式設計，擁有尖拱、尖塔和飛扶壁等特色。

5　舊灣仔郵政局的山牆是愛德華時期常見的「荷蘭式山牆」，由多條曲線組成。

至 1915 年）、中央裁判司署（1914 年）、尖沙咀火車站和鐘樓（1915 至 1916 年）、法國傳道會大樓（1917 年）（圖 8）、九龍消防局（1921 年）、荔枝角醫院（1921 至 1924 年）、贊育醫院（1922 年）、西區消防局（1923 年）、林邊屋（1924 年）（圖 9）、英皇書院（1926 年）和聖保羅男女中學（1927 年）等。

愛德華時期也有些建築物使用紅磚與白灰泥交錯的裝飾，以營造色彩效果。例如九龍英童學校（1902 年）、聖安德烈堂（1906 年）、病理檢驗所（1906 年）、上環街市（1906 年）（圖 10）、大潭篤原水抽水站（1907 年）、牛奶公司倉庫南座（1913 年）和北座（1917 年）（圖 11）、中區警署總部大樓（1919 年）（圖 12）及合一堂（1926 年）等，外貌奪目。

中區填海工程完成後，新海旁冒出一批華麗的大型商廈，富有巴洛克特色。部分大樓的屋頂可見洋蔥頂或圓拱頂塔樓，附以小尖塔裝飾，結合印度伊斯蘭和英國的建築特色，被稱為「印度撒拉遜」（Indo-Saracenic）風格，屬於「折衷主義」（Eclecticism）一種，例子有香港會所（1897 年）、皇后行（1899 年）和太子行（1904 年）等。隨着香港會所於 1981 年拆卸，印度撒拉遜建築已在香港消失了。

維多利亞和愛德華時期還流行一種名為「工藝美術運動」（Arts and Crafts Movement）的建築形式，此名字源於 1888 年的藝術與手工藝展覽協會（Arts and Crafts Exhibition Society），採用簡單形式、復興手工技藝、反對工業化的機械生產；斜屋頂之上，大多喜歡加上高聳的煙囪。香港現存例子有山頂轎夫亭（1902 年）、香港皇家遊艇會（1908 年）、山頂學校（1915 年）、西區抽水站高級職員宿舍（1924 年）、九龍醫院建築群（1925 至 1934 年）和聖士提反書院建築群（1930 至 1931 年）等。

6　前馬頭角牲畜檢疫站的建築群以
　　紅磚築砌，部分可見荷蘭式山牆。

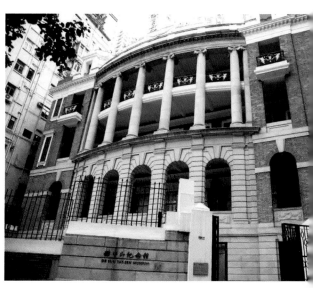

7　甘棠第在紅磚結構中加入大量花崗石，
　　盡顯主人氣派。

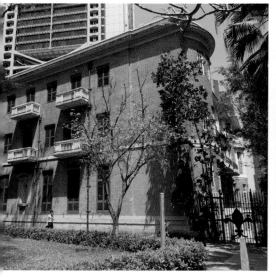

8　法國傳道會大樓以紅磚建造，是 19
　　世紀末、20 世紀初流行的建築特色。

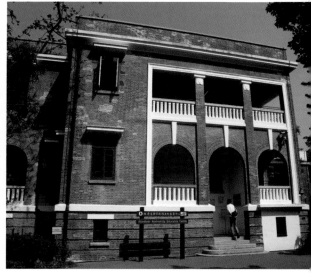

9　柏架山道的林邊屋利用紅磚和水泥營造
　　色彩效果。

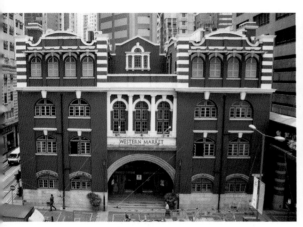

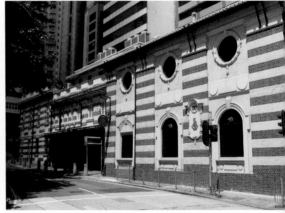

10　舊上環街市利用不同顏色物料來增加裝飾效果。

11　舊牛奶公司倉庫的紅白相間設計，
　　常見於愛德華時期的建築物。

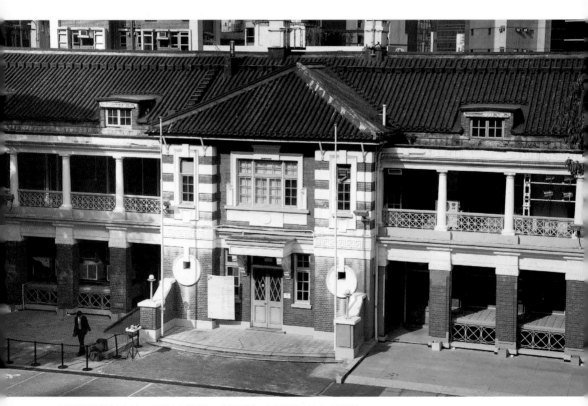

12　中區警署總部大樓正面巍峨莊嚴，背面的紅白相間設計表現溫馨。

■ 包浩斯

第一次世界大戰結束後，建築美學出現轉變，不再執着於花巧裝飾，以減輕成本，同時大膽使用新技術和新物料，為 20 世紀的現代建築注入生氣活力。期間形成兩種主流風格，一種為「包浩斯」（Bauhaus），另一種為「裝飾藝術」（Art Deco）。

「包浩斯」的名稱源於 1919 年在德國創立的包浩斯設計學院，該校老師認為建築設計要乾淨利落，不加裝飾，表現工業時代的實用美學，採用最省力的方式，重視建築物的功能。由於這班建築師和設計師勇於挑戰正統權威，1933 年受到納粹政府排斥，學校被迫停止運作，師生轉往美國和其他國家發展，因而影響世界建築潮流。二戰後許多城市進行重建，包浩斯設計獲得廣泛採用。

包浩斯建築屬於「早期現代主義」（Early Modernism），香港現存例子有必列啫士街街市（1953 年）、油麻地街市（1957 年）、燈籠洲街市（1964 年）（圖 13）和郵政總局（1976 年）（圖 14）等，都是實用性建築物。最具代表性的是第二代大會堂（1962 年），它分高、低兩座，中間以紀念花園連繫，各有不同功能，讓人一目瞭然。

九龍窩打老道以西的加多利山住宅群，自 1930 年代起興建，1950 年代大規模擴建，形成一組低密度的建築群，全是包浩斯風格，外牆髹以白色，在香港現代建築史上佔一席位，可是沒有被古蹟辦列入評級名單（圖 15）。

■ 裝飾藝術

裝飾藝術風格流行於 20 世紀早期，建築物捨棄古典或哥德式風格，使用幾何形狀或放射式的重複圖案，流露出時人的審美觀。「裝

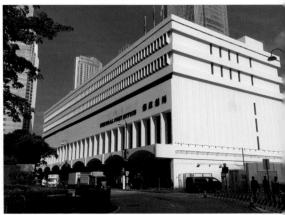

13　燈籠洲街市外牆設計有助通風和遮擋陽
　　光，同時亦有美學效果。

14　郵政總局屬於包浩斯建築，室內空間實用，
　　窗大而多，各樓層有不同功能。

15　加多利山洋房以白色為主，設計簡約，形成一批包浩斯建築群。

飾藝術」的名稱來自 1925 年在法國巴黎舉行的現代裝飾和工業藝術博覽會（International Exhibition of Modern Decorative and Industrial Art s），當時展示了許多走在潮流尖端的產品設計，引起社會注意。這股風潮迅速影響歐美，繼而傳到香港。

第三代香港上海滙豐銀行總行（1935 年）由巴馬丹拿建築師樓設計，是典型的裝飾藝術建築。立面以垂直線條處理，樓身與頂部呈疊級形態，室內設有中央空調和快速升降機，被譽為「由開羅至三藩市之間最先進的建築物」，帶領中環商廈潮流。

這種時髦風格在 1930 年代的香港大行其道，因而出現九龍木球會（1932 年）（圖 16）、太子道西樓群（1932 年）（圖 17）、聖約翰救傷隊港島總區總部（1935 年）、香港仔工業學校（1935 年）、赤柱公立醫局（1930 年代）、伯特利神學院（1930 年代中）（圖 18）、深水埗公立醫局（1936 年）（圖 19）、英皇佐治五世學校（1936 年）（圖 20）、聖類斯中學（1936 年）、蔡廷鍇別墅（1936 年）、協恩中學（1937 年）、中華電力公司總部大樓（1940 年）（圖 21）和香港紅卍字會大樓（1940 年）等建築。有些裝飾藝術建築保留較多古典元素，例如保良局大樓（1932 年）（圖 22）；有些則減掉所有裝飾，轉向流線形設計，例如灣仔街市（1937 年）（圖 23）。二戰後，裝飾藝術風格仍然流行，凌月仙小嬰調養院（1949 年）、香港大學校長寓所（1949 年）（圖 24）、中國銀行大廈（1951 年）、鄧鏡波學校（1955 年）和中華總商會大廈（1955 年）是當中較顯著的例子，過去有不少戲院也採用這種風格。

20 世紀上半葉是包浩斯與裝飾藝術盛行的年代，兩者相似，喜用簡潔或流線形設計，常在屋頂加插旗杆。不同的是，包浩斯基本上沒有裝飾，建築物可以高低錯落；裝飾藝術則講求對稱設計，外表仍可保留少許裝飾。

16 九龍木球會立面有不明顯的浮雕圖案，山牆呈階梯狀，並加旗桿裝飾。

17 太子道西樓群側面可見西式弧形露台，樓梯外牆頂端有魚鱗圖案浮雕，
迎合當年新興的中產品味。

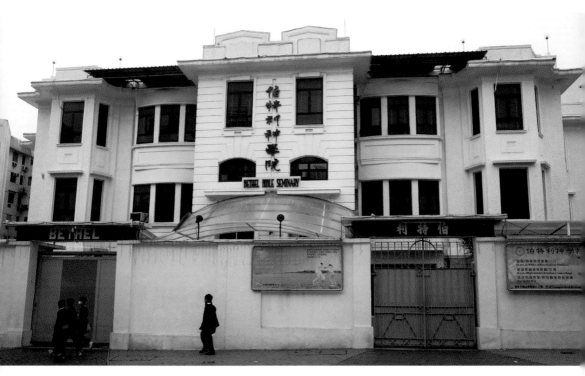

18 伯特利神學院是一座三層高的裝飾藝術建築，屋頂有幾何形山牆。

19 深水埗公立醫局採用裝飾藝術風格，山牆呈幾何形，配以浮雕裝飾支柱。

20　英皇佐治五世學校建於 1936 年，
　　這是裝飾藝術最興盛的年代。

21　中華電力公司總部大樓左右對稱，有垂直
　　線條和梯級狀屋頂，屬裝飾藝術風格。

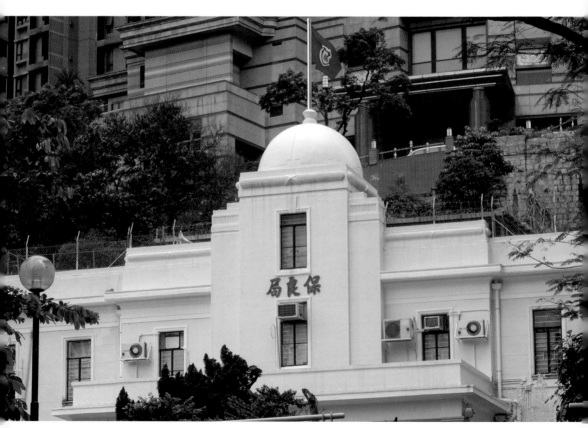

22　保良局由身兼總理和建築師的姚得中設計，糅合古典和裝飾藝術特色。

23　灣仔街市前後均呈流線形設計，屬裝飾藝術後期風格。

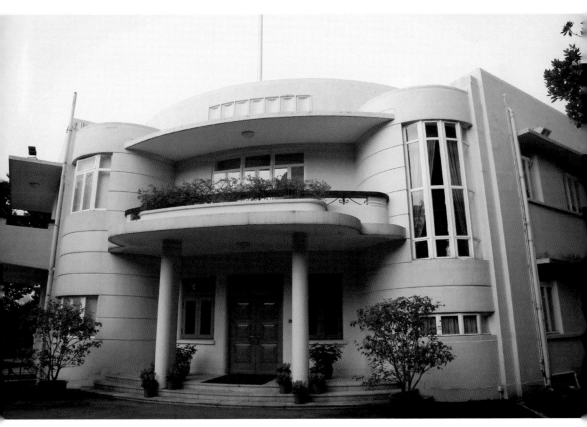

24　香港大學校長寓所結構對稱，中央有弧形門廊和幾何浮雕裝飾。

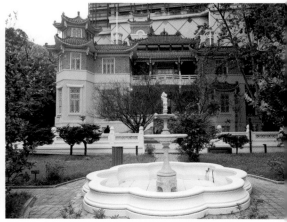

25　馬場先難友紀念碑寫上「中西士女之墓」，
　　設計裝飾亦混合中西。

26　虎豹別墅採用中式合璧設計，在西式結
　　構加上宮殿式屋頂和月洞門等中式元素。

■　中西合璧

　　香港在 20 世紀初開始出現一種中西合璧的建築風格，特點是採用西方技術興建樓房，但添加中國古典式樣，最明顯是有中式屋頂。它們多出自外籍建築師的手筆，後來由留學歐美回來的華人建築師接手，令本地建築大放異彩。

　　廣華醫院（1911 年）、中華基督教青年會會所（1918 年）和馬場先難友紀念碑（1922 年）（圖 25），均在西式結構加入中式元素，以迎合華人觀感。此風格在 1930 年代頗為興盛，有富裕人家大宅，例如虎豹別墅（1935 年）（圖 26）、景賢里（1937 年）（圖 27）和龍圃（1950年代至 1960 年代）（圖 28）；也有修院和教堂，例如華南總修院（1931年）、道風山基督教叢林（1931 至 1939 年）、瑪利諾神父會院（1935年）、聖公會聖馬利亞堂（1937 年）和聖三一堂（1937 年）等。此外，

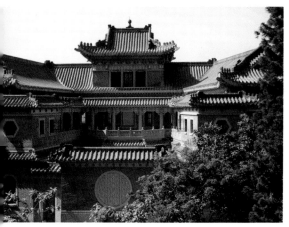

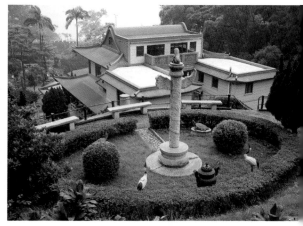

27　景賢里是一座富有中式味道的
　　西式結構建築。

28　位於青龍頭的龍圃大宅，設計糅合中西特色。

佛教的東蓮覺苑（1935 年）和弘法精舍（1939 年），以及儒家的孔聖
講堂（1935 年），也是以西式結構表現中式外貌。

　　戰後社區重建，舊廈換成高樓。商業大廈跟隨世界潮流採用長方
體設計，使用鋼筋混凝土、鋼架和玻璃等現代物料，稱為「國際風
格」（International Style）。隨着城市急速發展，戰後興建的大樓正
陸續拆卸，新廈愈建愈高，風格不一，有些更呈現不規則或流水般的
設計。它們能否持久並形成多人跟從的風格，有待將來建築界去作
判斷。

Chapter 2

香港島

政府山與
保育中環

　　香港開埠之初，英國人選址中環為行政中心，將今天花園道與己連拿利之間的山坡闢為政府專用地段，名為「政府山」（Government Hill），儼如管治權力核心，英國國教會（英格蘭聖公會，Church of England）的教堂亦設於此。百多年來，這塊土地一直未被發展商染指，山上景觀開揚，綠樹濃蔭，不同年代的建築物各有本身故事，交織成一部殖民地歷史。

■ 殖民地行政中樞

　　香港首任護理總督兼英國駐華副商務監督莊士敦（Alexander Robert Johnston）於 1842 至 1843 年在政府山建立兩層高的官邸，名為「莊士敦樓」。首任港督砵甸乍爵士（Sir Henry Pottinger，又譯璞鼎查）和第二任港督戴維斯爵士（Sir John Francis Davis）都曾以這座官邸作為臨時居所。

其後莊士敦樓經歷多番轉變，先後用作外資洋行辦事處、俄羅斯駐港領事館、滙豐銀行高級職員住宅、政府辦公室等。1915 年巴黎外方傳教會（Missions Etrangeres de Paris）以 38 萬港元購入，改建為法國傳道會大樓，在西北角加建了一個有圓頂的小堂。1952 年教會將總部撤出香港，大樓以 285 萬港元售予政府，曾先後用作教育司署、維多利亞地方法院、最高法院和政府新聞處等，回歸後成為終審法院。

英國聖公會於 1843 年派遣史丹頓（Vincent Stanton）來港出任殖民地牧師，他在美利閱兵場旁邊興建臨時性的聖約翰教堂，之後才在對上山丘建立聖約翰座堂（St. John's Cathedral），1849 年落成，與莊士敦樓為鄰（圖1）。另外史丹頓亦在不遠處的鐵崗興建會督府和聖保羅書院，成為聖公會維多利亞教區的中心。

政府山在 1848 年建立一座政府行政大樓，初名「殖民地司署」，後來改名「輔政司署」（圖2）。1855 年在對上山坡的上亞厘畢道興建總督府，作為港督官邸和辦公室，第一位入住的港督是寶靈爵士（Sir John Bowring）。1864 年港督羅便臣爵士（Sir Hercules Robinson）在南面山坡開闢植物公園（俗稱「兵頭花園」），開放給市民遊玩（圖3）。1876 年起公園開始飼養動物和鳥類，1975 年擴充後改稱香港動植物公園至今。

總督府主樓由總測量師急庇利（Charles St. George Cleverly）繪畫圖則，富有古典復興風格；1889 年加建的東翼則由巴馬丹拿建築師樓（Palmer & Turner，又稱公和洋行）設計。但日佔時期總督府再經歷一次大變，於 1942 年成為「香港佔領地總督」官邸。日方任命 26 歲工程師藤村正一（Fujimura Seichi）在主樓和東翼之間加建一座塔樓，將兩者連繫一起，令觀感上更為統一。同時除去歐陸味道，加上日式風格，唯一沒有改動是正門兩旁的守衛室。

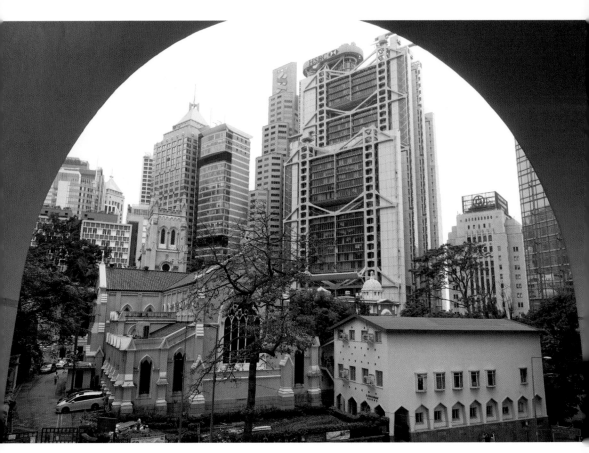

1 聖約翰座堂屹立政府山上已有 170 年，是聖公會的地標。

2 在 1870 年代，殖民地司署是政府山的主要建築。（圖片由高添強先生提供）

3 位於港督府後方的香港動植物公園，門口石柱留下「Old Botanic Gardens」字跡。

　　戰後這座大屋再次成為港督官邸，室內重現西式裝潢，但外貌沒有更改。1999年易名「香港禮賓府」，現為行政長官官邸，亦是接待賓客和舉行活動的場所（圖4）。根據過去習慣，每年3月杜鵑花盛開季節，花園和室內部分地方會開放給市民參觀。

　　輔政司署於1950年代重建，出現中座、西座和東座三個部分，統稱「中區政府合署」。這是政府主要部門的辦公室，又稱「布政司署」，回歸後易名「政府總部」。中座北面附連的扇形建築設有立法局會議廳，1985年立法局遷往舊最高法院，附連建築拆卸擴建。其後西座亦進行擴建，但始終未能應付發展需要，許多政府部門要搬到其他地方辦公。

　　回歸後特區政府計劃興建新的政府總部，但因遇上1998年的亞洲金融風暴和2003年的「沙士」而擱置。直至2005年，當局宣佈在添馬艦地皮興建政府總部大樓、行政長官辦公室和立法會大樓，由許李嚴建築師事務所設計，以「門常開、地常綠、天復藍、民永繫」為主題，2011年完成（圖5）。政府主要部門遷往該處，政府山自此人流大減，變得寂靜冷清。

　　政府山下通往皇后大道中的都爹利街有一段古老石階，約1883年興建。石階兩頭豎立了四盞香港碩果僅存的煤氣街燈，由英國威廉・塞公司（William Sugg & Co.）供應，20世紀初裝設，燈柱較短，便於安裝在石階護欄上。隨着電力普及，煤氣公司逐步停止煤氣街燈服務，至1967年僅存都爹利街四盞，每日傍晚仍由人手點亮，至1970年代才改為自動操作。石階和煤氣路燈是香港第一批被列為法定古蹟的文物，但2018年9月超強颱風「山竹」襲港，導致都爹利街一棵大樹倒下，撞毀三盞煤氣路燈，逾百年歷史的石階亦有多截石欄嚴重破損（圖6）。經過一年時多時間修復，2019年底完工，重燃亮光。

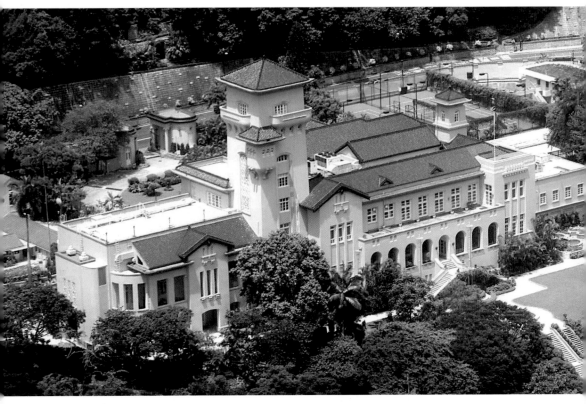

4　港督府是英治時期的管治象徵，回歸後成為特區政府禮賓府，也是行政長官的官邸。

5　特區政府總部、行政長官辦公室和立法會大樓於 2011 年遷往金鐘添馬艦，形成一組建築群。

6　具有百年歷史的都爹利街石階欄杆和三盞煤氣路燈，2018 年被颱風「山竹」摧毀。

政府山一帶的歷史建築			
名稱	地址	建立年份	歷史評級
聖約翰座堂	花園道 4-8 號	1849（副堂 1921）	法定古蹟
聖約翰座堂新座	花園道 4-8 號	1956	二級歷史建築
香港禮賓府 （前總督府）	上亞厘畢道	1855	法定古蹟
法國傳道會大樓	炮台里 1 號	1917	法定古蹟
中區政府合署	下亞厘畢道 18 號	1950 年代	一級歷史建築
都爹利街石階及 煤氣路燈	都爹利街	石階（約 1883） 煤氣路燈（20 世紀初）	法定古蹟

■ 中環八項保育計劃

自從發生天星碼頭和皇后碼頭清拆事件後，市民開始關注城市保育問題。時任行政長官曾蔭權回應訴求，在 2007 年成立發展局推動保育，2009 年推出「保育中環」計劃，保留中環的舊建築和特色。

「保育中環」計劃共有八項，第一項是降低中環新海濱的建築高度，以公私營合作方式打造該處成為文娛樞紐和多元化用途區（圖7）。第二項是將中環街市剔出勾地表（申請售賣土地表），以私人協約方式批予市建局活化，為大眾提供文娛、餐飲和零售設施（圖8）。第三項是交由香港賽馬會負責活化中區警署建築群，成為一處給公眾享用的文化藝術場地。

至於第四項，便是活化荷李活道已婚警察宿舍。它於 1951 年在中央書院遺址建成，分 A、B 兩座，各高七層，共有 196 個單位，供員佐級警員家庭入住。2000 年空置後，當局曾把它列入勾地表，給發展商勾出作商住用途。後因民間有反對聲音，政府最終保留，改為創意產業中心，邀請民間團體提交活化方案。

聖公會在 2009 年宣佈斥資重新發展鐵崗的建築群，同時承諾保

7　中環新海濱將以公私營合作方式
　　發展為文娛和展覽區。

8　2009 年底行政長官宣佈將中環街市交由
　　市建局進行保育，但基於種種原因，延
　　至 2017 年底才展開活化工程。

留四幢獲評級的建築，包括會督府（1851 年）、聖保羅堂（1911 年）、
教會禮賓樓（1919 年）和前聖保羅書院南翼（1937 年改建），其他樓
房將會拆卸，包括向私人機構收回的港中醫院用地，以興建新大樓，
容納一間私營醫院（圖 9）。政府與聖公會磋商，要求降低新大樓的高
度，以減少對中環景觀和環境的影響。未用盡的樓面面積則轉移至聖
公會在畢拉山金文泰道地皮，以興建幼稚園、明華神學院和宿舍等
設施。

　　中區政府合署原是政府部門的集中地，2011 年遷往添馬艦新政府
總部後，當局最初只願意保留中座和東座，西座則重建為商業大廈，
後因民意反對而取消計劃。附近的美利大廈也是政府辦公室，樓高 27
層，1969 年落成。部門遷出後，政府建議改為五星級酒店，以應付中
區酒店不足的問題。「保育中環」最後一項計劃是活化前法國外方傳道
會大樓（當時為終審法院所在），給予法律相關機構使用（圖 10）。

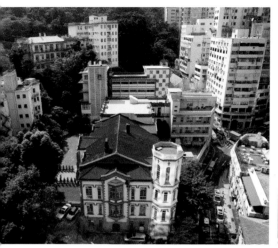

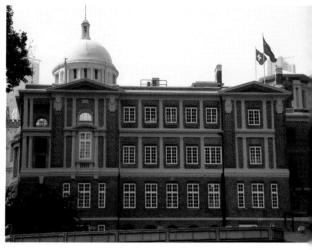

9　聖公會建築群計劃重建，當中的會督府、前聖保羅書院南翼、聖保羅堂和教會禮賓樓等四座歷史建築保留不拆。

10　前法國外方傳道會大樓在回歸後用作終審法院，終審法院 2015 年遷入舊立法會大樓，原址將給予法律服務和調解機構使用。

| 「保育中環」計劃 |

名稱	地址	建立年份	歷史評級	現今／計劃用途
中環新海濱	國際金融中心第二期與公眾碼頭之間	—	—	文娛樞紐和多元化用途區
中環街市	德輔道中 80 號	1939	三級歷史建築	文娛、餐飲和零售場所
中區警署建築群	荷李活道、亞畢諾道和奧卑利街之間	19 世紀中至 20 世紀上半葉	法定古蹟	文化藝術場地「大館」
荷李活道已婚警察宿舍（中央書院舊址）	鴨巴甸街 35 號	1951	三級歷史建築	PMQ 元創方
聖公會建築群	下亞厘畢道與己連拿利之間	19 世紀中至 20 世紀中	會督府、聖保羅堂和教會禮賓樓為一級歷史建築，前聖保羅書院南翼為二級歷史建築	增建醫院和宿舍
中區政府合署	下亞厘畢道 18 號	1954-1959	一級歷史建築	律政中心
美利大廈	紅棉路 22 號	1969	沒有評級	香港美利酒店
法國外方傳道會大樓	炮台里 1 號	1917	法定古蹟	法律服務和調解機構使用

■ 中區政府合署

中區政府合署的東座、中座和西座分別在 1954 年、1956 年和 1959 年建成，由工務局設計，反映 1950 年代流行的現代主義簡約美學，不講求花巧裝飾，以實用功能為主（圖 11）。中座是政府重要部門辦公的地方，亦設有行政局和立法局的會議廳，乃香港決策核心所在。外面的空間曾是市民表達訴求和示威的地方，留下不少歷史記憶。

11 中區政府合署西座（前方）、中座和東座建於 1950 年代，佔據政府山重要位置，已被評為一級歷史建築。

　　中座與東座相連成 T 字形，東座入口靠近花園道，一般市民較少前往；西座呈 L 字形，下亞厘畢道和皇后大道中均有入口，設有詢問處和繳費處，是市民經常出入的地方。但政府以西座「建築價值較低」為由而宣佈重建為商廈，民間紛紛反對，認為商廈會破壞政府山的歷史氛圍；聯合國教科文組織屬下的國際古蹟遺址理事會（International Council on Monuments and Sites，ICOMOS），亦曾對西座發出「文物警示」。

　　基於社會關注，古物諮詢委員會在 2011 年 11 月將中區政府合署列為新增評級項目，並作優先處理。2012 年 6 月，專家評審小組建議將整體評為一級歷史建築，同時又將中座、東座和西座分別評為一級、一級和二級。當古諮會準備開會討論這建議，時任發展局局長林鄭月娥搶先宣佈拆卸西座，邀請發展商以「建造、營運及移交」方式重建成一幢 32 層高的商業大廈，合約期 30 年，之後業權要交回政府。政府未待古諮會討論評級便作出宣佈，明顯想給古諮會成員壓力，結果西座以一票之差維持二級歷史建築。

　　之後古諮會按程序進行公眾諮詢，2012 月 8 月公佈結果，有九成市民反對拆卸西座。此時特區政府剛剛換屆，為了順應民意，同年 12 月 4 日宣佈保留西座。12 月 17 日古諮會再開會，這次有較多成員支持將西座評為一級歷史建築。

　　單看西座或會覺得平平無奇，但它與中座和東座是三位一體的組合。中座與西座之間長有一棵高大的紫檀樹，自殖民地司署年代起便已屹立此地，是政府山歷史最悠久的標誌。若果拆去西座改為高層商廈，原有的建築佈局便受破壞。猶如一個人被斬斷一臂，換上毫不協調的巨形義肢。

■ 保護歷史城區

　　觀乎中環這八項保育計劃，荷李活道已婚警察宿舍最早完成復修工程。同心教育文化慈善基金會於 2010 年夥拍香港理工大學、香港設計中心和香港知專設計學院，將舊警察宿舍活化為創意及設計中心，租期十年，可續約五年。政府負責修葺，包括在 A、B 座之間加建行人天橋連接。建築物現名為「PMQ 元創方」，2014 年 4 月啟用（圖12）。

　　美利大廈由九龍倉集團中標，改成香港美利酒店（The Murray），提供 336 個房間。酒店由英國建築師諾曼・福斯特（Norman Foster）的團隊設計，2018 年初試業。底部三層高的圓拱形迴廊原是行車通道，現改為半露天的活動場地。另外，中區警署建築群亦於 2018 年完成修復開幕（詳情可看〈一條龍的法治中心〉一文）。

12 曾經長時間閒置的荷李活道前警察宿舍，最終交由民間團體活化為 PMQ 元創方。

中區政府合署已完成翻新工程，2015 年起用作律政司辦公室，西座有部分地方將撥給有關法律的組織開展服務，中座與西座之間的空地將闢為公眾休憩用地。終審法院於 2015 年遷入舊最高法院（亦即舊立法會大樓），舊址由律政司接收，翻新後給予法律服務和調解機構使用，繼續有關法律的工作。

「保育中環」其餘幾項基於不同原因，遲遲未能開始。聖公會原計劃在鐵崗興建高層醫院大樓，但被地區人士以影響環境為由反對，需要修訂方案。中環街市計劃活化為休閒地方，2011 年市建局諮詢公眾後定出「城市綠洲」活化方案，但因工程嚴重超支，結果在 2015 年推倒重來，改用簡約版方案，至 2017 年才展開活化工程。中環新海濱用地發展因中環灣仔繞道工程延遲啟用，亦令計劃受阻。

香港過去保育建築文物只着重單幢式樓宇，較少考慮將整片地帶劃為保護區，以致現今留存下來的歷史建築零散地分佈在城市不同角落，有些更隱藏於高樓大廈之間而被人遺忘。「保育中環」計劃以「面」作為保育目標，讓區內不同的歷史建築發揮協同效應，營造富有歷史氛圍的城市空間。

政府山是香港殖民地時代的行政心臟，建築物的年代跨越一個半世紀，反映了香港開埠以來許多重要片段。若將山上和山下的建築物串連一起，猶如一條文物軸線。由香港動植物公園和禮賓府（前總督府）開始，往下是中區政府合署、聖約翰座堂和前法國外方傳道會大樓，再伸延下去就是滙豐銀行總行大廈、舊中銀大廈、舊最高法院、和平紀念碑和大會堂等，當中夾着開揚的綠化空間。

文物軸線兩旁還有不少重要的殖民地建築物，東面保留了多幢舊軍官住宅，西面有聖公會建築群和中區警署建築群。若特區政府願意保育這個歷史城區，那麼香港將來或有條件像澳門一樣，向聯合國教科文組織申報成為世界文化遺產。

皇后像廣場
今昔

　　香港開埠之初，政府和重要商業機構均立足於中環。但此區平地不多，已佔據沿海地段的商行不願意填海，山坡上又不宜興建太多樓房，以致土地供應趕不上經濟發展的需求。身為立法局非官守議員的商人遮打（Catchick Paul Chater）建議填海，他出面游説洋行接受大規模填海計劃，最後透過賠償擺平紛爭，政府得以在 1890 年展開工程，中環土地面積大增。

　　歐洲許多城鎮都以廣場為中心，周邊圍繞重要地標。中區填海後，港府預留一幅土地開闢廣場，位置在香港第一代大會堂（1869年）和第二代滙豐銀行總行（1886 年）前方。廣場上有兩條十字相交的街道，南北走向稱為「獲利街」，以滙豐銀行總行大樓前身的獲利行（Wardley House，又譯域厘行）命名；東西走向稱為「遮打道」，以表揚遮打推動中區填海的貢獻。海岸線北移至干諾道，此路是紀念干諾公爵（Duke of Connaught and Strathearn）來港為填海工程奠基。

■ 廣場銅像林立

　　港府為慶祝維多利亞女王（Queen Victoria）登基金禧紀念，在英國訂製一尊女王銅像（圖1），運來香港置於廣場中央的石造亭座（即獲利街和遮打道的交叉點），1896 年 5 月 28 日揭幕，同時慶祝女王 77 歲壽辰。廣場於同年啟用，名為 Statue Square，但中文譯作「皇后像廣場」（圖2）。

　　廣場落成後，陸續有英國其他皇室成員的銅像豎立於此，包括維多利亞女王丈夫亞伯特親王（Prince Albert）、長子英王愛德華七世（King Edward VII）及王后雅麗珊（Queen Alexandra）、

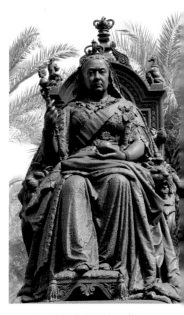

1　維園的維多利亞女王像

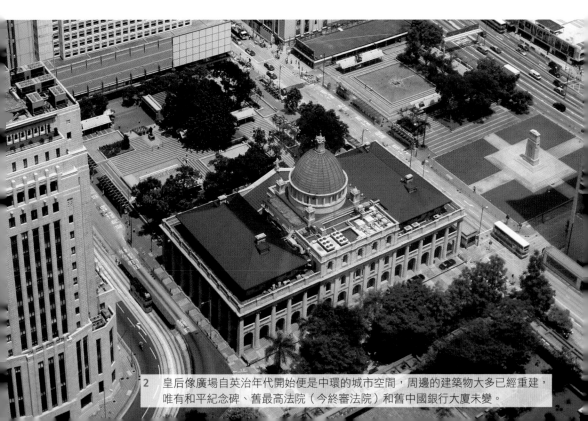

2　皇后像廣場自英治年代開始便是中環的城市空間，周邊的建築物大多已經重建，唯有和平紀念碑、舊最高法院（今終審法院）和舊中國銀行大廈未變。

3　皇后像廣場的昃臣像

4　動植物公園的喬治六世像

三子干諾公爵（五年後銅像移至干諾道）、愛德華七世的長子威爾斯親王（Prince of Wales）及王妃瑪麗（Princess Mary）。威爾斯親王於 1910 年登基，成為英王喬治五世（King George V）。

　　廣場上還有第十五任港督梅含理爵士（Sir Francis Henry May）的銅像、1870 至 1902 年間出任香港上海滙豐銀行總司理的昃臣爵士（Sir Thomas Jackson）（圖 3），以及紀念在一戰期間犧牲的滙豐職員銅像等，一時蔚為大觀。

　　日佔時期，這些銅像連同滙豐銀行門口的一對銅獅全被運往日本，準備熔解作軍備原料之用。戰後港府赴日本尋回部分銅像，其中昃臣像和銅獅放回原處（其中一隻銅獅還留下彈炮傷痕）；而維多利亞女王像修復後於 1955 年放置在新闢建的維多利亞公園正門。

　　今天香港動植物公園內仍保留一座英王喬治六世（King George VI）銅像（圖 4），該像原本打算在 1941 年運來香港，以紀念香港開埠一百周年，但當時歐洲戰雲密佈，令計劃受阻，結果延至 1958 年才置於公園，逃過香港黑暗歲月。回歸後有中西區區議員要求移走這座銅像，幸好最終沒有成事，讓歷史繼續存在。

■ 滙豐前面不建高樓

　　皇后像廣場設立之前，東面毗鄰一片草坪，1851 年設有木球會供

洋人消遣娛樂。當時洋人自成一個圈子，華人難以打入，亦不懂得這類玩意。後來木球會增添草地滾球活動，並開放予富裕階層的華人參加，才逐漸打破華洋隔閡。1970 年代港府決定興建地下鐵路，木球會的租約亦到期，於是撥出黃泥涌峽一幅土地給木球會另建會所，原址興建中環站，地面闢作遮打花園供大眾使用（圖 5）。

皇后像廣場所在的填海地分別屬政府和滙豐銀行所有，1901 年政府與滙豐達成共識，將兩塊土地永久闢作公共空間，不建高樓大廈。廣場東側有最高法院和香港會所；西側有太子行和皇后行等商廈；南面除了滙豐銀行（圖 6）和渣打銀行，1951 年還出現中國銀行大廈；北端海邊設有官方的皇后像碼頭。該碼頭於 1925 年重建，改名「皇后碼頭」，入口設有石拱門，上蓋以鋼鐵造成。該年金文泰來港出任第十七任港督，在皇后碼頭上岸進行就職儀式，此後每位港督履新都維持這個傳統。

1950 年代，當局拆去廣場中央的女王亭座，用作停車地方。1965 年滙豐銀行為紀念成立 100 周年，委託建築師司徒惠在廣場進行綠化工作和增設水池和涼亭，令這個富有殖民地氣息的廣場更貼近一般市民，成為大眾的休憩空間。

■ 英式法院建築

香港最高法院於 1844 年建立，初設威靈頓街，四年後遷往皇后大道中。中區填海工程完成，當局在皇后像廣場旁邊興建最高法院大樓。英國政府委派倫敦頂級建築師阿斯頓·韋伯（Aston Webb）和英格里斯·貝爾（E. Ingress Bell）繪製設計圖。他們合組的公司曾經設計白金漢宮（Buckingham Palace）立面、水師提督門（Admiralty Arch）和維多利亞和艾伯特博物館（Victoria and Albert Museum）。

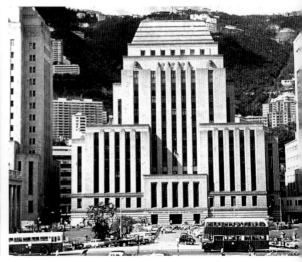

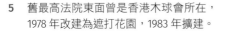

5 舊最高法院東面曾是香港木球會所在，1978 年改建為遮打花園，1983 年擴建。

6 攝於 1960 年代的第三代滙豐銀行總行大廈，屹立皇后像廣場 46 年，於 1981 年拆卸。（圖片由高添強先生提供）

英國如此重視這座建築物的設計，既有助強化香港作為「殖民地」的身份，亦體現英式法治植根香港。

法院大樓地基由數以百計的杉木支承，牆身結構採用花崗石。承建商為 Chan A Tong（陳亞東，又譯陳阿堂），工務局負責監督。工程於 1900 年展開，1903 年由港督卜力爵士（Sir Henry Arthur Blake）奠基。但由於缺乏石匠，加上陳亞東中途病逝，最終延至 1912 年 1 月 15 日才正式啟用，由港督盧吉爵士（Sir Frederick Lugard）及首席按察司皮葛爵士（Sir Francis Piggott）主持典禮。

皮葛爵士發言時表示：「即使他日維多利亞城不復存在，海港被淤泥壅塞，香港會所坍塌湮沒，這座大樓仍將巍然矗立如金字塔，為遠東的天才留下見證。」（"When Victoria has ceased to be a city, when the harbour has silted up, when even the Hong Kong Club has crumbled away, this building will remain like a pyramid to commemorate the genius of the Far East."）今天已沒有「維多利亞城」這個名稱，對出海港有部分已被填平，香港會所亦於 1981 年拆

 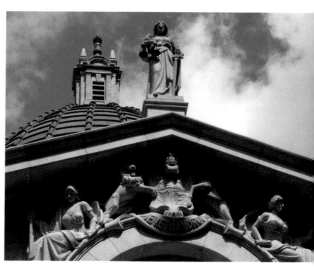

7 舊最高法院大樓採用古典主義設計，顯示法律莊嚴。它經歷法院、立法局（會）會議廳和終審法院等用途，一直沒有離開法律工作。

8 最高法院的三角楣飾有皇家盾形紋徽、獅子、獨角獸和兩位女性雕像。頂端是象徵公義的泰美思女神像。

卸重建，但這座法院建築仍屹立如昔（圖7）。

　　法院採用古典復興式設計，上下層均有遊廊，以兩層高的愛奧尼亞式（Ionic Order）列柱支承，屋頂鋪上雙層中式瓦片。大樓中央有優美的圓拱頂，凸顯法律的莊嚴和權威。正立面朝向皇后像廣場，分開左中右三段，下層連續有 15 個拱。高處的三角楣有豐富雕飾（圖8），半圓形窗頂可見英國皇家盾形紋徽（Royal Arms），它分四格圖案，其中兩格刻了三頭獅子（代表英格蘭），另外兩格分別是一隻獨角獸（代表蘇格蘭）和一把豎琴（代表愛爾蘭）。盾徽左右以獅子和獨角獸護持，頂端飾以皇冠，下方刻上銘文 DIEU ET MON DROIT，英文解作 God and my right，中文為「我權天授」。

　　盾徽兩側各有一個女子雕像，代表「憐憫」（Mercy）及「真理」（Truth），這是法官審案的要旨。三角楣兩端可見 E、R 兩個字母，顯示這是英王愛德華（Edward Rex）七世的建築物。三角楣頂部豎立一尊近三米高的泰美思（Themis）像，它是古希臘的正義女神，其雙眼蒙住，代表司法大公無私。右手持天秤，象徵公正；左手握寶劍，

象徵權力。圓拱頂塔上綴以銅製的都鐸皇冠（Tudor Crown），是當時英國皇室使用的設計。

日佔時期，最高法院被日軍用作香港憲兵隊本部，東面牆壁曾遭炮火所傷。戰後恢復審案用途，但到了 1978 年由於附近興建地下鐵路，引致大樓出現裂痕，法院要暫遷至前法國外方傳道會大樓，再於 1984 年遷往金鐘道新落成的高等法院大樓。同年舊法院列為法定古蹟，修葺後於 1985 年作為立法局開會之用，回歸後改名立法會大樓。2011 年立法會與其他政府部門一起遷往金鐘添馬艦新廈，舊址在 2015 年改為終審法院大樓，繼續有關法律的工作。

■ 和平紀念碑

皇后像廣場對出的和平紀念碑（Cenotaph）於 1923 年 5 月 25 日由港督司徒拔爵士（Sir Reginald Edward Stubbs）揭幕，是香港第一座悼念戰爭殉難者的構築物。五年後，帝國戰爭墓地委員會（Imperial War Graves Commission）在香港動植物公園入口豎立一座中式牌坊，紀念殉難華人（圖 9）。這兩座構築物原本只是悼念第一次世界大戰中犧牲的人，二戰後改為悼念兩次大戰的死難者。

和平紀念碑的外形模仿英國建築師魯欣斯爵士（Sir Edwin Lutyens）在倫敦白廳（Whitehall）設計的戰爭紀念碑，不同的是香港的一座置於十字型台階上，四周有草坪圍繞；而白廳的戰爭紀念碑身處街道中央，兩旁車輛穿梭不絕，氣勢有所不及。

和平紀念碑碑頂和側面有花圈雕飾（圖 10），側面亦刻了「MCMXIX」（1919 年，即標誌着一次大戰正式結束的《凡爾塞和約》簽訂年份）、「THE GLORIOUS DEAD」和「1914-1918」（一戰年份）的字句。二戰後，增加了「1939-1945」（二戰年份）的刻字。1980 年

9　位於香港動植物公園入口附近的華人
殉難紀念牌坊，是為戰時華人殉難者
而建。

10　和平紀念碑四周圍以草坪，背後是 1962 年落
成的第二代大會堂。

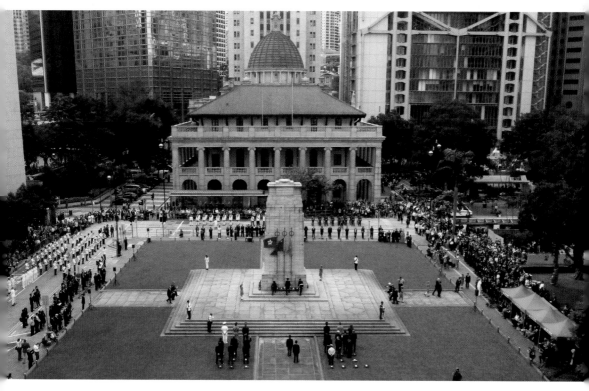

11　1918 年 11 月 11 日是第一次世界大戰休戰日，香港退伍軍人等團體每年 11 月
第二個星期日在和平紀念碑舉行悼念儀式，紀念兩次大戰中犧牲的軍民。

代在碑側再加上「英魂不朽 浩氣長存」八個中文字，意思與「THE GLORIOUS　DEAD」相同，清楚表示和平紀念碑是紀念所有死難者，特別是為保衞香港而捐軀的人士。

在殖民地年代，政府把每年 11 月 11 日的第一次世界大戰休戰紀念日定為和平紀念日（Remembrance Day），在和平紀念碑舉行官方悼念儀式。二戰後，和平紀念日改在每年 11 月第二個星期日，方便人們參加（圖 11）。回歸後，香港退伍軍人聯會按傳統在此舉行悼念儀式，特區政府及其他界別也有派代表出席。

大半個世紀以來，中環景觀出現翻天覆地的變化，但和平紀念碑依然屹立，2013 年更罕有地列為法定古蹟。只是草坪四周圍了鐵鏈，市民無法走近細看紀念碑的文字。

■ 愛丁堡廣場

中區在 1950 年代再度填海，開闢了愛丁堡廣場，將皇后碼頭和天星碼頭遷來，又在此興建大會堂和多層停車場。到了 1970 年代，政府選址德輔道中與畢打街交界興建地下鐵路中環站，因此拆除舊郵政總局，1976 年在愛丁堡廣場旁邊興建新的郵政總局。四十多年過後，現時的郵政總局亦有計劃要拆卸了。

香港早在 1869 年已有大會堂，內設劇院、博物館和圖書館等，前來者以上流人士居多。1933 年，隔鄰的滙豐銀行買了大會堂部分土地，重建更大的總行大樓，只餘細小一角留給大會堂使用。到了戰後的 1947 年，僅餘的土地亦售予中國銀行興建總行大廈。香港再沒有大會堂，文藝活動停滯不前。可能是這個原因，香港曾被人冠以「文化沙漠」之名。直至 1962 年才有第二代大會堂在中環新填海區落成，這是包浩斯風格（Bauhaus，即早期現代主義）的建築物，線條

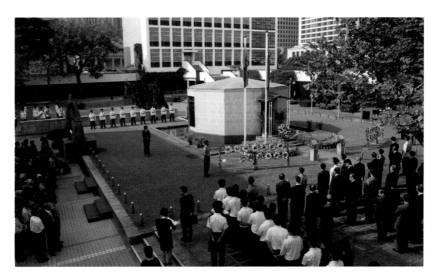

12　每年 8 月 15 日或接近的星期日，以及農曆九月初九重陽節，大會堂紀念花園都有悼念儀式。前者由香港戰俘協會和義勇軍協會舉辦，後者由特區政府舉辦。

簡潔，重視功能。它最初由香港大學建築系系主任哥頓布朗（Gordon Brown）設計，其後工務局接手，由英籍建築師菲利普（Ronald Phillips）和費雅倫（Allen Fitch）完成。

大會堂分高、低兩座，中間以紀念花園串連（圖12）。高座有公共圖書館、婚姻註冊處和美術博物館；低座有音樂廳、劇院和展覽廳，是多元化的文娛場所。花園中央有一個 12 邊形的紀念龕，內存陣亡者名冊，牆上鑲有「英靈宛在 浩氣長存」八個字，英文是 These had seen movement, and heard music; known. Slumber and waking; loved; gone proudly friended，紀念二戰期間為港捐軀的軍民。

愛丁堡廣場的皇后碼頭建於 1953 年，屬第二代，繼續扮演官方碼頭角色，是港督乘坐「慕蓮夫人號」（Lady Maurine）遊艇在港島上岸的地方。英女王伊利沙白二世（Queen Elizabeth II）於 1975 年和 1986 年兩次訪港，亦在此碼頭登岸接受儀仗隊歡迎（圖13）。英治時期最後一任港督彭定康（Chris Patten）雖然打破慣例不穿殖民地官員服裝就任，但他仍遵守傳統，在皇后碼頭參加就職儀式。沒有官方活動的時候，此碼頭是大眾休憩、拍拖或釣魚的好地方，給都市人一個喘息空間。

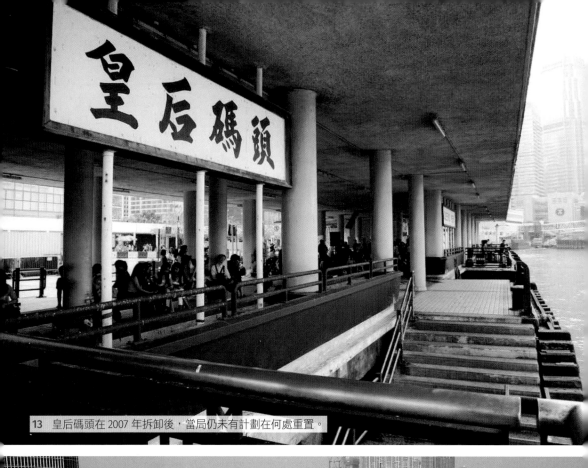

13 　皇后碼頭在 2007 年拆卸後，當局仍未有計劃在何處重置。

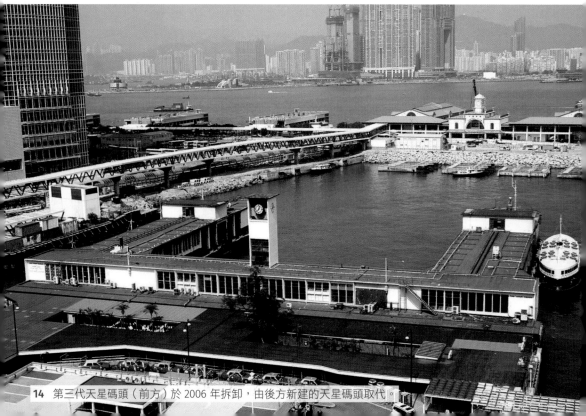

14 　第三代天星碼頭（前方）於 2006 年拆卸，由後方新建的天星碼頭取代。

　　天星碼頭於 1958 年由雪廠街口遷至皇后碼頭隔鄰，是香港人和遊客乘船往來尖沙咀必經之地，給市民留下種種回憶（圖 14）。2005年政府因應中環填海建路計劃而宣佈拆卸天星碼頭和皇后碼頭時，即有許多人感到依依不捨，紛紛到來拍照留念，並引發一些保育人士為保護碼頭而抗爭，社會保育意識由此提高。

　　有些人會覺得天星碼頭和皇后碼頭設計平凡，並不漂亮，然而碼頭的意義不單單是建築本身，當中還透射了英治時期的生活景象。它們與周圍環境融為一體，跟大會堂和愛丁堡廣場組成劃時代的現代主義建築群，展現 20 世紀中盛行的簡約風格。古諮會曾應社會要求為皇后碼頭評級，結果評為一級歷史建築，但未能阻止特區政府在2006 年和 2007 年拆卸天星和皇后碼頭。

　　愛丁堡廣場是本土保育運動的發源地，自從碼頭分崩離析後，廣場門庭冷清，只留下孤單的大會堂，2022 年被列為法定古蹟，是首幢戰後興建的法定古蹟。至於皇后碼頭在何時和何處重置，政府還沒有公布方案。

愛丁堡廣場的歷史建築

名稱	建立年份	歷史評級
皇后碼頭	1953	一級歷史建築（已拆）
大會堂	1962	法定古蹟

　　皇后像廣場位處中環的心臟地帶，在英治時期極具象徵意義，其他廣場無可比擬。它連繫北面的愛丁堡廣場，南達政府山，百多年來匯聚了政治、經濟、司法、宗教、文娛和交通等重要地標，各司其職，可以拼湊出一幅香港近代史圖畫。政府山、皇后像廣場和愛丁堡廣場過去亦曾是市民示威集會、表達意見的公共空間，一段又一段歷史在這細小土地發生，推動香港社會發展。

中環金融中心
的商廈變遷

中環經歷過多次填海，最大規模的一次於 1890 年展開，由來自印度的亞美尼亞裔商人遮打（Catchick Paul Chater）策動，歷時 14 年竣工，新增 59 英畝土地，出現了許多代表性的商廈，奠下今天中環商業核心區的基礎。

在中區填海計劃展開前一年（即 1889 年），遮打（圖1）與怡和洋行等合資創辦香港置地及代理有限公司（The Hongkong Land Investment and Agency Company Limited），率先拓展地產業務，購入新填海區許多土地，興建一批宏偉商廈。這些富有維多利亞時期和愛德華時期的建築，為中環海濱添上一道華麗的風景線。

香港會所於 1897 年由皇后大道中遷至填海區海旁興建，樓高四層，外貌富麗堂皇，象徵英國紳士階級的優雅生活。它佔據皇后像廣場東鄰，可見其地位重要。另外，位於德輔道海旁的香港大酒店（Hong Kong Hotel）失去臨海優勢，1905 年在對出海旁興建萬順酒店（Hotel Mansions，又譯文信酒店）作為彌補。

■ 置地最早的物業

填海區形成後，置地公司很快便建了六幢商業大樓，包括干諾道二號（1898 年）、皇室行（1902 年）、亞歷山大行（1904 年）、聖佐治行（1904年，後來售予嘉道理家族）、皇帝行（1905 年）及沃行（1905 年），大部分由巴馬丹拿建築師樓設計。另外，遮打又與麼地合組公司，在皇后像廣場西側興建皇后行（1899 年）和太子行（1904 年），由李柯倫治建築師樓（Leigh & Orange，又稱利安）設計。這兩幢樓宇在 1920 年代被置地公司收購，置地成為了中環最大業主（圖 2）。

1 遮打大力推動中區填海計劃，並與怡和洋行成立置地公司購入中環地皮。2010 年置地公司在遮打大廈為他立像紀念。

2 1941 年的中環商業區地圖，有顏色的商廈為置地公司物業。

這些新建的商廈多由遮打給予命名，以紀念英國皇室人員。皇后行和太子行分別紀念維多利亞女王及其長子威爾斯親王（Prince of Wales，即後來的英王愛德華七世）。皇帝行、亞歷山大行和沃行以英王愛德華七世、其妻雅麗珊王后和兒子約克公爵（Duke of York，即後來的英王喬治五世）命名。這兩組建築物之間是聖佐治行和皇室行，前者以英格蘭守護聖者聖佐治（St. George）為名。

3　干諾公爵於 1890 年來港為中區填海工程奠基，奠基石置於香港木球會看台附近。1975 年木球會改建為遮打花園，奠基石重新移放園內。

由於遮打為中區填海作出很大貢獻，港府將填海區一段馬路命名為「遮打道」，1902 年他更獲英國封爵。1970 年代木球會遷往黃泥涌峽，原址闢建花園，亦以遮打為名。花園內保存了中區填海工程的奠基石（圖3），刻字顯示奠基儀式於 1890 年 4 月 2 日由干諾公爵（Duke of Connaught）主持，港督德輔爵士（Sir George William Des Voeux）陪同出席。

■ 摩天大廈湧現

第一次世界大戰結束後，香港經濟復甦，中環冒起較高的商業大廈。1930 年代裝飾藝術（Art Deco）風格盛行，新廈強調垂直線條，裝飾幾何化。置地公司興建的一批建築物都採用這種風格，仍以英國皇室人員為名，包括德輔道中的告羅士打行（1932 年），紀念喬治五世的第三子告羅士打公爵（Duke of Gloucester）；皇后大道中的公主行（1935 年），以喬治五世第四子根德公爵（Duke of Kent）的夫人

瑪麗娜郡主（Princess Marina）命名；德輔道中的溫莎行（1940 年），則是紀念溫莎王朝（House of Windsor）。

　　屹立於德輔道中與畢打街交界的告羅士打行，原址是香港大酒店北翼，該樓於 1926 年元旦起火，損毀嚴重，兩年後被置地公司以 137.5 萬元購入，建成九層高的告羅士打行（最高五層為酒店），是當時香港最高的建築物。屋頂上的鐘樓每日為行人報時，成為中環地標（圖4）。香港大酒店南翼繼續營業，戰後被中建企業購入，1958 年建成 17 層高的中建大廈。

　　二戰後中環再一次變身，置地重建區內商廈。首先拆卸皇后大道中的勝斯酒店（St. Francis Hotel），與隔鄰地盤合併興建公爵行（1950 年）；拆卸亞歷山大

4　攝於 1975 年的告羅士打行，樓高九層，屋頂的大鐘每日為行人報時。（圖片由高添強先生提供）

行、皇室行和中天行，興建 20 層高的歷山大廈（1956 年）；拆卸第二代怡和行，興建 16 層高的怡和大廈（1958 年）。

　　置地在 1946 年購入於仁保險公司（Union Insurance Society of Canton Ltd）的於仁行（前身是萬順酒店），之後連同沃行和皇帝行一起拆卸，合併建成於仁大廈（1962 年，其後改名太古大廈）。另外又拆卸皇后行興建文華酒店（1963 年）、拆卸太子行興建太子大廈（1965 年），此時出現的建築物採用簡潔的現代主義風格。

　　1972 年置地改名「香港置地有限公司」，兩年後斥資六億元進行長達 10 年的「中環物業重建計劃」。第一期工程拆掉落成僅 20 年的

歷山大廈，1976 年建成更高的歷山大廈。第二期工程拆卸德輔道中的告羅士打行、連卡佛大廈和溫莎行，1980 年建成告羅士打大廈和置地廣場（Landmark）。第三期工程擴展至皇后大道中的物業，拆卸公主行和公爵行，1983 年建成公爵大廈和置地廣場東翼（2009 年重建成約克大廈）。置地廣場是香港第一個設有中庭的商場，仿效歐洲城鎮的廣場設置噴水池，四角有通道出入，上蓋以透光的玻璃纖維建造，引入自然光線。

　　隨着中區再度填海，置地於 1970 年出價 2.58 億元投得新填海區的地王，創了當時香港最高呎價紀錄。1973 年建成樓高 52 層（183 米）的康樂大廈（Connaught Centre），由巴馬丹拿建築師樓的日裔建築師木下一（James Kinoshita）設計。這是香港首幢摩天大樓，取得多個亞洲第一；除了最高之外，還設有最快速的升降機和最大的空調冷水機組。該廈最大特色是設有 1,748 個圓窗，成為維港地標。1988 年怡和將總部遷入，改名「怡和大廈」（Jardine House），但舊名仍然深入民心（圖 5）。

5　今天的中環海旁，高樓林立，1973 年建成的康樂大廈（右，今稱怡和大廈）並不遜色。

　　1982 年置地再以創紀錄的 47.5 億港元奪得康樂大廈旁邊的地王，僅用了三年時間便建成交易廣場第一和第二座，與康樂大廈同等高度，下層設有香港交易所。1988 年再建第三座和富臨閣，分別高 33 層和 5 層。

　　到了 20 世紀末，置地拆卸太古大廈興建遮打大廈（2002 年），以紀念置地創辦人之一遮打。2009 年慶祝成立 120 周年時，請本港雕塑家朱達誠塑造遮打的銅像和浮雕，放在遮打大廈大堂和正門旁。大廈面向干諾道中的外牆，可見古蹟辦的橢圓形標示牌，說明此處曾是 1890 至 1904 年中區填海工程的海岸線。

■ 有蓋行人天橋網絡

　　當香港經濟日益蓬勃，中環的人和車便愈來愈多，經常出現人車爭路情況。1965 年置地在車水馬龍的遮打道上興建中環第一條密封的行人天橋，連接新落成的太子大廈和文華酒店，方便酒店住客前往太子大廈平台商場購物（圖 6）。之後區內陸續出現多條行人天橋，貫通置地每座商廈，繼而擴展至不同業主或政府的樓宇，形成一個縱橫交錯、四通八達的天橋網絡。人們無懼風雨或酷暑行走，又不必等候紅綠燈，帶來很大方便，成了中環一大特色。

　　隨着半山區人口增多，港府於 1982 年計劃興建自動扶手電梯系統，連接皇后大道中和干德道，方便居民步行往來，同時紓緩半山道路交通。工程於 1991 年展開，初期引來許多不滿之聲，例如會影響風水和環境等。但當扶手電梯於 1993 年啟用後，帶來實質好處，不但減輕市民上山之苦，亦令沿線商業和住宅單位增值。此系統由 18 條自動扶梯和三條自動行人道組成，長約 800 米，為世界最長的扶手電梯，每日約有八萬人次使用。

6 連接太子大廈和文華酒店的天橋建於 1965 年，是中環第一條有蓋行人天橋。

■ 飲譽全球的商廈

現今中環最具代表性的商廈，就是香港上海滙豐總行大廈和中銀大廈了。它們毗鄰而立，設計式樣各異，但同屬世界級建築。雖然已建成超過 30 年，但今天觀之仍不過時。

滙豐總行於 1865 年開業，今天的總行大廈於 1985 年建成，已是第四代（圖7），由英國建築師霍朗明（Norman Foster，又譯諾曼‧福斯特）設計。樓高 48 層（180 米），另有四層地庫，造價 52.27 億港元，為當時全球最貴的建築物，亦是最高科技的商廈。建築師從世界各地訂造預製組件，再運來香港裝嵌。外部由八組主柱支撐，還有五層牢扣於主柱的三角形桁樑。大廈服務設施集中於東西兩側，內部並無柱位阻擋，提供更大的實用面積。底層是開放式廣場，利用兩部自動扶手電梯連接銀行大堂。面向德輔道中和皇后大道中的入口，分別擺放第三代銀行大廈（1935 年）留下的一對獅子銅像和一對石獅頭像（圖8）。

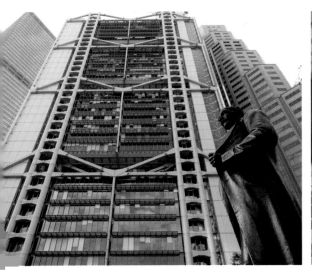

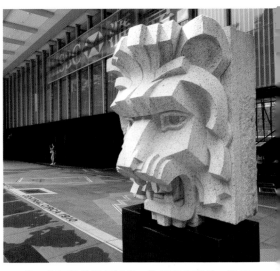

7　滙豐銀行第四代總行大廈由英國
　　建築師 Norman Foster 設計

8　第三代滙豐總行拆卸後，除了保留門前一對銅
　　獅，還有置於屋頂的石獅頭像，後者現放在皇
　　后大道中門口展覽。

　　　　中國銀行 1917 年在香港文咸東街開設分號，兩年後升格為分
行，由江蘇人貝祖詒出掌第一任經理（即行長）。戰後，第二任經理
鄭鐵如（又名鄭壽仁）投得第三代滙豐銀行總行毗鄰土地興建中國銀
行大廈，由巴馬丹拿建築師樓聯同留英華人建築師陸謙受設計，1951
年落成，比滙豐銀行總行大廈略高，是香港當時最高、電梯速度最快
的建築物（圖 9）。

　　　　香港快將回歸之際，中銀以 11 億港元投得中環美利樓舊址土
地，邀請世界知名的美籍華人建築師貝聿銘（貝祖詒兒子）設計新中
銀大廈，1990 年落成（圖 10）。樓高 70 層（315 米），是當時亞洲最
高的建築物，顯示中銀未來在香港將扮演更重要的角色。大廈底層呈
正方形，邊長 52 米，以對角線分為四個三角形。大廈向上升高，這
四個三角形柱體逐一消失，最後剩下一個，令大廈外形富有變化，有
別於一般的方柱體結構。

　　　　有風水師認為中銀大廈的邊緣如同刀片般鋒利，更說會威脅港督
府，以致港督府要種植柳樹抵擋煞氣。晚中銀大廈兩年落成的花旗銀

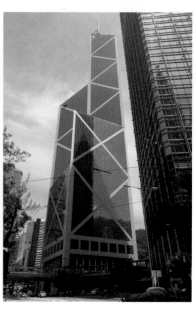

9 195 年落成的第一代中國銀行大廈，由巴馬丹拿建築師樓聯同華人建築師陸謙受設計，採用裝飾藝術風格。

10 美籍華裔建築師貝聿銘設計的中國銀行大廈，以三角形為構圖，外形富有變化。

行廣場（現稱「花園道三號」），設計上猶如打開書本，開口朝向中銀大廈的刀鋒，據説有助化解威脅。貝聿銘認為這些風水之説不值一哂，從不駁斥。

■ 畢打街的舊建築

中環商業區在過去百多年來不斷轉變，新廈換舊廈，滙豐銀行大廈和渣打銀行大廈都已經歷了四代。位於畢打街的畢打行於 1923 年落成，翌年啟用，與附近的華人行和皇后戲院同期，但現在只有畢打行仍然屹立，是中區現存最古老的商廈。

畢打行樓高九層，前面的行人道有騎樓覆蓋。外牆原有頭像雕

飾，1990 年因擔心掉下而除去。相對其他玻璃幕牆商廈，畢打行有如百歲老人，外表展現了早年流行的新古典主義和裝飾藝術特色。古蹟辦很早已建議將它評為一級歷史建築，直至 2020 年終獲古諮會確定（圖 11）。

　　畢打街以香港首位船政官畢打（William Pedder）命名，是 19 世紀香港的商業中心。當時的海旁在今天的德輔道中，設有畢打碼頭，兩旁有怡和大樓（1864 年）和顛地大樓（1850 年），後者拆卸後興建香港大酒店（1868 年）。街道一端近皇后大道中曾豎立一座五層高的鐘樓（1862年），後因阻塞交通而於 1913 年拆卸。中區填海後，政府在德輔道中和畢打街交界建了一座輝煌的郵政總局（1911 年），但使用了 65 年後便因讓路予興建地下鐵路而拆卸了，後來原處建了一座平平無奇的環球大廈（1980 年）。

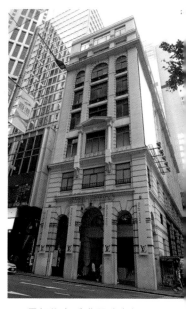

11　畢打街在香港開埠之初已是中環的商業中心，街上現在只剩下一座戰前建築，就是建於 1923 年的畢打行。

　　中環的海岸線隨着中區填海而北移，由德輔道中伸展至干諾道中，再到今天的龍和道。中環的商廈亦建得愈來愈高，而且愈來愈密集，但仍無法滿足市場需求。回歸後特區政府曾有意繼續在中環填海闢地，但市民普遍反對，擔心維多利亞港變成了維多利亞河。政府只有在其他地方開拓核心商業區，中環的海岸線相信到此為止了。

中區軍事
建築群

英國佔據香港島後，殖民地政府在中環政府山建立行政機關，英軍則在其東鄰興建軍營，中間相隔雅賓尼渠（Albany nullah），即今天的花園道。經歷一個多世紀，這片軍事用地交回政府發展。自此高樓大廈相繼冒起，中環與灣仔之間的道路打通擴充，再不受軍事區的阻隔而影響城市發展。

■ 三軍司令官邸

政府山以東一座小山丘上，曾有一座居高臨下的渣甸大宅，後來被英軍看中，給予補償與其交換，作為英國駐華司令薩爾頓勳爵（Lord Saltoun）的官邸。1846 年軍方在原址興建兩層高的官邸，名為「司令總部大樓」（Headquarters House），首位入住者是接任英國駐華司令的德己立少將（Major General George Charles D'Aguilar）。1924 年皇家空軍派駐香港，駐港司令成為三軍司令，這座大宅在 1932

年易名「旗桿屋」（Flagstaff House），又稱「三軍司令官邸」（圖1）。

此官邸由皇家工程師按照《模式手冊》（Pattern Book）設計，屬殖民地式建築，建有寬闊遊廊（圖2）。太平洋戰爭期間有所損毀，戰後修復後繼續由駐港三軍司令使用，直至 1978 年遷往山頂白加道大宅。舊官邸交回政府，由市政局改為茶具文物館，於 1984 年開幕，展示企業家羅桂祥捐贈的藏品。這是現今香港最古老的西式住宅建築，1989 年被列為法定古蹟。市政局於 1995 年在茶具文物館旁加建新翼，風格與主樓一致，但室內沿用傳統中式設計，用以擺放羅桂祥捐贈的中國瓷器和印章，同時用作茶藝示範活動，名為「羅桂祥茶藝館」。

■ 美利和域多利軍營

早年的公共建設和軍事建築，由皇家工程師愛秩序少校（Major Edward Aldrich，又譯愛德華・理奇）監督。他於 1843 年獲英國軍部派遣來港，選取現在金鐘一帶興建軍事基地。

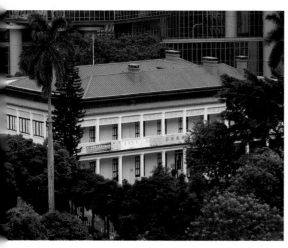

1 前三軍司令官邸於 1846 年興建，是香港現存最古老的西式住宅。

2 前三軍司令官邸擁有寬闊遊廊，具遮陽擋雨及通風效果。

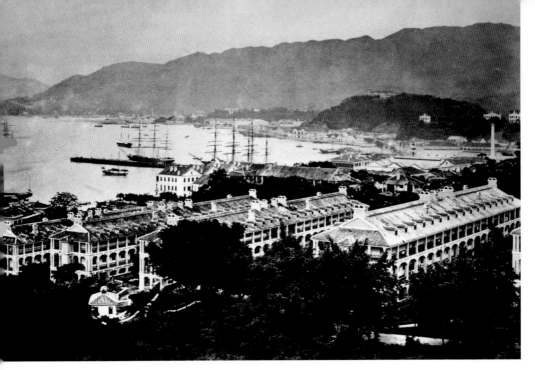

3 攝於 1870 年代的域多利軍營，高峰期曾有 30 多幢建築物，如今只剩下五座舊軍官宿舍。（圖片由高添強先生提供）

　　今天的炮台里是昔日通往美利炮台（1845 年）的行人路，炮台下方是駐港英軍操練地方，稱為「美利閱兵場」。旁邊的美利軍營於 1846 年建成，都是以英國殖民地大臣美利爵士（Sir George Murray）為名，設有軍官會所及宿舍（即美利樓）和已婚軍人宿舍等。

　　翻開 1880 年代的港島地圖，這個軍事區除了美利炮台和美利軍營外，還有北軍營、海軍船塢、威靈頓軍營炮台、陸軍醫院（德己立醫院）、域多利軍營和軍火庫等。這些軍事設施將中環商業區和灣仔住宅區分隔開，令日後的城市發展受到限制。

　　19 世紀末，俄國向清政府租借旅順和大連作為港口，法國亦租借廣州灣作為海軍基地，令香港備受軍事威脅。英國除了在維港兩岸加築一系列炮台，亦在 1902 年填海擴建海軍船塢。軍方將北軍營和陸軍醫院的所在地撥給海軍使用，另在中環半山波老道興建新的陸軍醫院，1907 年啟用。

　　域多利軍營在 20 世紀初亦進行擴建，1910 年約有 20 幢營房，高峰期增至 30 多幢，成為港島最大的軍營（圖 3）。

軍事土地轉民用

戰後的 1959 年，英國國防部決定縮減香港的軍事用地。海軍船塢關閉，只保留港池供軍艦停泊，命名為「添馬艦海軍基地」。1961 年港府有空間開闢夏慤道連接中環和灣仔，並拉直皇后大道，以改善中環與灣仔之間的交通。

美利閱兵場交回政府，1961 年由商人投得並建成樓高 26 層的香港美國大酒店，1963 年改名香港希爾頓酒店。1977 年長江實業買入，經營至 1995 年結業。之後連同拱北行和花園道多成今日的長江集團中心和長江公園。

美利軍營有兩座兵房拆卸，闢作露天停車場。美利樓於 1963 年撥給差餉物業估價署使用。停車場後面的土地在 1969 年建成樓高 27 層的美利大廈，給政府部門遷入辦公。

傳聞美利樓在日佔期間設有酷刑房，差餉物業估價署遷入後曾經鬧鬼，在多方請求下，華民政務司請佛教法師舉行超薦法會讓亡魂安息。該署於 1981 年遷出，政府預留此地給中國銀行興建新總行大廈。美利樓拆卸時，建築署將三千多件花崗石塊和石柱逐一編號，拆走存放倉庫，以待日後重建。

赤柱馬坑寮屋區於 1998 年清拆，當局決定在該處重建美利樓，以配合當地旅遊發展。房屋署先建混凝土外殼，再按編號重砌石材，屋頂使用混凝土結構，室內間隔打通。由於原有的煙囪不能再用，唯有改用高街精神病院的八支煙囪，2000 年完成。它本是香港最古老的西式建築之一，但搬遷後失去「原真性」，結果不列入歷史建築。

添馬艦海軍基地毗鄰有座樂禮大廈，名字源於英國皇家軍艦「樂禮號」（HMS Rodney），是威靈頓軍營的主樓。立面頂部有個大時鐘，華人稱之為「金鐘」。1970 年代該地交回政府，重建為新樂禮大

4　1979 年落成的威爾斯親王大廈原是英國駐軍總部，回歸後交由解放軍使用，現名「中環軍營」。

廈，給差餉物業估價處、勞工處和移民局等部門使用，直至 1992 年拆卸，闢為夏愨花園，只留下「樂禮街」之名。

中環至灣仔之間的一段皇后大道，約在 1968 年易名金鐘道（Queensway）。1982 年地鐵通車，「金鐘」成為車站名稱，英文卻用「Admiralty」，意指海軍基地。金鐘站對出的海軍基地已於 1993 年遷往昂船洲，原址交還政府，2012 年興建了今天的政府總部。

曾用作英國駐軍總部的威爾斯親王大廈（Prince of Wales Building），1979 年落成，外形呈漏斗狀，可防止敵人從內部攻入大廈。回歸後交予解放軍作為駐港總部，改稱「中環軍營」，目前仍繼續使用（圖 4）。

■ 軍事建築活化

域多利軍營在 1979 年移交政府後，大部分營房拆卸，在金鐘道一方興建高等法院大樓和金鐘政府合署。毗鄰土地由太古集團投得，1985 年起興建太古廣場，現發展為集辦公大樓、酒店、服務式住宅和商場於一身的商業建築群。對上山坡開闢香港公園，1991 年揭幕。

今天在香港公園及附近仍可見到幾座建於 20 世紀初的舊軍官宿舍，包括身處香港公園中的羅連信樓（圖 5）、華福樓（圖 6）和卡素樓，現在分別用作婚姻登記處、教育中心和視覺藝術中心，為公園保留一點歷史氣息。在公園外圍的堅尼地道山坡，則保留了羅拔時樓

5　位於香港公園內的羅連信樓，
　　現在改作紅棉路婚姻註冊處。

6　華福樓是少數未拆的舊軍官宿舍，現為香港公園的
　　觀鳥園教育中心。

7　羅拔時樓曾租予新生精神康復會
　　作為宿舍，遊廊加了欄柵。

8　於 20 世紀初的蒙哥馬利樓，門前可見供人刮走鞋
　　底泥濘的金屬裝置。

（圖 7）和蒙哥馬利樓（圖 8）兩座舊軍官宿舍。前者曾租給新生精神康
復會用作精神病康復者的宿舍，2016 年納入第五期「活化歷史建築
伙伴計劃」，將由非牟利機構活化為藝術及遊戲治療中心，推廣精神
和心理健康。蒙哥馬利樓於 1987 年起租予「母親的抉擇」（Mother's
Choice）作為行政大樓，使用至今。

前域多利軍營的軍官宿舍名稱都是紀念英軍軍官，如羅連信（Henry Rawlinson）、華福（Archibald Wavell）和羅拔時（G. P. Roberts）。最知名的是蒙哥馬利元帥（Field Marshal Bernard Law Montgomery），二戰時率軍擊敗德國非洲軍團，扭轉北非戰局。

距離堅尼地道不遠的半山寶雲道有座大屋，由香港置地及代理有限公司於 1914 年興建，為秘書住所，名為 Iddesleigh。日佔時期成為日本海軍司令住宅，戰後售予英國皇家海軍，作為准將官邸（Commodore House）。1979 年交回政府，1990 租予「母親的抉擇」用作嬰兒護理部及特殊幼兒中心（圖 9）。

半山波老道的陸軍醫院於 1903 年興建，1907 年啟用。主樓兩側有東西兩翼，均三層高，是當時遠東最具規模的軍用醫院（圖 10）。日佔期間多次被轟炸，戰後繼續為英軍使用，直至 1967 年遷往九龍京士柏的新陸軍醫院。

之後陸軍醫院曾作不同用途，如港島中學（Island School），又給多個政府部門作為辦事處。1990 年起政府以特惠租金租予非牟利機構，包括中英劇團、伸手助人協會和啟勵扶青會等。主樓給香港猶太教國際學校（Carmel School）使用，曾是護士宿舍的副樓則撥給「母親的抉擇」。

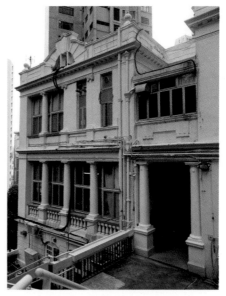

9　寶雲道的前英國海軍司令官邸，自 1990 年起租予慈善團體「母親的抉擇」使用。

10 陸軍醫院樓高三層，分中座和東西兩翼，曾是遠東最具規模的軍用醫院。

中區軍官住宅和軍人醫院

名稱	地址	建成年份	歷史評級	原本用途	現今用途
三軍司令官邸（旗杆屋）	香港公園內（紅棉道 10 號）	1846	法定古蹟	軍官住宅	茶具文物館
羅連信樓	香港公園內	20 世紀初	一級歷史建築	已婚軍官宿舍	紅棉路婚姻註冊處
華福樓	香港公園內	20 世紀初	一級歷史建築	已婚軍官宿舍	香港公園教育中心
卡素樓	香港公園內（堅尼地道 7 號 A）	20 世紀初	一級歷史建築	已婚軍官宿舍	香港視覺藝術中心
羅拔時樓	堅尼地道 42A	20 世紀初	一級歷史建築	已婚軍官宿舍	藝術及遊戲治療中心
蒙哥馬利樓	堅尼地道 42B	20 世紀初	一級歷史建築	已婚軍官宿舍	「母親的抉擇」行政大樓
陸軍醫院	波老道 10-12 號	1907	一級歷史建築	軍人醫院	香港猶太教國際學校和其他非牟利機構使用
陸軍醫院副樓	波老道 10-12 號	1907	一級歷史建築	軍人醫院宿舍	「母親的抉擇」使用
陸軍醫院門樓和門柱（圖 11）	波老道 8 和 12 號	1907	二級歷史建築	守衛室	門樓存放雜物
英國海軍司令官邸（前身為私人住宅）	寶雲道 5 號	1914	一級歷史建築	軍官住宅	「母親的抉擇」使用

11　陸軍醫院門樓和門柱位於波老道和寶雲道交界，獲古諮會評為二級歷史建築。

■ 十九世紀的軍火庫

在域多利軍營東面，相隔一條水道隱藏了一座 19 世紀的軍火庫。它獨處一角，被密林包圍，門禁森嚴，因此帶有神秘感，但今天可以隨時入內參觀了。這是香港碩果僅存的古老軍火庫遺址，內有兩座猶如銅牆鐵壁的庫倉，用作儲存軍火彈藥，另有一座軍火工場。庫倉之間以人造山丘分隔，上面滿種樹木，萬一有意外發生也可減少影響（圖 12-14）。

軍火庫位於正義道，下方近海旁曾設有軍器廠（軍器廠街的由來），附設碼頭。過去築有索道運送彈藥，軍火庫內亦設有路軌。今天索道已不存在，但路軌仍可見到。馬己仙峽（Magazine Gap）和馬己仙峽道之得名，相信源於這座軍火庫（magazine）。

戰後的 1940 年代末期，軍方在軍火庫旁邊加建一座平房，名為「GG 樓」（圖 15）。最初用途已難考究，只知道在 70 年代曾用作大陸難民來港的收容所，英國皇家憲兵隊特別調查組亦曾在此辦公。

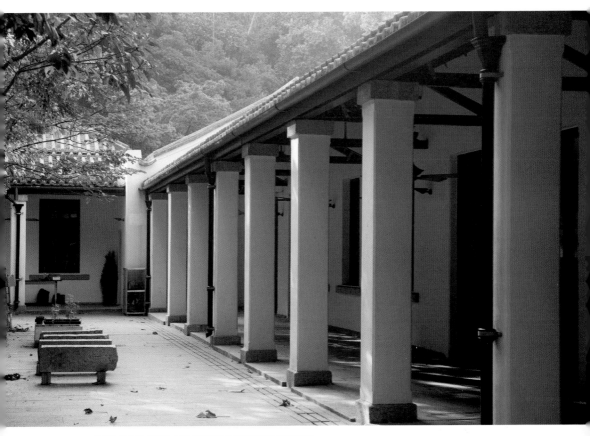

12 金鐘軍火庫的軍火工場曾用作製造和包裝彈藥

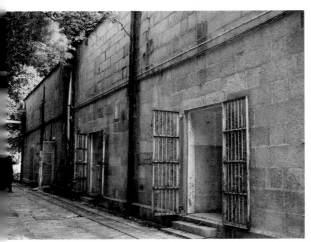

13 未活化前的軍火倉庫

14 在金鐘軍火庫舊址仍見到昔日運輸彈藥
　　所用的路軌

15 靠近正義道的 GG 樓，未活化前已荒廢了一段長時間。

　　軍火庫於 1979 年移交港府，用作建築署和機電工程署的工場和儲存室，之後棄置荒廢。1999 年亞洲協會向特區政府提出租用和活化這座舊址。經過漫長的磋商，地政總署在 2005 年以象徵式 1,000 元年租批予亞洲協會作為會址，用作舉行文化藝術活動，為期 21 年，條件是該會負責籌集資金修復該址。結果亞洲協會耗資了 3.9 億元（其中約一億元由賽馬會捐助）、用了六年時間方告完成，2012 年開幕，是香港近年規模最龐大的活化計劃。此項活化計劃由國際知名建築師 Tod Williams 和 Billie Tsien 設計，首要是保留原有特色，另外為適應新功能而加裝現代設施。軍火庫倉和軍火工場現改為藝術館、劇場和活動室；GG 樓是亞洲協會行政辦事處，旁邊新建了一座接待館，內有餐廳、商店和訪客中心。建築師考慮地勢，同時要避開多株有果蝠棲息的樹木，搭建了一條 Z 字型的架空行人天橋連接軍火庫，方便出入。

　　中環和灣仔高樓密佈，猶幸這片地方依舊翠綠，古木參天，這有賴英軍駐守時沒有大力發展。如今站在軍火庫的天台花園或行人天橋，可見四周被鬱鬱蔥蔥的叢林包圍，與咫尺之外的商業區形成強烈對比。

| 金鐘軍火庫的歷史建築 |

名稱	建成年份	歷史評級	現今用途
軍火庫 A	1863-1868	一級歷史建築	展覽館
軍火工場	1863-1868	一級歷史建築	會議室和辦公室
軍火庫 B	1905-1907	一級歷史建築	劇場
GG 樓	1940 年代末	二級歷史建築	行政辦事處

■ 蟠龍里石額

　　早期域多利軍營內有條小巷通往皇后大道，巷口門樓嵌有「蟠龍里」石額（圖 16）。從舊地圖可見，該處曾設有廣州市場（Canton Bazaar），方便軍人購物。隨着營房增加，廣州市場終告消失，但蟠龍里尚在，兩旁有軍官會所（Warrant Officers' Mess）和士官會所（Sergenats' Mess）。前者在 1979 年用作人民入境事務處辦公室，為成功抵達市區的非法入境者登記身份證。1980 年港府宣佈取消「抵壘政策」，該處曾出現長長的人龍趕領身份證。

　　蟠龍里於 1967 年拆卸，但石額獲保留。1985 年，高等法院大樓與金鐘政府合署在域多利軍營舊址落成，當局將該石額置於兩座大廈之間的行人通道旁，但石額沒有說明牌，部分字體更被植物遮蔽，故此一直被人忽略。直至 2014 年當局接獲市民意見才修剪植物，並加上簡單的說明牌，讓人們知道昔日軍營歷史。

16　置於高等法院大樓與金鐘政府合署之間行人通道的「蟠龍里」石額

一條龍的
法治中心

　　第一次參觀大館的人，可能像走入大觀園般有點眼花繚亂，不知道如何分辨每座建築物。這是一組包括了中區警署、中央裁判司署和域多利監獄的建築群，分佈在高低不同的平台上。經過不斷擴建，共有 27 幢樓房，其中 16 幢被評為歷史建築。回歸前的 1995 年，三組建築同時被宣佈為法定古蹟，讓它們永久在中環商業區保留下來，作為歷史見證。

　　此三組建築為何聚結一起？要從 1841 年香港開埠說起。當年 4 月 30 日，英軍第 26 步兵團上尉威廉・堅（William Caine）獲委任為首席裁判司（Chief Magistrate），掌管判案工作，同時負責拘捕和懲罰犯人。他在奧卑利街興建堅固監獄，是香港最早使用耐用物料（花崗石）的西式建築物。監獄旁設裁判署（又稱巡理府）審案，以節省押解犯人時間。

　　殖民地政府初期只有 32 名警察，主要從駐港英軍抽調過來，以保障軍營和政府建築物安全。到了 1844 年，港府通過法例成立警隊，並

向倫敦警隊招募警務人員到來。翌年查理士·梅理（Charles May）來港出任警隊首長，他實施嚴明紀律，擴大警隊編制，以歐籍和印籍警員為骨幹，同時招聘華籍警員，香港開始有正式的治安隊伍。

　　第一代的中區警署（Central Police Station）1857 年啟用，位於皇后大道中和威靈頓街交界，又名「五號差館」。後來因應警隊擴展，1864 年遷入荷李活道新建的營房大樓（Barrack Block），附有警察宿舍，與毗鄰的監獄和裁判署組成一個執法核心，形成集執法、司法和刑法於一身的建築群。昔日疑犯被帶到中區警署，隨之押往毗鄰的裁判署審訊，定罪後再送進監獄服刑。期間毋須走出街外，令工作更有效率和安全，可說是一條龍運作。

　　早期警隊除了維持治安，亦兼顧防火。1868 年成立一支消防隊，在中區警署駐守，由警隊首長兼任消防隊監督，至 1940 年代才脫離警隊而成獨立部門。

■ 中區警署

　　當局於 1913 年在中區警署設立警察總部，人稱「大館」（圖1）。營房大樓原高三層，1905 年因不敷應用而加建一層。1916 年再在南面山坡增建總部大樓（Headquarters Block）。從荷李活道仰望，可見總部大樓屋頂刻有 1919 的落成年份，以及代表在任英王喬治五世（King George V）的「G」、「R」（George Rex）字母。

　　戰後警察總部遷往干諾道中的東方行，此時人口急劇增加，罪案率大幅上升，警務處增設警署和增聘人手，1949 年招募了首位女警，她是馬來西亞籍華人許錦濤（又名高健美），任職副督察，駐守大館。警務處在灣仔軍器廠街興建新的總部大樓，1950 年代起陸續啟用。自此大館降格為港島總區總部和中區警署，直至 2004 年 12 月完成歷史任務，舉行「鳴金收兵」儀式。

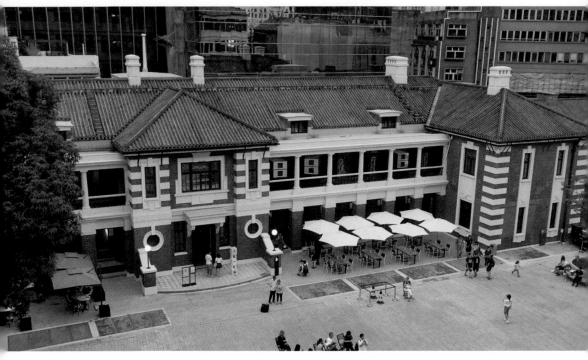

1　中區警署總部大樓曾是警察總部所在，又稱「大館」，活化後成為展覽場地。

　　營房大樓與總部大樓之間的空地過去是警員步操的地方，又稱
「檢閱廣場」（圖2）。廣場兩端曾種了五棵大樹，當中 17 米高的大葉
榕在 2008 年 6 月被颱風「風神」連根拔起，壓倒旁邊的木棉、朴樹
和竹柏，還擊毀警察宿舍 B 座頂層的陽台。如今檢閱廣場只剩下一
棵芒果樹茁壯生長，警署內流傳，每逢芒果樹結果就有人升職，故此
稱為「升職芒果樹」。

│ 中區警署的歷史建築 │

名稱	建立年份	今天座數編號
總部大樓	1919	1
槍房（日佔時期用作馬廐）	1925	2
營房大樓	1864	3
已婚督察宿舍（昔日叫 A、B 座）	1864	4
已婚警長宿舍（昔日叫 C 座）	1896	6
未婚督察宿舍（昔日叫 D 座）	1896	7
沐浴樓（又稱衛生樓）	1921	8

▉ 中央裁判司署

香港開埠之初已設立法庭審案，隨後還有海事裁判法庭。1844
年成立高等法院，由英國的休姆（J. W. Hulme）擔任首席按察司
（Chief Justice），並兼顧內地各通商口岸涉及英僑的案件。

監獄旁的法庭最初是一座草棚，約 1847 年建成樓高兩層的裁判
署，審理本地華人所犯的輕微刑事案件。其後拆卸，重建成中央裁判
司署（Central Magistracy），1915 年 4 月 26 日啟用，內設兩個法庭。
由亞畢諾道仰望，可見裁判司署立面豎立了六根多立克支柱，貫通
兩層，呈現希臘古典味道，凸顯法院的莊嚴和權力（圖3）。山牆刻有
1914 的落成年份，花崗石基部為地牢，設拘留室（圖4），牆壁開鑿了
六個圓窗。正門雕有英國皇家紋徽，只供法官出入，其他人要走旁邊
的大拱門，以確保法官審案前不受公眾或被告騷擾。

二戰結束後，中央裁判法院用作審訊日本戰犯。1964 年起審理
警隊刑事偵緝處所負責的案件，如兇殺案、商業罪案、毒品和三合會
等。1974 年廉政公署成立，中央裁判司署專責審理貪污案件，包括震
撼一時的總警司葛柏（Peter Fitzroy Godber）案。1979 年 1 月 30 日
中央裁判司署關閉，部分地方撥給入境處使用，以應付越南難民問
題，亦有部分地方用作警務人員組織的辦事處。

▉ 域多利監獄

奧卑利街的監獄始於 1841 年，初稱「中央監獄」。後因香港人口
急增，治安變差，1860 年代加建監獄，包括設立昂船洲監獄和監獄
船（在 1874 年風災中損毀）；又在奧卑利街東面、贊善里北面建造更
具規模的監獄。

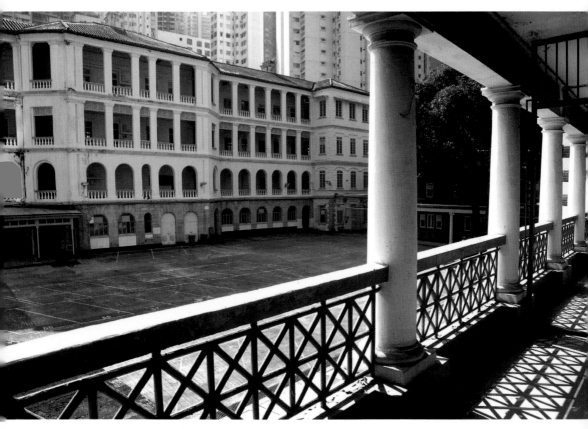

2　中區警署於 2004 年底完成歷史任務，警務人員遷出總部大樓和營房大樓，原址活化。

3　中央裁判司署於 1914 年落成，
　　至 1979 年 1 月 30 日停止運作。

4　中央裁判司署地牢的拘留室，
　　用作扣押準備上庭的疑犯。

當時以倫敦班頓菲爾監獄（Pentonville Prison）的放射型囚倉為藍本，但因要預留土地給警隊興建營房大樓，最後只採用半米字型，五翼呈半圓扇狀伸展，中央為監控樓，看守人員站在高處可以一眼關七。同時落成的還有獄長樓（Superintendent's House），樓下用作監獄的主要出入口，後來改成封閉室內空間。

監獄警衛原隸屬警隊，1879 年自成一個部門，由監獄長全權管理。19 世紀末、20 世紀初監獄擴建，拆去監倉其中兩翼，形成 T字。1900 年易名「域多利監獄」，以紀念英女王維多利亞（Queen Victoria）登基 60 周年（圖 5-8）。

由 1910 年起，域多利監獄再加建多座監倉以紓緩擠逼壓力，直至荔枝角監獄（1920 年代初）和赤柱監獄（1937 年）落成，人滿之患問題才暫時得以解決。

太平洋戰爭期間，監獄大部分建築物遭受炮火轟炸而嚴重損毀。戰後重開後，有部分樓房需要拆卸，T 字形監倉只剩下一翼，即今天的 D 倉（圖 9、10）。E 倉後面的更樓自 1850 年代落成以來，外貌沒

5　域多利監獄的出入口設於奧卑利街

6　奧卑利街另一面保留了舊監獄的花崗石牆，圍牆內現今是紀律部隊宿舍。

7 域多利監獄位處中區警署後方，不同年代的囚倉圍繞操場而建。

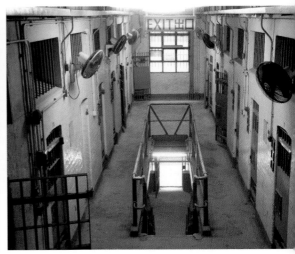

8 域多利監獄 B 倉建於 1910 年，裏面保留當年的設計和間隔。

9 域多利監獄 D 倉樓上牆壁繪有卡通人物，此處曾為在囚人士託管子女。

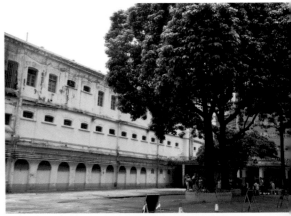

10 域多利監獄原有放射型設計的囚倉，戰時受到破壞，現在只剩下一幢長形建築（D 倉）。

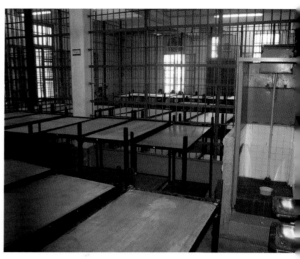

11 位於亞畢諾道與贊善里交界的紫荊樓（更樓），是大館最古老的建築物。

12 域多利監獄後來為應付在囚人士增加，把 F 倉二樓改為大囚倉，以鐵網分隔六個空間，放滿碌架床。

有太大改變，可說是最原汁原味的建築物。1984 年改作中途宿舍，供獲釋而須接受監管的女性入住，讓她們重新投入社會，「紫荊樓」（Bauhinia House）的名稱便在此時出現（圖 11）。

1970 年代，域多利監獄改為收押將被遣返或遞解出境的人士。1980 年港府取消抵壘政策，實施即捕即解，此處接收大量非法入境者，同時收容越南船民。原是手作工場的 F 倉，樓上改為大囚室，用鐵網分隔六個空間，各放置二十多張碌架床，專門囚禁女性非法入境者（圖 12）。

2005 年 12 月 23 日隨着最後一批懲教署人員、入境處人員和在囚人士遷出，域多利監獄停止運作。這個曾經發生許多悲歡離合故事的地方，亦告落幕。

域多利監獄的歷史建築		
名稱	建立年份	現今座數編號
監獄長樓	1862	10
A 倉	1928	11
B 倉	1910	12
C 倉	1928	13
D 倉	1862	14
E 倉	1915	15
F 倉	1931	17
紫荊樓（更樓）	1858	19

■ 馬會保育活化

時任行政長官曾蔭權在 2007 年發表施政報告，宣佈將中區警署建築群交由香港賽馬會活化為文化綜合場地。馬會委託瑞士建築事務所「赫佐格和德默隆」（Herzog & de Meuron）、英國保育建築師事務所 Purcell，以及香港的許李嚴建築事務有限公司共同負責設計和修復工作，並以「大館」作為營運名稱。

馬會最初計劃拆卸靠近奧卑利街出入口的 F 倉，在監獄操場興建一座 160 米高的竹棚式建築物。但此方案受到民間反對，認為喧賓奪主。其後馬會進行公眾諮詢，2010 年公佈修訂方案，改為興建兩幢各 25 米高的建築物。另外商用面積由最初的 54% 降至 27%，作為文化用途的面積則增至 37%。

F 倉約建於 1931 年，最初用作工場給囚犯工作，1970 年代樓下改為犯人入冊和親友探監的地方。古蹟辦曾指 F 倉沒有保留價值，有意把它剔出歷史建築名單之外，但民意支持保留，終於逃過一劫。馬會接收大館後決定保留 F 倉，只拆去沒有評級的建築物。

13　位於檢閱廣場一端的警察宿舍 B 座，1864 年落成，頂層有懸臂式陽台。

　　馬會原先預計大館可在 2014 年底營運，但由於工程龐大，加上 2016 年 5 月 B 座警察宿舍突然倒塌，因此要重新檢視各建築物結構，令開放日期一再延遲，至 2018 年 5 月 29 日才開幕，距離政府宣佈由馬會活化有十年之久（圖 13、14）。至於投放金額，亦由最初估計的 18 億元增至 38 億元，預計將來每年營運約需 8,000 萬元。

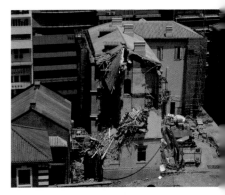

14　警察宿舍 B 座在 2016 年 5 月突然倒塌，有待修復。

▇ 變身文化場所

　　大館未活化之前，曾有團體申請在裏面舉辦展覽和活動。香港建築中心受當局委託舉辦導賞團，那時我擔任導賞員，經常在裏面流連。大館開放後我重遊舊地，第一個觀感是外貌比以前亮麗，加了不少新設施。但域多利監獄的藍色大閘卻變成了綠色，總部大樓外牆的藍色亦由米色取代，因為保育建築師認為要還原最初的顏色。

　　最大的變化是在監獄操場兩側各建一幢 25 米高的建築物，即今天的賽馬會藝方和賽馬會立方，用作舉行大型文化和表演活動（圖15）。為了疏導人流，又打通亞畢諾道和奧卑利街部分石牆，以擴大門口；另外在半山行人電梯旁搭建一條行人天橋連接總部大樓後方的檢閱廣場，方便遊人出入。營房大樓中央開了一條新樓梯，穿過大樓內部通往域多利監獄，避免遊人繞經狹窄通道。

　　F 倉地下原是還押室和會見室，過去參觀者來到此處特別興奮，紛紛模仿囚犯站在有高度標示的牆身拍照，又進入會見室嘗試透過對講機與另一邊的人通話。今天 F 倉雖然免於拆卸，但裏面的間隔已經拆除，重新佈置成展覽廳了。F 倉二樓亦看不見碌架床，連同女囚友在床板上所寫的感想文字也灰飛煙滅。

　　大館現在是一處富有生氣的文化場所，處處滲透着現代藝術，又開設不少餐飲設施和商舖，人流暢旺（圖16）。周邊雖被密集的商業大廈和住宅樓宇包圍，但身處其中，仍可感受舊建築所透射出的魅力。另外大館亦提供不少文化活動和展覽，但當中有多少可反映香港的執法和刑法歷史？有待大家親身入內。

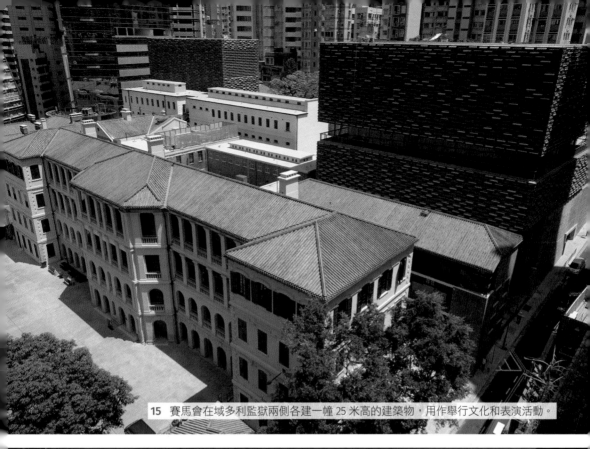

15 賽馬會在域多利監獄兩側各建一幢 25 米高的建築物，用作舉行文化和表演活動。

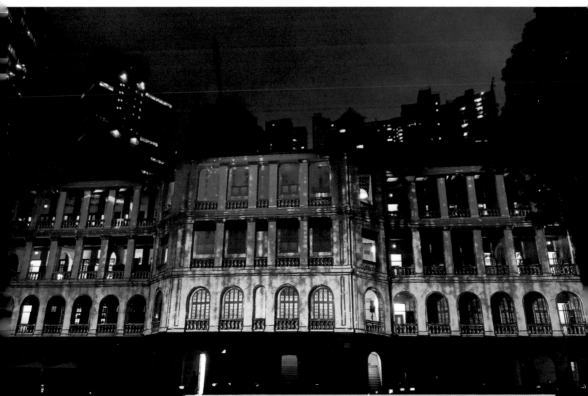

16 今天的大館已活化為富有生氣的文化藝術場所，並提供商舖和餐飲設施。

男性「秘密社團」
共濟會

　　共濟會一向予人神秘之感，該會只限男性加入，入會儀式從不公開。會員以兄弟相稱，他們有一套秘密的暗號來互相辨識。這不是一個宗教團體，但會員必須信奉唯一至高無上之神，恪守道德規範。它的歷史可追溯至歐洲中世紀年代的石匠行業組織，有許多古老傳說和故事。後期會員來自不同行業，在社會上形成一個廣闊的關係網絡。要加入這個「秘密」組織並不容易，需會員引薦，再通過面談方可入會。

■ 和衷共濟的兄弟會

　　共濟會的英文名稱為 Freemasonry，即「自由的石匠工會」意思，原本只有石匠參加，到 17 世紀開始接受貴族、專業人士和商人為名譽會員。雖然他們對泥水石工並不熟悉，卻是建築物的贊助人或建築師。

現代共濟會始於 1717 年的英國，當年 6 月 24 日（《聖經》上記載施洗約翰紀念日），倫敦四個會所（Lodge）的會員在聖保羅大教堂附近一間酒館成立總會，由會長（Grand Master，又稱大師或總導師）領導，之後發展為英格蘭共濟聯合總會（United Grand Lodge of England）。宗旨是創立一個四海之內皆兄弟的組織，會員人人平等，無分彼此。聯合總會現轄下有 42 個總分會（Grand Lodge），6,800 個分會（Lodge），會員約 20 萬，遍佈全球。

共濟會的標誌由矩尺和圓規相交而成，這是昔日工匠用以測繪的工具。對共濟會而言，矩尺代表待人處世要言無不實，圓規寓意個人的行為受到規範。此道理與中國傳統學說不謀而合，《孟子·離婁上》說：「離婁之明，公輸子（魯班）之巧，不以規矩，不能成方員。」《淮南子·說林訓》也載：「非規矩不能定方圓，非準繩不能正曲直。」

為使不同背景的會員能和諧相處，共濟會規定在聚會期間不談宗教和政治等具爭議性的話題。會員在日常生活中要堅守五大原則，分別是重誠信（integrity）、有善心（charity）、言無不實（honesty）、一視同仁（fairness）和兼收並蓄（inclusivity and tolerance）。另外共濟會亦鼓勵會員奉公守法，為他人作好榜樣，以及尊重別人的不同意見。

這個組織傳到美國後發揚光大，許多名人都是共濟會成員，其中包括 14 位美國總統，如華盛頓（George Washington）、羅斯福（Franklin D. Roosevelt）和杜魯門（Harry S. Truman）等。美金一元鈔票的圖案可見一座金字塔，頂端有一隻眼睛，這都是共濟會的標誌，設計者有意向共濟會致意。

■ 香港的共濟會總部

香港開埠不久，英格蘭共濟聯合總會便授權在港建立分會。第一

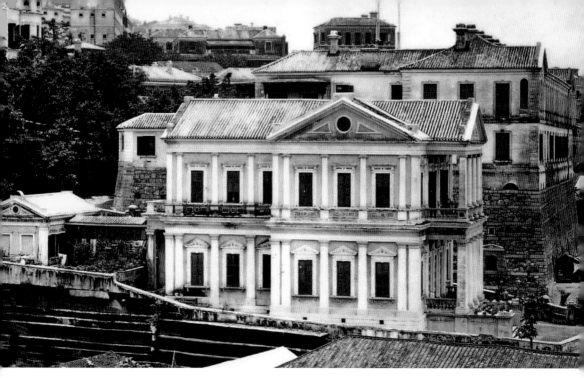

1　攝於 1870 年代的共濟會香港會所，當時在中環泄蘭街，二戰時被美軍炸毀，戰後在堅尼地道重建。（圖片由高添強先生提供）

個是 Royal Sussex Lodge No. 735，1844 年成立，以當時聯合總會會長石西公爵（Duke of Sussex）命名。由醫療船 HMS Minden 的贊助人 J. H. Cook 出任會長，會員有軍人（13 人）、商人（7 人）、公務員（2 人）和醫生（2 人）等。四年後該會轉至廣州，之後再去上海，直至新中國成立後才於 1952 年返回香港。

第二個共濟分會是 1846 年成立的 Zetland Lodge No. 525，以當時的聯合總會會長泄蘭侯爵（Marquis of Zetland）命名。該會一直留在香港，1853 年在皇后大道中與雪廠街之間建立首間會所，名為 Zetland Hall，中文譯作「雍仁會館」，是共濟會在香港的總部。

後來會所空間不足，1865 年在原址重建，成為一間古典莊嚴的會所大樓（圖 1）。太平洋戰爭期間，會員離散，有些被囚禁於赤柱拘留營。1944 年雍仁會館遭美軍誤炸，損毀嚴重。戰後共濟會以 90 萬元將該地售予香港電燈公司，然後購入中環半山堅尼地道纜車軌旁的土地重建雍仁會館，1949 年由兩名地區會長聯手為大樓奠基，翌年落成（圖 2）。

2　位於堅尼地道的第二代雍仁會館，1950年　3　共濟會香港會所的英文為 Zetland Hall，中
　落成，古蹟辦計劃將之評級。　　　　　　　文譯作「雍仁會館」，以矩尺和圓規為標誌。

　　建築物外觀有如銅牆鐵壁，只有臨街一面地下有三扇長窗。正門上方可見共濟會的矩尺和圓規標誌，以中英文標示「雍仁會館」（Zetland Hall）（圖3）和「共濟會中心」（Masonic Centre）。地下設有酒吧及一間可容納120人的宴會廳，廳內三扇長窗鑲嵌了美麗的彩繪玻璃，兩側展示共濟會總分會的會徽，中央可見共濟會多個標誌，如獨眼（象徵無處不在唯一的神）、矩尺和圓規，以及上一代雍仁會館外貌等圖畫，另外還有施洗約翰人像。樓上設有藍廳、紅廳、文物館和圖書館等。藍廳佈置輝煌，天花有太陽、月亮和星星圖案，地板以棋盤式黑白方格設計，座位靠牆排列，中央偌大的空間用作舉行從不公開的入會儀式。（圖4-8）

　　上一代雍仁會館的舊址已重新發展，興建了新世界大廈及其他大廈，僅留下一條狹窄的泄蘭街（Zetland Street）可供追憶（圖9）。該處本來還有美臣里（Mason's Lane），但重建後已經消失。近年有共濟會成員聯絡大廈業主，在橫街牆壁加設 Mason's Lane 街牌，讓這條被消失的歷史里巷重現人們眼前（圖10）。

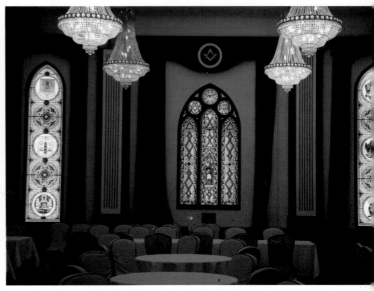

4 雍仁會館餐廳安裝了漂亮的彩繪玻璃窗，呈現花紋裝飾和總分會會徽。

5 雍仁會館地下的餐廳只招待共濟會會員及其朋友

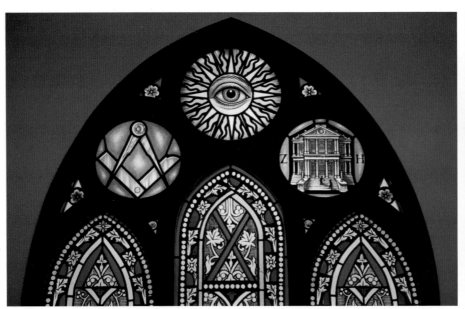

6 雍仁會館餐廳的玻璃窗繪有獨眼、矩尺和圓規，以及上一代雍仁會館外貌的圖畫。

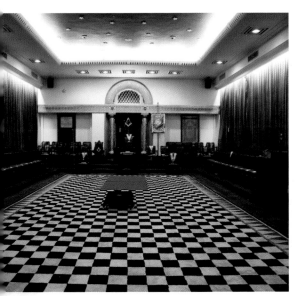

7　雍仁會館樓上的藍廳佈置輝煌，地板以黑白方格設計，座椅排在兩側，以騰出中央的空間舉行儀式。

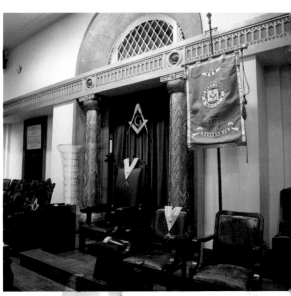

8　源於歐洲中世紀的共濟會，至今仍保持許多古老習慣，並有秘而不宣的儀式。

9　第一代雍仁會館舊址已經出售並重新發展，只留下「泄蘭街」之名。

10　美臣里是一條已消失的街道，近年有人在原來位置貼上非官方街牌，重現歷史。

■ 共濟會香港名人

香港曾有不少名人加入共濟會，三位港督包括麥當奴爵士（Sir Richard Graves MacDonnel）、羅便臣爵士（Sir William Robinson）和卜力爵士（Sir Henry Arthur Blake）是名譽會員。其他有輔政司孖沙（William Thomas Mercer）、署理輔政司必列啫士（William Thomas Bridges）和總測量官急庇利（Charles St. George Cleverly）等。19 世紀末開始有華人入會，當中包括何啟爵士、韋寶珊（又稱韋玉）爵士和利銘澤等著名紳商，其他專業人士有律師胡百全、會計師黃匡源和前高等法院首席大法官楊鐵樑等。

亞美尼亞裔富商遮打爵士（Sir Paul Catchick Chater）和波斯裔富商麼地爵士（Sir Hormusjee Naorojee Mody）也是會員。1881 年遮打以 36 歲之齡出任香港暨華南總分會會長達 28 年之久，推動共濟會發展不遺餘力。利銘澤於 1961 年出任總分會首位華人會長，直至去世，長達 22 年。

隨着一批外籍會員在 1997 年離港，香港的共濟會現已逐漸開放，會長一職改由華人出任，最知名的是前立法局議員黃匡源。唯會中事務包括入會儀式，至今仍不可向外公開和透露，以保留一點神秘感。

香港暨遠東總分會現有 32 個分會，包括 1990 年成立的香港魯班分會。其中有 20 個分會隸屬英格蘭、7 個隸屬愛爾蘭，5 個隸屬蘇格蘭。現今會員約有 1,000 人，來自不同族群和社會階層。大部分會員已不介意公開自己的身分，他們以博愛、仁濟和崇真為原則，經常參加慈善活動，造福社群。

■ 墳場內的共濟會成員

　　早年葬於香港墳場的多是軍政人員和社會具有地位的人，據歷史學者 Patricia Lim 統計，墳場約有 80 個墓碑刻有矩尺和圓規的共濟會標誌，例如美國商人茂羅（Lawrence Mallory）。但也有不少共濟會成員沒有在墓碑上顯示其身份，例如何啟，他生前是聖約翰分會成員，亦是香港大學分會的創會成員。

　　墳場內最矚目的共濟會成員墓碑是高和爾（Daniel Richard Caldwell）之墓，四周以鐵花欄柵圍繞，中央有一根科林斯式支柱，最高處可見十字架和共濟會的矩尺和圓規標誌。基部四面均有刻字，其中一面由香港共濟會會員所寫，表揚他長期和忠誠的服務。（圖 11）

　　高和爾又名「高露雲」或「高三桂」，1816 年出生於大西洋的聖赫勒拿島（Saint Helena），是一名混血兒。小時候在新加坡長大，能操英語、馬來語、葡萄牙語、印度斯坦語及多種中國方言。第一次鴉片戰爭期間，他以翻譯員身分隨英國艦隊到中國，之後定居香港，在裁判司署和最高法院擔任傳譯工作。由於他擁有廣闊的華人關係網絡，易於搜集情報，故獲聘為助理警察司，曾多次成功打擊海盜。

11　香港墳場葬了不少共濟會成員，當中以高和爾最知名，其墳墓亦最高大，頂端有十字架和共濟會標誌。

　　1855 年高和爾要求加薪，但不獲同意，因而辭職，與商人黃墨洲合營船運業務。翌年第二次鴉片戰爭爆發，港督寶靈爵士（Sir John Bowring）重新聘用高和爾，出任總登記官兼撫華道，借助其語言能力與內地溝通。1857 年黃墨洲被控勾結海盜，高和爾亦牽涉其中。寶靈委任總測量官急庇利（共濟會成員）成立委員會調查，結果證據不足，加上署理輔政司必列啫士（共濟會成員）力保，高和爾因此脫罪，逃過牢獄之災。

　　但高和爾還涉及其他指控，港督羅便臣爵士（Sir Hercules Robinson）上任後為了平息事件而將他免職。麥當奴（共濟會名譽會員）就任港督期間（1866 至 1872 年），高和爾再度活躍，在政府發賭牌一事扮演重要角色。他既是一名語言天才，亦是一名遊走於黑白兩道的爭議性人物。1875 年逝世後獲得風光大葬，其墳墓據守墳場內顯要位置。

香港最早的
婦女團體

1854 年英國護士南丁格爾（Florence Nightingale）不顧安危，帶了三十多名女性志願者前往黑海的克里米亞（Crimea）半島照顧戰場傷兵。她致力改善醫療衛生，被傷兵們稱為「上帝派來的天使」。此事傳回英國，令婦女們覺醒，追求獨立自主，投身社會工作。

1855 年兩名曾跟隨南丁格爾上戰場服務的英國女子，在倫敦成立婦女組織，為青年女子提供棲身之所，並集合她們研讀聖經，這個組織後來成為了基督教女青年會（Young Women's Christian Association，簡稱 YWCA），其後擴展全球。

■ 早期的西婦組織

隨着單獨遠赴海外工作的歐美婦女增多，1883 年香港成立婦女組織 Ladies Recreation Club，籌辦文娛體育活動給在港西婦參加。1889 年英籍商人格蘭維爾．沙普（Granville Sharp）的太太瑪蒂達（Matilda Lincolne）成立了一個福利團體，名為 Hongkong Ladies'

Benevolent Society，專門照顧歐籍婦女需要，但上述兩個團體並無提供住宿服務。

中國大陸於 1890 年出現基督教女青年會，由美國傳教士司徒先生的夫人在浙江杭州弘道女校設立，其後遍及其他主要城市。這位女士也是傳教士，即後來創辦燕京大學及曾任美國駐華大使司徒雷登（John Leighton Stuart）的母親。

三年後（1893 年）香港也成立了基督教女青年會，發起人是 Lucy Eyre 和 Agnes Hamper，初期沒有固定會址，直至 1909 年在中環柏拱行（Beaconsfield Arcade）覓得會址，提供期刊閱讀，並開辦查經班和縫紉班。但維持了三年就被要求遷出，轉租其他地方。

當時擔任女青年會秘書的 Lucy Eyre，一直想為來港的年輕外籍婦女提供宿舍服務，可惜她在 1912 年死於瘧疾，令計劃擱置。翌年女青年會與 Hongkong Ladies' Benevolent Society 合併，開始籌募經費成立一間附有宿舍的會所，主催這項工作的旗手是第十五任港督梅含理爵士（Sir Francis Henry May）的夫人 Helena Augusta Victoria。

■ 梅夫人婦女會

梅含理以官學生身份調派來港，曾在不同部門工作，1893 年官至警隊首長。期間他認識了英軍駐中國和香港司令伯加（George Digby Barker）少將的女兒 Helena，1891 年兩人結婚。1912 年梅含理接替盧吉爵士（Sir Frederick Lugard）擔任香港第十五任總督，Helena 成為香港地位最高的女士。

梅含理夫人有感來港工作或短暫停留的單身歐美婦女難以找到廉價又安全的地方住宿，因此聯同本港其他西婦，計劃成立一間會所，讓身在異鄉的婦女有地方聚會和住宿。但建造會所的費用不菲，猶太

商人艾利斯・嘉道理（Ellis Kadoorie）得知計劃後，即主動寫信給梅含理夫人，願意提供 15,000 元贊助費用，條件是她們要在兩年內另外籌得一筆相若的資金。很快便有人作出回應，他就是賣辦何甘棠，願意付出相等費用。在兩人支持下，加上其他人捐助，建造會所的資金已不成問題了。

梅含理夫人覓得中環花園道一幅土地興建會所大樓，由甸尼臣藍及劫士（Denison, Ram and Gibbs）設計，採用愛德華時期的建築風格，1916 年落成，名為「梅夫人婦女會」（Helena May Institute）。1974 年英文名稱改為 The Helena May。（圖 1、2）

會所呈凹字形，樓高三層，另設一層地庫。正門面向花園道，左右對稱，後方闢有庭園，纜車就在旁邊經過。由此步往行政商業中心不遠，方便婦女們工作和在此聚會。地庫和一樓設有辦公室、餐廳、閱讀室、圖書館、課室和休息室等，佈置富有英式風味。最高兩層是招待單身婦女住宿的二十多個房間，在電話未流行的年代，當有訪客到來，管理員要透過牆壁上一條管道向上面的住客喊話。（圖 3-6）

梅夫人婦女會是一個自給自足的非牟利團體，除了二戰時期曾先後被日軍和皇家空軍徵用外，其功能一直未有改變，至今仍作會所用途，經常舉辦各種社交和文化活動。不同的是，該處已非專為西方婦女而設，自 1985 年起，任何國籍的女性均可入住。另外會所加建了附樓，男性也可以伴侶或家庭成員身份在此住宿。

經歷超過百年，梅夫人婦女會仍屹立於花園道上。該會寧願籌錢修葺，也不願拆卸重建，結果守得雲開見月明，主樓外部在 1993 年被列為法定古蹟，內部則屬二級歷史建築，是中環少數未被現代洪流推倒的私人物業，讓我們看到昔日外國人的生活環境和室內的古典裝飾。反觀另一座老牌會所 Hong Kong Club，1981 年已拆卸重建，中環最後一座維多利亞時期建築從此消失。

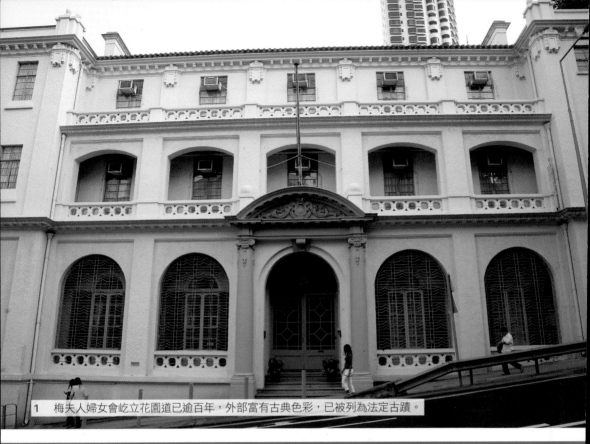

1　梅夫人婦女會屹立花園道已逾百年，外部富有古典色彩，已被列為法定古蹟。

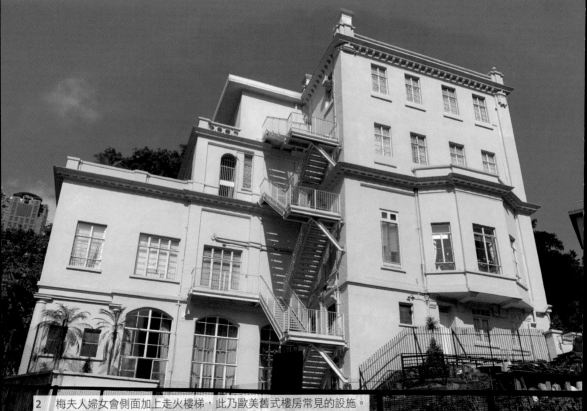

2　梅夫人婦女會側面加上走火樓梯，此乃歐美舊式樓房常見的設施。

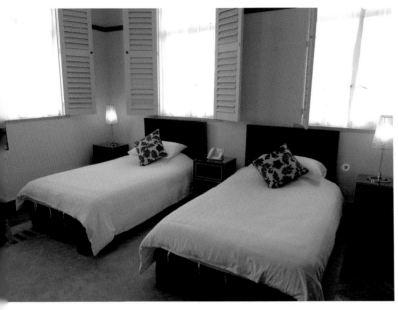

3　梅夫人婦女會最高兩層是招待婦女住宿的房間，環境寬敞。

4　在電話未流行的年代，管理員透過牆壁管道向樓上喊話，並以銅鐘通知住客有人到訪。

5　梅夫人婦女會的交誼室富有英式味道

6　梅夫人婦女會內部闢有庭園，纜車在旁邊經過。

基督教女青年會

　　曾一度在港消失的基督教女青年會，1920年再度出現，現以此年作為正式成立年份。時值北京爆發五四運動不久，中國迎來新文化運動，大城市的女子開始擺脫封建桎梏，爭取升讀大學機會，結果北京大學和香港大學率先於1920年和1921年開始取錄女生。另外亦有不少內地女生獲獎學金或庚子賠款出洋留學，當年前往歐洲的輪船在香港啟航，她們要先來港候船，但其父母不放心女兒入住旅舍。有見及此，先施百貨公司創辦人馬應彪的夫人霍慶棠，便聯同聖保羅女書院（聖保羅男女中學前身）校長胡素貞、妹妹霍絮如，以及友人吳璧絲等四位女基督徒成立香港基督教女青年會，為短暫停留的華籍女子提供住宿設施。（圖7）

　　香港中華基督教青年會（YMCA）早於1901年已在港成立，一班有學識的女教徒亦深受激發，所以成立了香港首個華人婦女團體YWCA。它的出現與近代世界和中國的婦女地位提升有着必然關係，對女子接受教育、走入社會工作發揮了很大的推動作用。（圖8-10）

　　香港基督教女青年會創立初期，以回應當時婦女需要為主，一方面在幾所女子中學開拓學生事工，培育年青女子領袖，另一方面為低學歷的勞工婦女開設平民夜校，提供教育機會及就業技能，並教導新任母親的婦女學習育嬰知識。另外亦為婦女爭取權益，包括掃除文盲、反蓄婢、推動一夫一妻制、爭取男女同工同酬，及開設全港首間托兒所等，讓已婚婦女安心工作，為往後的社會服務奠下根基。

10 香港基督教女青年會位於麥當勞道的總會所已重建成新廈

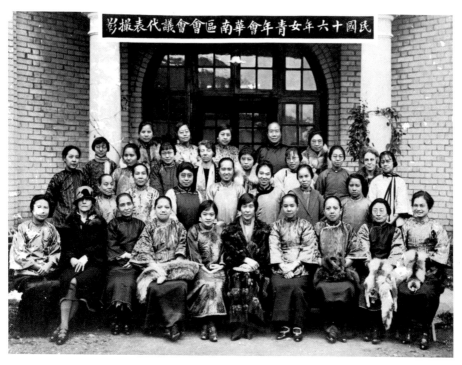

7　女青年會華南區會的代表於 1927 年開會，前排中央為馬霍慶棠夫人。
　（圖片由高添強先生提供）

8　女青年會於 1930 年購買般含道
　一幢三層高的住宅，經裝修後同
　年舉行獻堂感恩禮。（圖片由香
　港基督教女青年會提供）

9　女青年會於 1948 年初獲港府撥地，在花園道和麥
　當勞道交界興建五層高的總會所，1953 年初啟用。
　（圖片由香港基督教女青年會提供）

太平山區的
西式建築

　　太平山區一帶自香港開埠便是華人聚居地，先後建立文武廟（1847 年）、廣福義祠（1851 年）和東華醫院（1872 年），但亦有西式建築置身其中。必列啫士街的一頭一尾分別有舊街市和中華基督教青年會會所，而由青年會上行不遠，還有一座被列為法定古蹟的舊病理檢驗所。這幾座西式建築之所以在華人社區出現，有其歷史因由。

■ 鼠疫與檢驗所

　　香港開埠後，港府銳意發展中環，為了讓洋人有自己的生活地方，1844 年將「中市場」（今中環街市對上山坡）的華人西遷至上環太平山區，實行華洋分居。太平山區人口倍增，房屋密集，1894 年 5 月一場疫症由廣東蔓延至香港，衛生欠佳的太平山區首當其衝成為重災區。

　　同年 6 月有兩位外國專家來港尋找疫症病源，其中日本細菌學家北里柴三郎（Kitasato Shibasaburo）由德國微生物權威柯霍（Robert

Kock）推薦，他與研究團隊獲港府奉若上賓，給他屍體解剖；另一位是巴黎巴斯德學院（Institut Pasteur）舉薦的法國醫生耶爾辛（Alexandre Yersin）（圖1），他孤身由越南來港，未獲港府重視，要偷偷地取屍體進行研究。最後耶爾辛較準確地發現鼠疫桿菌，港府終可以對症下藥。

1　1894 年香港爆發疫症，法國醫生耶爾辛來港尋找病源，發現是由鼠疫桿菌導致。

　　初期港府將患者送往醫院船「海之家」（Hygeia）和堅尼地城的臨時疫症醫院隔離。1894 年 9 月引用條例收回太平山區的房屋，將所有居民遷出，夷平三百多間樓房進行清洗，俗稱「洗太平地」。

　　據官方統計，單是 1894 年 5 月至 9 月期間，港九兩地已造成 2,552 人死亡，死亡率超過 95%。時任港督卜力爵士（Sir Henry Arthur Blake）提出重新規劃太平山區，並預留部分地方闢建花園以改善擠迫環境。花園於 1904 年建成，命名為「卜公花園」（圖2），又在磅巷興建公共浴廁。往後鼠疫不時復發，延綿約 30 年才告銷聲匿跡，全港估計逾二萬人死於此病。（圖3）

2　鼠疫重災區已經重建，1903 年闢出一處廣闊地方興建卜公花園。

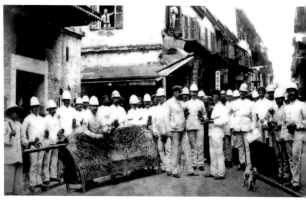

3　鼠疫發生後，殖民地政府派員前往災區清潔消毒。（圖片由高添強先生提供）

當年卜力擔心鼠疫會演變成風土病，影響經濟，故此向英國殖民地部要求聘請專家來港研究防治之法。1902年細菌學家威廉亨特（William Hunter）抵港，初期在堅尼地城傳染病醫院工作，其後當局應他要求在太平山區一處高地（今堅巷）興建具規模的醫學化驗室，1906年落成，名為「細菌學檢驗所」（Bacteriological Laboratory）（圖4）。主要工作是監控鼠疫和其他傳染病如天花和霍亂，同時負責研製疫苗，後來亦化驗食水和食物，稱得上是香港首間疾病控制中心。

細菌學檢驗所由利安建築師事務所（Leign & Orange）設計，分主樓、職員宿舍和實驗室動物樓（俗稱「牛房」）三座，均以紅磚建造。主樓兩層高連地庫，立面頂部飾以荷蘭式山牆，中央有帕拉蒂奧式窗（Palladian window），具有愛德華時期的新巴洛克特色。

戰後檢驗所工作不單止監控傳染病，還涉及其他病理和公共衛生範疇，1946年更名「病理學院」（Pathological Institute）。1960年檢驗工作遷往別處，原址用於研製疫苗。其時般含道的聯合書院因校舍不足以容納學生，1966年借用病理學院作為理學院上課地方，六年後（1972年）始遷入沙田馬料水。舊址由衛生署接管，先後用作科學實驗室和醫療用品倉庫，原有功能逐漸被人忘記。主樓旁的動物樓已於1982年拆卸，變成今天的堅巷花園。

舊病理學院於1990年被列為法定古蹟，1996年獲得重生，有醫學組織申請將它活化為香港首間醫學博物館（圖5），展示醫療發展史和太平山區歷史。裏面保留了昔日的櫃枱、水槽、壁爐、地磚、木樓梯，還有人手操作的小型升降機。

■ 為華人而設的會所

香港在1869年已設有大會堂，當年只屬於洋人及上流人士的「專用品」。1901年基督教青年會（YMCA）北美協會的蘇心（Walter

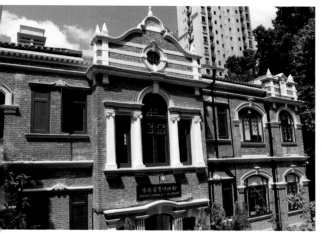

4 細菌學檢驗所主要用作監控鼠疫和 其他傳染病，同時研製疫苗。

5 細菌學檢驗所已活化為醫學博物館，二樓 展示香港西醫書院學生解剖老鼠情況。

J. Southam）牧師在港創建青年會，租用德輔道中 27 號二樓一個單位為華人開辦查經班、英語班和演講會，成為華人會所的雛形。

經過多次搬遷，最後在上環華人聚居地自建永久會所。在北美協會呼籲下，芝加哥的麥金覓（C. H. McCormick）和碧士東夫人（Mrs. W. E. Blackstone）願意捐出 75,000 美元作為建築費用。另外，大批中外紳商和洋行機構亦慷慨捐款，購入必列啫士街與樓梯街之間土地。1918 年一座六層高的樓房落成，名為「中華基督教青年會中央會所」（圖6）。

青年會早期分有華人部和西人部，1911 年起分家，華人部定名為香港中華基督教青年會，西人部沒有「中華」二字。這座會所主要為華人而設，所以選址在華人聚居的太平山區。

北美協會聘請在華工作的美國芝加哥建築師樓 Shattuck and Hussey 設計這座會所，紅磚綠瓦，左右對稱，走火鋼梯置於室外，帶有新古典主義風格，亦加入一些中式元素。會所在許多方面開創香港先河，包括設有第一座室內游泳池，以及第一條架於室內運動場的木製懸空鑊形跑道（圖7），還有禮堂、餐廳和宿舍等，是集多功能於一身的市民會堂。

中央會所落成後，即成為華人主要的文娛活動場所，擁有約 600

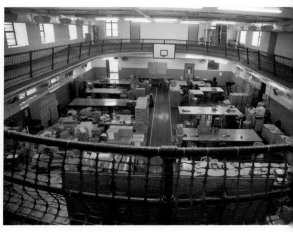

6 中華基督教青年會中央會所由芝加哥建築師　**7** 青年會室內運動場的懸空木製跑道，
　　設計，外觀西式，但加入中式元素。　　　　　　現已成為歷史文物。

個座位的禮堂更是華人團體舉辦大型活動首選之地（圖8）。1922 年有反對蓄婢會成立大會，1923 年有節儉運動會，1925 年有青年會美術展覽會。最矚目的是 1927 年 2 月中國近代作家魯迅應青年會和香港大學邀請來港，一連兩日在禮堂發表了兩場演講，講題是〈無聲的中國〉和〈老調子已經唱完〉，對新文化運動起了很大的推動作用。1936 年香港第一次集體婚禮亦在此舉行，目的是提倡節儉婚嫁。

　　太平洋戰爭前期，會所被徵用作防空救護隊半山區 A 段總站，曾收容過千避難市民。日佔期間，日本人曾在會所教授日語和德語課程。戰後香港人口激增，青年會肩負更多工作，教育方面由小學擴展至初中，1961 年再在會所對面開辦中華基督教青年會中學，成為一間完全中學。

　　青年會於 1966 年將總部遷至九龍窩打老道，原址改稱必街會所，繼續用作青少年活動中心。禮堂和室內運動場在 1995 年改為「必愛之家」庇護工場，因擔心運動場內的懸空鑊形跑道結構不穩，故此不再使用。大樓外觀未有隨歲月而改變，牆上仍見「基督教青年會」六個中文字，讓人看到 20 世紀初流行的美術字體。會所已被評為一級歷史建築，2018 年慶祝一百周年。

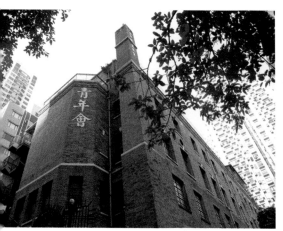

8 以紅磚建造的青年會會所，是集多功能 於一身的文娛活動場地。

9 必列啫士街的中華基督教會公理堂於 1971 年重建，其前身在街道另一端，戰後興建了必列啫士街街市。

公理堂與街市

必列啫士街有一座戰後興建的街市建築，前身是美國公理會（又稱「美部會」）佈道所，由喜嘉理牧師（Rev. Charles Robert Hager）於 1883 年設立，並興辦夜學教授英文。同年冬天，孫中山由香山來港就讀般含道和東邊街交界的拔萃書室，課餘結識喜嘉理牧師，年底以「孫日新」之名在佈道所領洗。翌年他入讀歌賦街的中央書院，住在佈道所二樓宿舍。

公理會信眾日漸增多，1901 年在不遠處（必列啫士街與樓梯街交界）另建新堂。1919 年該會加入中華基督教會，名為「公理堂」。隨着維多利亞城向東發展，公理堂於 1950 年底在銅鑼灣禮頓道建立新堂服務教友。舊堂曾借予由廣州遷來的美華中學使用，1971 年拆卸重建為今天的「必列者士街堂」（圖9）。

必列啫士街第一代公理會佈道所的樓宇在戰後已被當局收回，1953 年建成兩層的街市，以應付人口增加需求。它的設計與同年代的街市建築一樣，採用包浩斯的實用主義。地下設有 26 個檔位，售賣魚類及家禽。一樓有 33 個檔位，售賣牛肉、豬肉、水果及蔬菜。

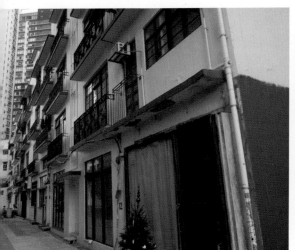

10 永利街翻新後缺少往日情調，
到來遊逛的人日漸減少。

11 必列啫士街街市現已活化為香港新聞博覽
館，介紹新聞媒體發展。

一樓部分空間在 1969 年改作兒童遊樂場，並加建兩條橋接駁後面的永利街。

市建局早年計劃重建該區，範圍包括永利街一列 1950 年代建成的樓宇。2010 年電影《歲月神偷》上映，由於部分場景在永利街拍攝（圖 10），引起大眾關注永利街的保育問題，並紛紛到來拍照留念。最後市建局放棄重建永利街，發展局亦將毗鄰的必列啫士街街市納入「活化歷史建築伙伴計劃」，供非牟利機構申請活化。結果由新聞教育基金取得，籌辦香港新聞博覽館（圖 11），2018 年底開幕，介紹香港開埠以來新聞媒體發展，同時記載孫中山在公理會舊址領洗的一段事蹟。

| **太平山區的西式歷史建築** |

名稱	地址	建立年份	歷史評級	現今用途
舊病理檢驗所	堅巷 2 號	1906	法定古蹟	香港醫學博物館
香港中華基督教青年會會所	必列啫士街 51 號	1918	一級歷史建築	禮堂和室內運動場用作庇護工場
舊必列啫士街街市	必列啫士街 2 號	1953	三級歷史建築	香港新聞博覽館

西營盤的 醫院建築群

　　1850 年代太平天國之亂，導致許多內地人遷居維多利亞城，形成第一波移民潮。港府有見及此，在西營盤開闢街道，大批樓房湧現，讓新移民有安居之所。與此同時，醫療服務的需求與日俱增，當局先後在西營盤興建多間醫院。時至今日，區內的醫院不是遷出、改變用途，就是拆卸重建，只有少數舊建築保留下來，為我們訴說往昔故事。

■ 國家醫院

　　香港第一間公立醫院名為國家醫院，1849 年開辦，對象主要是公務員和外籍人士。初期使用不同地方應診，1874 年被甲戌風災摧毀，要租用中環荷李活道一間酒店作為臨時醫院，但不幸四年後遇上祝融。此時一所性病醫院落成，國家醫院便接收該院作為院址，所在馬路取名「醫院道」。當時求診的華人不多，一來不信任西醫，再者

1　攝於 1910 年代的國家醫院，曾是香港的龍頭醫院。（圖片由高添強先生提供）

2　國家醫院重建後改名「西營盤賽馬會分科診療所」，繼續服務社區。

也負擔不起醫藥費。

　　國家醫院有了固定地方後，當局在醫院對上的高街興建一座宏偉的宿舍給歐籍護士入住，1892 年落成。又在醫院道與高街之間興建院長宿舍，形成一組政府醫院建築群（圖 1）。

　　1937 年，規模更大的瑪麗醫院於在薄扶林落成，取代國家醫院的地位，許多醫療服務包括產科都轉往瑪麗，護士也遷入該院宿舍。原來的院長宿舍拆卸，花園開闢為佐治五世紀念公園，以紀念 1936 年逝世的英王喬治五世（King George V）。但因其後遇上戰爭，公園延至 1954 年才由港督葛量洪爵士（Sir Alexander Grantham）主持開幕。

　　後來國家醫院改以治療傳染病為主，名為「西營盤醫院」。1959 年賽馬會資助重建國家醫院北座，翌年落成，名為「西營盤賽馬會分科診療所」，但老一輩居民仍習慣稱之為國家醫院（圖 2）。醫院道的醫生宿舍也於 1981 年拆卸，興建菲臘牙科醫院，供香港大學牙科學生訓練。

■ 精神病院

香港早年並無安置精神病人的機構，政府對待歐籍病人只是把他們關在域多利監獄，以待遣返原居地，華籍病人則入住東華醫院的「癲人房」。直至 1875 年才有一間收容所設於荷李活道，那是一間殘破不堪的小屋，主要安置歐籍病人。

到了 1884 年，當局在般含道與東邊街交界興建歐人精神病院，1891 年再在東邊街與高街交界興建華人精神病院，收容病人並開始給予治療。但院舍設施仍然不足，有部分病人會被遣返歐洲，或送往廣州芳村的惠愛醫癲院。

當時華人叫精神病院為「癲房」或「癲人院」。1906 年立法局通過《癲人院法例》（Asylums Ordinance），羈留及照料精神病人，並將歐人和華人兩間精神病院合併，名為「域多利精神病院」，附屬於國家醫院。

瑪麗醫院成立後，國家醫院歐籍護士宿舍的護士遷出，1938 年改作女子精神病院，紓緩原有兩間精神病院的擠迫情況。三間精神病院在方圓一帶鼎足而立，形成一組建築群。戰後香港人口急增，精神病人數目亦上升，院舍空間不足應付，加上附近居民投訴，政府於是在偏遠的青山（屯門）興建大型的精神病院，1961 年啟用，精神病人均被送入青山醫院治理。

般含道的歐人精神病院在 1960 年代拆卸，1970 年建成戴麟趾康復中心。東邊街的華人精神病院改作痲瘋病診所和霍亂病醫院，1972 年成為美沙酮診所（圖 3）。戴麟趾康復中心已於 2011 年遷入高街的前半山區警署（八號差館），原址重建為港鐵西營盤站出入口。

高街女子精神病院的病人轉往青山醫院後，該處用作日間精神科門診部，直至戴麟趾康復中心啟用為止。1971 年起，舊女子精神病院

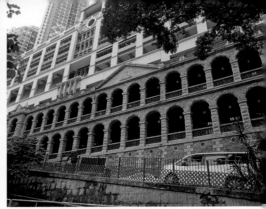

3　位於東邊街和高街交界的華人精神病院，
　　1972 年改為美沙酮診所。

4　前國家醫院歐籍護士宿舍拆卸時，外牆
　　包括遊廊獲得保留，2001 年在遊廊後方
　　興建九層高的西營盤社區綜合大樓。

空置，無人打理，建築物逐漸破落。有説日佔時期該處是日本憲兵行刑之地，對出的地方為亂葬崗，因此流傳不少靈異故事。有好奇者入內「探險」而「撞鬼」，令這座陰森大樓成為街坊口中的「鬼屋」。

舊女子精神病院曾發生兩次火災，內部結構受損，終在 1998 年拆卸，但堅實的花崗石立面和寬闊遊廊獲得保留，在後面興建九層高的西營盤社區綜合大樓（圖 4）。原有的麻石煙囱有八支移至赤柱美利樓，其餘放在社區綜合大樓地下和平台展示。

昔日的三間精神病院，只有前華人精神病院完整地留存，讓人看到早期精神病院的環境。可能因為該院現用作美沙酮診所，當局少作修葺，外貌殘舊，顯得死氣沉沉。鑑於私隱關係，市民不能入內參觀，也不准拍照。它毗鄰港鐵西營盤站出入口，當局應否考慮將美沙酮診所遷往西營盤賽馬會分科診療所，把舊址重新活化，以彰顯其歷史價值？

｜　西營盤的精神病院　｜

名稱	地址	建立年份	歷史評級	現今用途
歐人精神病院	般含道與東邊街交界	1884	已拆卸	港鐵西營盤站出入口
華人精神病院	東邊街 45 號	1891	二級歷史建築	美沙酮診所
女子精神病院（前身是歐籍護士宿舍）	高街 2 號	1938（1892）	立面保留成為法定古蹟	西營盤社區綜合大樓

■ 倫敦傳道會醫院

香港開埠不久，倫敦傳道會已派傳教士來港，透過醫療和教育進行傳道工作。第一間醫院設於摩理臣山，但維持了十年因無人接手而於 1853 年停辦。其後蘇格蘭外科醫生楊威廉（Dr. William Young）發起成立醫務委員會，1881 年借用太平山區倫敦傳道會的福音堂房間設立醫務所，為貧窮華人治病。委員會主席戴維斯（H. M. Davis）以其母親那打素（Nethersole）之名，稱為「那打素診所」。但其規模很小，醫療工作有限。

直至 1887 年，留學英國的華人何啟出資在荷李活道興建雅麗氏利濟醫院（Alice Memorial Hospital），以紀念他在港病逝的妻子 Alice Walkden（圖 5）。該院由倫敦傳道會管理，免費為貧苦大眾提供治療，不以宗教或種族為考慮，自此華人開始接受西醫。該院首設西醫書院，開啟華人學習西醫的先河。

1891 年倫敦傳道會委派受過護士和助產士訓練的燊喜蓮（Helen Donald Merry Stevens，又稱史提芬夫人）來港，擔任雅麗氏利濟醫院的護士長。她效法英國設立護理制度，親自培訓華人護士。

由於雅麗氏利濟醫院的服務供不應求，倫敦傳道會於是買下般含道的土地，在戴維斯和其他洋商捐助下於 1893 年建成那打素醫院（圖 6），專為

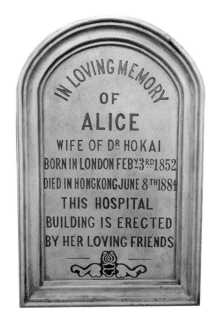

5　何啟醫生捐資興建雅麗氏利濟醫院，以紀念在港病逝的妻子 Alice。圖中的紀念碑為複製品。

婦女和兒童服務；而雅麗氏利濟醫院則治療男性病人。燉喜蓮轉到那打素醫院工作，成立香港第一所護士訓練學校。

早期香港沒有女西醫，1903 年倫敦傳道會應本地華人領袖要求，派遣 27 歲的女醫生西比（Alice Sibree）來港（圖7），在雅麗氏利濟醫院負責產科，改變醫院全男班的格局。

她希望建立香港首間產科醫院，讓懷孕婦女可在較佳的環境分娩。在本地名流包括何啟和周少岐等支持下，雅麗氏紀念產科醫院於 1904 年在那打素醫院後面落成，西比醫生轉到該院工作，按照英國的兩年制課程，開始訓練華人助產士。

不久，荷李活道的雅麗氏利濟醫院亦不敷應用，政府撥出那打素醫院旁邊的卑利士道地段給倫敦傳道會興建新醫院，由何啟的姊姊何妙齡（伍廷芳太太）出資，1906 年建成，醫院以她為名（圖8），專為男性病人治療。1922 年雅麗氏利濟醫院遷往般含道，與那打素醫院合併重建，1939 年啟用，英文稱為 Alice Memorial & Affiliated Hospitals，中文仍用「那打素醫院」之名。

那打素醫院、雅麗氏產科醫院、何妙齡醫院於 1954 年合併為「雅麗氏何妙齡那打素醫院」，倫敦傳道會交予本地人士組成的獨立委員會管理。1991 年該院加入醫院管理局，1997 年遷入大埔。舊址出售重建成豪宅，今天已找不到昔日的醫院痕跡了。

｜ 已拆卸的倫敦傳道會醫院 ｜

名稱	地址	建立年份
雅麗氏利濟醫院	荷李活道 77-81 號	1887
那打素醫院	般含道 10 號	1893
雅麗氏紀念產科醫院	般含道 6 號	1904
何妙齡醫院	卑利士道	1906

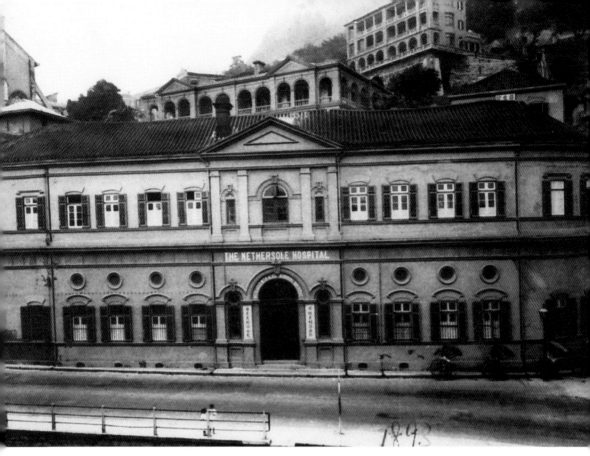

6　般含道的那打素醫院於 1990 年代拆卸，之後遷往大埔。
（圖片由雅麗氏何妙齡那打素慈善基金會提供）

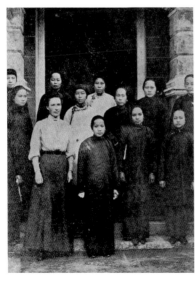

7　西比（左）是香港第一位女西醫，着力培訓華人助產士，並籌建香港首間產科醫院。（圖片由雅麗氏何妙齡那打素慈善基金會提供）

8　卑利士道的何妙齡醫院關閉後，原址在 1954 年建成產科醫院，其後用作香港科技專上書院校址，現已拆卸。

■ 贊育醫院

辛亥革命爆發，香港出現第二波移民潮，人口大幅增長。鼠疫仍然肆虐，死亡人數不斷。政府鼓勵各區成立街坊會參與防疫和清潔工作。西營盤街坊會租賃房屋開設簡陋診所，其後在政府協助下購買第三街土地興建公立醫局，1909 年啟用，名為「西約方便醫所」。屋後設有停屍間，以待運送遺體到公眾驗房。

曾任職雅麗氏紀念產科醫院的西比醫生，有見香港孕產婦的死亡率上升，便向華人公立醫局委員會主席曹善允建議，在人口稠密的西營盤設立一間產科醫院，專門照顧華人孕婦，同時培訓華人助產士。最後政府願意撥出西邊街與第三街交界土地（與西約方便醫所為鄰），透過民間捐款，1922 年成功開辦贊育醫院（圖 9），有「贊助生育」之意。

該院樓高五層，由李杜露建築師樓（Messers. Little, Adams and Wood）設計。正門兩旁刻了前清遺老賴際熙所書的對聯：「好生之謂德，保赤以為懷」，門額「贊育醫院」由另一位前清遺老陳伯陶書寫（圖 10）。1934 年，華人公立醫局委員會將贊育醫院交由政府接手。

瑪麗醫院啟用後，接收贊育醫院的婦科教學工作，贊育只負責接生。戰後香港出現嬰兒潮，贊育不勝負荷，當局拆卸國家醫院南座，獲賽馬會捐贈在醫院道興建七層高的新贊育醫院，1955 年投入服務。院內懸掛的「大德曰生」牌匾來自舊院，由華人公立醫局總理李葆葵和曹善允題字（圖 11）。新院由香港大學婦產科管理，亦有訓練醫科生和助產士。2001 年產科服務轉往瑪麗醫院，贊育只作產前胎兒診斷和婦科體檢（圖 12）。

西邊街的舊贊育醫院停止產科服務後，曾用作國家醫院門診部。1961 年供社會福利署使用，1973 年易名「西區社區中心」，二樓設有

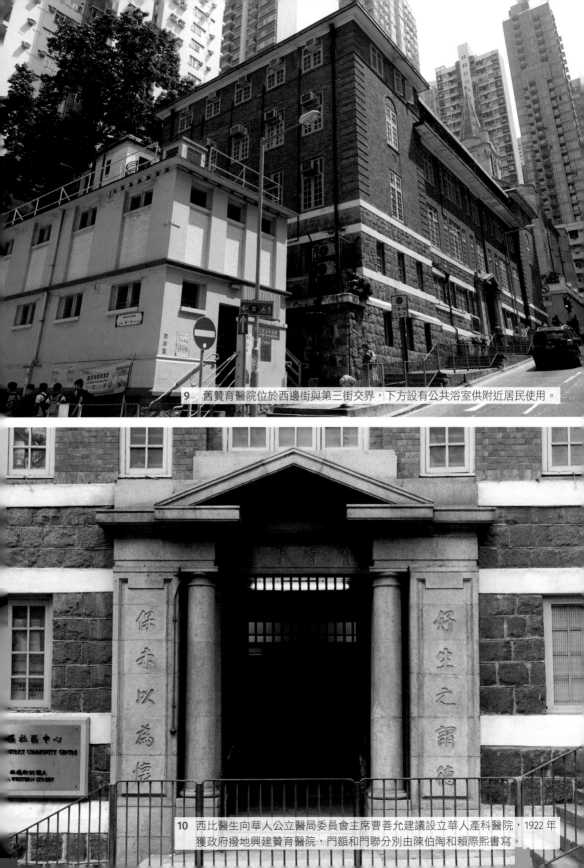

9 舊贊育醫院位於西邊街與第三街交界，下方設有公共浴室供附近居民使用。

10 西比醫生向華人公立醫局委員會主席曹善允建議設立華人產科醫院，1922 年獲政府撥地興建贊育醫院，門額和門聯分別由陳伯陶和賴際熙書寫。

圖書館。結構沒有改變，串連各層的迴旋木樓梯依然保存完好。毗鄰的西約方便醫所於 1949 年停辦，用作贊育醫院職員宿舍，2005 年租予長春社文化古蹟資源中心使用（圖 13）。

| 新舊贊育醫院 |

名稱	地址	建立年份	歷史評級
舊贊育醫院	西邊街 36 號 A	1922	一級歷史建築
舊贊育醫院附屬建築物	西邊街 36 號 A	1909（1938 年加建）	二級歷史建築
贊育醫院	醫院道 30 號	1955	等待評級

香港的護理和產科工作今天之所以達到國際水平，有賴倫敦傳道會的燊喜蓮夫人和西比醫生（1915 年下嫁太古糖廠經理 C. C. Hickling 而稱克寧醫生）奠下根基。她們為香港的醫療發展作出莫大貢獻，分別於 1903 年和 1928 年息勞歸主，長眠跑馬地香港墳場。

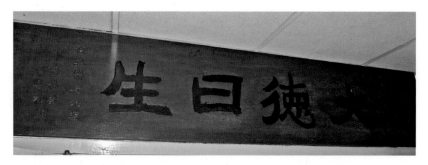

11　懸掛於第二代贊育醫院的「大德曰生」牌匾，由華人公立醫局總理李葆葵和曹善允題字，意為上天至高無上的美德就是生命。

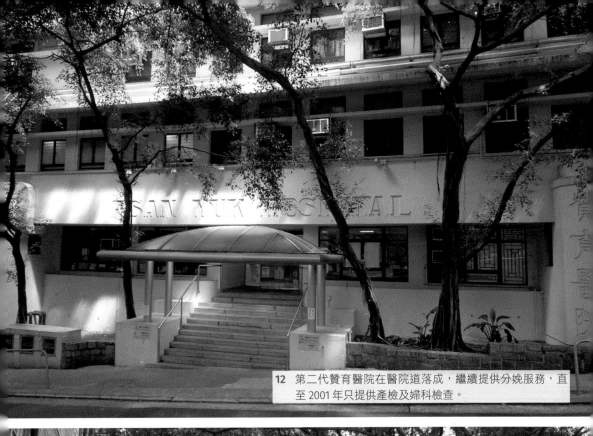

12　第二代贊育醫院在醫院道落成，繼續提供分娩服務，直至 2001 年只提供產檢及婦科檢查。

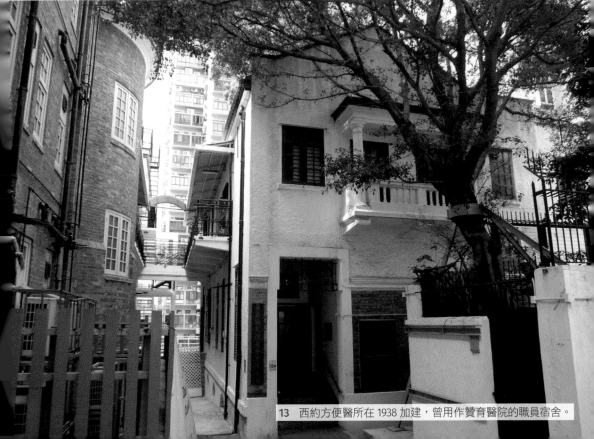

13　西約方便醫所在 1938 加建，曾用作贊育醫院的職員宿舍。

灣 仔 鬧 市
邊 緣 的 醫 院 山

灣仔郵政局以東有兩座山丘左右對峙，華人稱此地勢為「掘斷龍」，亦即是今天律敦治醫院與華仁書院之間的皇后大道東。律敦治醫院所在的山丘舊名「灣仔嶺」，香港開埠不久便作醫院用地，至今未變，名副其實是「醫院山」。

■ 海員和海軍醫院

灣仔嶺最早出現的醫院是海員醫院（Seamen's Hospital），1843年由港府撥地成立、商人資助興建，外科醫生楊格（Dr. Peter Young）擔任院長。當年灣仔道只是一條臨海小路，船隻在此停泊，將患病海員送入醫院。

1848 年該院的哈蘭醫生（Dr. William Aurelius Harland）以哥羅芳（chloroform）為病人進行麻醉，施行香港首宗截肢手術。1858 年他獲聘為殖民地醫官，可惜同年感染熱病去世，終年 39 歲。當年外

1　20 世紀初的醫院山，山上屹立規模宏大的皇家海軍醫院。
（圖片由高添強先生提供）

國人在港感染熱病死亡是常見的事，身居高位的殖民地醫官也不能倖免。

　　到了 1873 年，海員醫院因經費短缺而停辦，原址以 35,000 元賣給軍方興建皇家海軍醫院（Royal Naval Hospital）。為了籌措這筆費用，英國駐華總司令兼海軍中將沙維爾（Charles Frederick Alexander Shadwell）沽售醫療船 HMS Melville，及後皇家海軍醫院所在的山丘命名為「沙維爾山」（圖 1）。

　　英國循道會在沙維爾山對面的堅尼地道口興建一所軍人禮拜堂，1893 年起牧養駐港軍人，特別是皇家海軍醫院的病人。另外，錫克教徒（大部分隸屬駐港英軍和港府紀律部隊）亦發起眾籌，1902 年在附近（司徒拔道口）建了香港唯一的錫克廟。

　　1931 年皇家海軍在沙維爾山對面的山丘增建一座傳染病醫院，並將此山命名為「巴里士山」（圖 2），以紀念駐港海軍司令巴里士（John Edward Parish）。二戰時期，皇家海軍醫院和傳染病醫院均受到嚴重破壞，戰後不再使用。1949 年英軍接收山頂加列山道的戰爭紀念

護理院（War Memorial Nursing Home），改作皇家海軍醫院。1975 年遷往九龍京士柏衞理道，與陸軍醫院合併。

■ 肺癆病療養院

香港戰後人口增加，結核病（俗稱肺癆）肆虐，成為頭號殺手。印度巴斯

2 律敦治醫院對面的巴里士山，1955 年建立香港華仁書院。

商人律敦治（Jehangir Hormusjee Ruttonjee）鑑於自己的長女 Tehmi 在 1943 年患肺癆逝世，1948 年聯同周錫年、顏成坤、岑維休、李耀祥、胡兆熾和賓臣等人成立香港防癆會，以提高大眾對肺癆的警覺性。

港府將皇家海軍醫院所在山丘撥給香港防癆會改建為肺癆療養院，1949 年完成，由港督葛量洪爵士（Sir Alexander Grantham）主持開幕，提供 120 張病床。律敦治個人捐出 80 萬元支付修建費用，療養院稱為 Ruttonjee Sanatorium。

當時香港缺乏照顧肺癆病人的醫護人員，律敦治向愛爾蘭的聖高龍龐女修會（Missionary Sisters of St. Columban）要求派出醫生和護士來港。這批年輕修女在區桂蘭修女（Sister Mary Aquinas，又譯區貴雅或亞規納）帶領下，負責療養院運作。區桂蘭修女畢業於都柏林大學醫學系，研究領域包括結核菌的抗藥特性、結核病復發患者的治療和抗癆病藥物的副作用等，對治理肺癆有相當經驗。

據 1949 年統計，本港患結核病而死亡有 2,611 宗，以當時人

 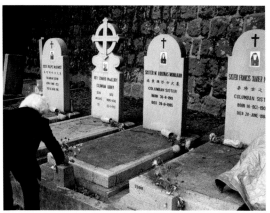

3　位於肇輝臺的傅麗儀療養院，最初供肺　4　區桂蘭修女擔任律敦治療養院院長 36 年，
　　癆病人休養，1999 年改為護理安老院。　　逝世後下葬跑馬地天主教墳場。

口，即每 10,000 人便有 14 人死亡。區桂蘭修女建議另外成立一所療養院，為出院病人提供休養之所。政府撥出灣仔半山肇輝臺一幅土地給防癆會興建院所，1956 年傅麗儀療養院（Freni Memorial Convalescent Home）落成，提供 110 張病床（圖 3）。傅麗儀是律敦治另一女兒，1953 年死於癌症。

　　由於律敦治療養院床位不足，1957 年律敦治再捐款在黃竹坑成立一所肺癆病院，亦由港督葛量洪主持開幕，取名「葛量洪醫院」（Grantham Hospital）。初期由香港防癆會管理，其後醫院管理局接手，轉型為心肺科醫療專科中心。

　　為表揚區桂蘭修女作出的貢獻，香港大學於 1978 年頒授名譽社會科學博士給她，1980 年她亦獲頒英帝國官佐勳章（OBE）。1985 年她在任內逝世，終年 66 歲，由同是醫生專業的紀寶儀修女（Sister Mary Gabriel）接任律敦治療養院院長一職。區桂蘭修女為香港的肺癆病人奉獻大半生，遺體葬於跑馬地天主教墳場，陪伴她還有聖高龍龐修會其他修女和神父（圖 4）。

醫院山的變遷	
醫院山上的醫院	年期
海員醫院	1843-1873
皇家海軍醫院	1873-1941
律敦治療養院	1949-1992
律敦治醫院	1991- 現在

■ 醫院山的舊物

隨着肺癆受到控制，病症減少，律敦治療養院於 1991 年重建為一間全科醫院，名為「律敦治醫院」，現屬醫管局港島東聯網的醫院。據該院網頁介紹：「醫院具有超過 170 年歷史，曾用作海員及軍事醫院，後期專門為肺結核病患者提供服務。1991 年正式成為一間全科醫院。」只有寥寥幾句，沒有提及律敦治為何許人。

律敦治醫院大堂懸掛了一塊紀念牌匾（圖 5），寫他「於一九四九年慷慨捐贈大筆善款給予香港防癆會，作為設立律敦治療養院，專門

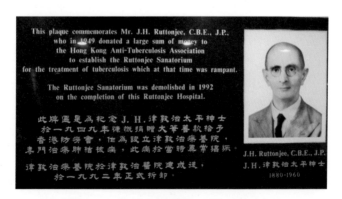

This plaque commemorates Mr. J.H. Ruttonjee, C.B.E., J.P., who in 1949 donated a large sum of money to the Hong Kong Anti-Tuberculosis Association to establish the Ruttonjee Sanatorium for the treatment of tuberculosis which at that time was rampant.

The Ruttonjee Sanatorium was demolished in 1992 on the completion of this Ruttonjee Hospital.

此牌匾是為紀念 J.H. 律敦治太平紳士於一九四九年慷慨捐贈大筆善款拾予香港防癆會，作為設立律敦治療養院，專門治療肺結核病，此病於當時異常猖獗。

律敦治療養院於律敦治醫院建成後，於一九九二年正式折卸。

J.H. Ruttonjee, C.B.E., J.P.
J.H. 律敦治太平紳士
1880-1960

5　律敦治醫院大堂有一塊紀念牌匾，紀念巴斯商人律敦治捐款建立療養院，專門治療肺結核病。

治療肺結核病，此病於當時異常猖獗。律敦治療養院於律敦治醫院建成後，於一九九二年正式拆卸」。

　　律敦治為巴斯人（Parsee 或 Parsi），即生於印度、信奉瑣羅亞斯德教（俗稱「拜火教」）的波斯裔人。1892 年，年僅 12 歲的律敦治跟母親來港，入讀皇仁書院。畢業後隨父親從事洋酒和食物生意，1913 年繼承父業，之後涉足地產。1931 年在深井建立香港第一間啤酒廠，1948 年以 600 萬元售予菲律賓的生力啤酒公司。1960 年與世長辭，享年 80 歲，下葬跑馬地巴斯墳場。

　　皇后大道東有一座三層高大樓，是香港防癆心臟及胸病協會（前稱香港防癆會）的辦事處。外牆有國際防癆聯盟的標記，那是紅色的「洛林十字」（The Cross of Lorraine），比一般十字架多一條橫桿，中文稱為「無耳牛」。該樓在 1951 年由香港國殤紀念基金會捐建，紀念二戰時保衞香港而捐軀的人士。此樓是防癆會現存最古老的建築物，

6,7 皇家海軍醫院留下一對麻石疊飾，現分別擺放在律敦治醫院平台花園（右）和傅麗儀護理安老院內。

見證香港治療肺癆的歷史，已被評為三級歷史建築。

律敦治醫院平台花園擺放了一件古物，是皇家海軍醫院遺留下來的麻石薹飾。原有一對（圖6、7），置於皇后大道東的入口，另一件現放在肇輝台的傅麗儀護理安老院（前身為療養院）。這些逾百年歷史的文物甚具價值，可惜沒有文字介紹，絕大部分人都不知其來歷。

在皇后大道東兩旁的石牆上，還可找到多塊刻有船錨標誌的海軍界石（圖8）。其中一塊立於巴里士山山腳，碑上清楚見到「7」（編號）、船錨標誌和「1905」（年份），可證明此山過去屬於皇家海軍（圖9）。山上的傳染病醫院在戰後拆卸，香港華仁書院於 1955 年遷入辦學至今。

另外，皇家海軍醫院在灣仔道的入口原本也有一塊海軍界石，刻了船錨標誌和編號，後來律敦治醫院在此興建石級拱門，部分界石被水泥遮蓋。2016 年拱門被拆去以設置升降機和扶手

8 醫院山的石牆上藏有內地段（Inland Lot）石塊，上刻皇家海軍的船錨標誌。

9 巴里士山山腳有一塊刻了船錨標誌和 1905 的界石，是皇家海軍的文物。

電梯，僅餘的歷史痕跡也消失了。

醫院山周邊近年出現不少變化，不少舊建築消失。循道會（今稱循道衞理聯合教會）在堅尼地道口的英語教堂（圖10），經歷兩次重建，2018年成為一座高聳入雲的「衞斯理大樓」。司徒拔道口的錫克廟，1938年建了一座崇拜殿，被評為二級歷史建築，但在2018年已拆卸，將建造更大的廟宇。

■ 摩理臣山的醫院

醫院山旁還有一座山丘名「摩理臣山」，名字源自1843年出現在山上的馬禮遜紀念學校（Morrison Memorial School），但該校運作了六年便因缺乏教師和經費而關閉。同一座山上，倫敦傳道會的合信醫生（Dr. Benjamin Hobson）於1843年開設醫務傳教醫院（Medical Mission Hospital），但維持了十年亦因無人接管而停辦。

1921年當局在灣仔展開大規模填海工作，摩理臣山被夷平，石塊用於填海，開闢成今天軒尼詩道至告士打道一帶的街道。由於該山岩石堅固，始終無法完全削平，現在仍可見到地勢較軒尼詩道為高。

政府將摩理臣山劃為「政府、機構或社區用地」，戰後出現不少學校、政府建築物和宗教場所。當中有兩間醫院，分別是鄧肇堅醫院（1969年）和鄧志昂專科診療院（1971年）。連同毗鄰的律敦治醫院，形成一處既在市區又離開稠密人口的醫院集中地（圖11）。

10　皇后大道東與堅尼地道交界設有循道衛理聯合教會國際禮拜堂，
　　相中的石砌教堂已經拆卸，重建成 22 層高的衛斯理大樓。

11　位於摩理臣山的鄧肇堅醫院（左）和鄧志昂專科診療院，
　　與毗鄰醫院山的律敦治醫院形成醫院建築群。

黃泥涌峽
戰爭遺址

港島中部的黃泥涌峽有五條道路交滙，包括黃泥涌峽道、大潭水塘道、淺水灣道、深水灣道和布力徑，是往來南北的交通要津。1941年12月8日太平洋戰爭爆發，駐港英軍在這個咽喉設立指揮部。醉酒灣防線（Gin Drinkers Line）失守後，守軍全部撤回港島。未幾日軍兵分三路渡海入侵，隨即進攻黃泥涌峽，與守軍短兵相接，雙方死傷慘重，成為香港保衛戰最慘烈的一場戰役。

■ 加拿大援軍

1941年香港兵臨城下，但英國自顧不暇，無法增兵防守香港。7月，駐港英軍司令格拉錫（A. E. Grasett）少將卸任返英，途中停留加拿大首都渥太華，游說加國派兵來港。其後英國正式提出要求，加拿大同意伸出援手，結果一頭栽進這場與他們無直接關係的戰爭，為香港寫下一頁可歌可泣的歷史。

加拿大派出溫尼伯榴彈兵團（Winnipeg Grenadiers）和皇家加拿大來福槍營（Royal Rifles of Canada）兩營士兵，共 1,970 多人，連同文職和後勤約 2,500 人乘坐軍艦於 10 月 27 日由溫哥華乘軍艦出發，經過 21 天航程終抵達這顆「東方之珠」。他們絕大部分是年輕新兵，缺乏作戰經驗，對香港地理環境也不熟悉，以為只是駐防。怎料三星期後的 12 月 8 日，大批日軍由深圳入侵香港，加拿大軍還未站穩腳跟便要馬上應戰。

兩營加軍主要駐守香港島，其時港島分東、西兩旅，共有六營步兵駐守。東旅由華里士（Cedric Wallis）准將領軍，指揮部設在大潭峽（大潭道及石澳道交界）；西旅旅長是加拿大援軍司令羅遜（John K. Lawson）准將，指揮部設在黃泥涌峽（今天香港木球會對面）。

12 月 18 日，日軍三支聯隊夜渡港島東部，迅速登上畢拉山和渣甸山。翌日清晨圍攻黃泥涌峽，與守軍展開激戰。身在西旅指揮部的羅遜用無線電通話向駐港英軍司令莫德庇（Christopher M. Maltby）少將說：「衝出去與他們作戰。」之後他與所有人走出地堡，結果差不多全軍覆沒，羅遜更成為香港保衛戰中最高級別的殉職軍人。

同在 12 月 19 日，加拿大溫尼伯榴彈兵團在畢拉山抵擋日軍進攻，負隅頑抗。其中 A 連由奧斯本（John Robert Osborn）帶領，每當日軍向他們投擲手榴彈，都被奧斯本拋回。但有一枚鞭長莫及，奧斯本大叫一聲，飛身撲向手榴彈，當場被炸死，保住了幾名同袍性命。戰後他獲追頒「維多利亞十字勳章」（Victoria Cross），是香港保衛戰中唯一獲此最高榮譽的軍人。

奧斯本生於英國，第一次世界大戰加入皇家海軍，戰後移居加拿大，在當地結婚，育有五名孩子。1933 年他應召入伍，結果遠道來港，客死異鄉。今天香港公園茶具文物館外面有一尊軍人持槍雕塑，就是紀念他與其他參戰軍人。

　　黃泥涌峽一役，不同國籍的守軍約有 450 人陣亡，是香港保衛戰中傷亡最多的一天。日軍奪取這個樞紐，突破守軍防線，令東、西旅不能互相支援。東旅旅長華里士雖曾發動反攻，惜勢力懸殊，最後被迫退至赤柱半島，在馬坑山設指揮部。此時殘餘部隊已是強弩之末，爆發多場激戰後，終告回天乏力。12 月 25 日港督楊慕琦爵士（Sir Mark Aitchison Young）宣佈投降，港人度過一個黑色的聖誕。

　　香港淪陷後，生還的守軍被囚禁於戰俘營，不少人因疾病或營養不良而去世。經歷三年零八個月的苦難，日軍在 1945 年 8 月 15 日宣佈無條件投降。約 1,400 多名加軍起程回國，但有 500 多名將士未能隨大隊返鄉，當中約 290 人在戰事中陣亡，另有約 267 人死於戰俘營中，現今都長眠於柴灣的西灣國殤紀念墳場（Sai Wan War Cemetery）（圖 1）。每年 12 月第一個星期日，加拿大駐港總領事館在此墳場舉行紀念活動，獻上花圈，追悼這群未能返國的英勇戰士。

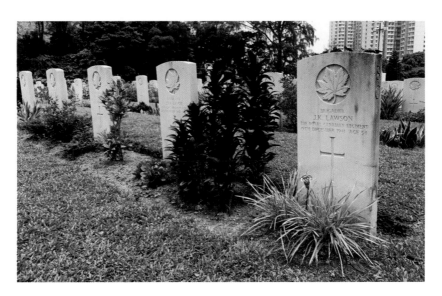

1　加拿大援軍將領羅遜在黃泥涌峽殉職，遺體下葬西灣國殤紀念墳場
　　（右一的墓碑）。

■ 軍事文物徑

　　今天我們來到黃泥涌峽，仍見到西旅指揮部的房屋和碉堡陣地，附近一帶還有不少建於 1930 年代的軍事遺跡，為當年的戰況留下見證（圖2）。2005 年旅遊事務署夥同古蹟辦在此開闢香港第一條軍事文物徑，沿途經過彈藥庫、高射炮台、機槍堡和指揮部等，共標出十處地方，讓遊人按圖索驥，每站均有資料牌介紹有關歷史（圖3）。

　　香港是加拿大參與二次大戰死亡率最高的戰場，加拿大政府對這批陣亡將士甚為重視，過去亦有加拿大老兵專程來港，重臨黃泥涌峽追憶往事。黃泥涌峽軍事文物徑的設立，與他們在背後推動有莫大關係。

　　文物徑由大潭水塘道一處路口的英軍掩蔽體開始，附近設有高射炮台，再沿引水道前行，在一個分叉路口有兩座機槍堡，守軍曾在此奮勇抗敵，造成不少日軍傷亡，現今彈痕仍歷歷在目。之後經金督馳馬徑回到黃泥通峽道，在木球會對面是文物徑的最後兩站。第九站是西旅指揮部所在，該處原有四個地堡，但其中一個在興建油站時已拆卸。（圖4、5）

　　硝煙已經消失，但思念之情仍在。加拿大駐港總領事館在第九站設置一塊牌匾，獻給加拿大旅軍總部 C 旅成員，內容以中、英、法文書寫：「一九四一年十二月十九日早上，日本敵軍進侵這帶戰略重地。當時，加拿大旅長約翰‧羅遜正於這興築在山坡的地堡指揮西旅軍。雖然得不到任何支援，約翰‧羅遜仍拒絕撤退，地堡終被攻陷。他在陣亡前最後與指揮官通話仍聲言會衝出地堡與敵軍決一死戰。他最後不幸殉職，其英勇表現深受同僚和敵軍敬仰。」寥寥數語，道盡當年慘烈戰況。

　　此外，加拿大駐港總領事館又在奧斯本犧牲地方（今港島徑第

2　香港守軍在黃泥涌峽設立西旅指揮部，
　　現仍留下不少掩蔽體和碉堡陣地。

3　旅遊事務署在黃泥涌峽設立軍事文物徑，
　　串連十處遺跡。

4　黃泥涌峽軍事文物徑其中一處機槍堡遺跡，
　　槍眼已被填封。

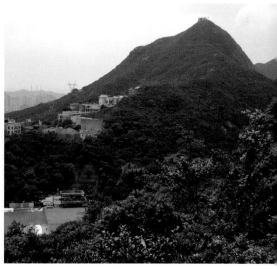

5　行走軍事文物徑時可以鳥瞰周邊山勢地貌，
　　聯想當年作戰景況。

五段）（圖6）設立一塊牌匾，獻給溫尼伯榴彈兵團全體成員，內容同樣以中、英、法文書寫：「一九四一年十二月十九日凌晨時分，日軍大舉進攻畢拉山，加拿大溫尼伯榴彈兵 A 連及 D 連成員奮勇抵抗。經過一

6 加拿大駐港總領事館在奧斯本當年陣亡的地方（今港島徑第五段）設立紀念碑

場劇戰，加國守軍被迫各自應敵。其中 65 名榴彈兵團 A 連成員由軍士長約翰・奧斯本帶領，當沿山路退下至渣甸山守軍碉堡時，遭敵軍手榴彈襲擊。奧斯本將手榴彈一一拋回敵軍處，但有一枚卻來不及撿起。危急之際，奧斯本大聲叫喊，向其他隊員示警，然後縱身覆蓋手榴彈，不惜自我犧牲，以保護同僚生命。奧斯本其後獲追頒維多利亞十字勳章，乃英聯邦最高榮譽英勇軍事勳章。」

黃泥涌峽軍事遺址因受加拿大政府關注，古蹟辦將之納入評級名單，其後獲古諮會評為二級歷史建築。相比之下，大潭峽的軍事遺跡卻被人遺忘，在石澳道和大潭道交界的機槍堡日漸破落，當年東旅將領曾在該處山體開鑿密室，商議軍情，但現今已被草木和垃圾遮蔽入口，裏面成為了蝙蝠的棲息地。回歸前後的政府都不着重保育香港的戰爭遺址，既不打理，亦很少作出介紹，任由它們荒廢消失，昔日的歷史亦遭掩沒（圖7）。

■ 救傷隊紀念碑

日軍侵港除了軍人殉職外，也有聖約翰救傷隊（St. John

7 東旅指揮部設於大潭峽（石澳道和大潭道交界），軍方在山體內開鑿了一個頗大的密室。

Ambulance Brigade）隊員犧牲。當時有不少隊員仍堅守崗位，奉召前往不同醫院和急救站服務，或借調到軍事單位如義勇軍，在戰場上救傷扶危。

雖然他們身上配戴了醫務人員標誌，但戰火無情，有隊員在北角當值時被日軍殺害，亦有隊員在赤柱和柴灣陣亡。其中一隊約十人由赤柱撤返市區時與日軍相遇，由於隊員穿了卡其色制服，被日軍當作軍人而要將他們斬首處決，行刑地點在黃泥涌峽。隊員鄭添眼見死神將至，毅然跳山，逃過一劫；另一隊員朱紹麟被日軍刺中數刀，佯死躺在殉職隊友身旁，最終避過厄運。

戰後統計，聖約翰救傷隊因公殉職的隊員估計逾百人，但得知姓名者只有 56 人，當中 19 人服務於軍事單位，其他在民事單位。救傷隊於 1952 年獲准在黃泥涌峽豎立殉職隊員紀念碑，由訪港的英國聖約翰救傷隊總監岳圖倫爵士（Sir Otto Lund）揭幕（圖 8）。每年 11 月

8　聖約翰救傷隊烈士紀念碑的基座刻滿　9　聖約翰救傷隊每年 11 月到黃泥涌峽的聖約翰
　了殉職人員名單　　　　　　　　　　　救傷隊烈士紀念碑舉行悼念儀式

的和平紀念日，救傷隊都派人到來悼念（圖 9）。

　　紀念碑原本靠近山邊，前臨馬路，但當大批隊員集合悼念時，有
部分人站在馬路，警察要將往來汽車暫時截停，對交通造成影響。
1993 年 6 月，港府在附近撥出較寬闊的地方（今黃泥涌峽道油站對
面）重置紀念碑，方便隊員出席悼念活動。

　　紀念碑頂端可見聖約翰救傷機構的徽章，那是十字軍東征時期一
個醫療服務團體的黑底白色四臂八角十字架。紀念碑基座四面均有刻
字，其中兩面文字相同，顯示此碑由聖約翰救傷隊的贊助人、醫生、
長官和隊員建立，以悼念 1941 至 1945 年戰爭期間殉職的救傷隊長官
和隊員。另外兩面原本刻了出席重置紀念碑儀式的總監及高層名字，
2013 年改置 56 名殉職人員名單。近年在紀念碑旁加設兩塊文字牌，
講述聖約翰救傷隊隊員在戰時為保衛香港而犧牲的歷史。由於紀念碑
位處兩條馬路之間，願意橫過馬路趨前細看的人不多。

塑造山頂舊貌的歷史建築

港島最高山丘是太平山，海拔 552 米。通往山頂的道路於 1860 年建成，開始有洋人在山上居住，英軍和商人亦在此興建療養院和酒店，避開炎熱天氣和擠迫環境。他們乘轎子或山兜登山，居高臨下盡覽維港的明媚景色。

1873 年啟業的山頂酒店（位置在今天的山頂廣場），由蘇格蘭商人亞歷山大·芬梨·史密夫（Alexander Findlay Smith）斥資興建，但因交通不便，生意差強人意。芬梨·史密夫遂向港督軒尼詩爵士（Sir John Pope Hennessy）提議建造纜車鐵路，連接美利兵房與爐峰峽。計劃獲准後，他拉攏其他外商組成「香港山頂纜車公司」，1885 年施工，1888 年 5 月 30 日通車。首天便有超過 600 名乘客試搭，首年客流量達 15 萬人次。

山頂纜車是亞洲最早建成的纜車索道系統，也是香港現存最古老的機動交通工具。自建成後，許多社會名流搬上山頂，遊人也紛紛登山欣賞維港景色，帶旺山頂酒店生意，1890 年要加建新翼。翌年再

有一間酒店在山頂落成，名為柯士甸酒店（Austin Arms Hotel）。

■ 總督別墅和守衛室

除了名流紳士，港督亦在山頂建立避暑別墅。1867 年麥當奴爵士（Sir Richard Graves Macdonnell）將柯士甸山道的英軍療養院改建為別墅，但不久就被颱風催毀。之後重建，但在 1874 年的風災中再被吹塌。

直至 1900 年，港督卜力爵士（Sir Henry Arthur Blake）決定再重建山頂別墅，今次委託巴馬丹拿建築師樓（Palmer & Turner）設計，

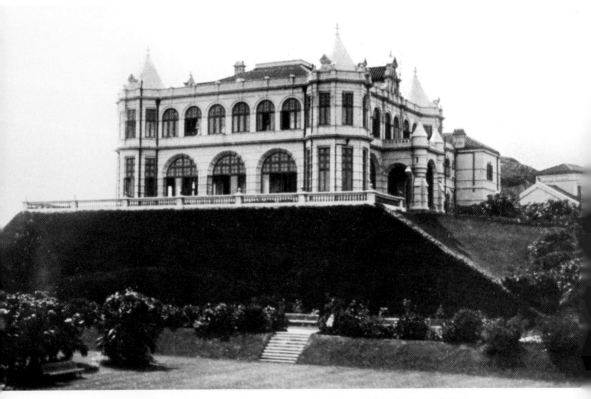

1　總督山頂別墅仿照蘇格蘭傳統風格，被傳媒形容為山頂最宏偉和漂亮的建築物。
　　（圖片由高添強先生提供）

以麻石建造，仿照蘇格蘭傳統建築風格，1902 完成，被傳媒形容為山頂最宏偉和漂亮的建築物（圖1）。

但往後的港督不常入住，1934 年被新落成的粉嶺別墅取代，山頂別墅逐漸荒廢。太平洋戰爭時被炮火炸毀，戰後拆卸，僅存地基石牆，後來政府將該址規劃為山頂公園。

1970 年代，政府在總督山頂別墅遺址興建一座涼亭供遊人休憩（圖2）。2006 年底政府進行改善工程時，發現涼亭下方遺留了昔日的別墅石級和地磚。古蹟辦隨即進行考古發掘，完成後即重鋪地面，遺址再度不見天日，市民對這些發現也漸忘了。

古蹟辦曾在 1977 年找到兩塊刻有「Governor's Residence」（總督住宅）的方形界石，其中一塊豎立於山頂別墅遺址東北角，另一塊放在總督府（今禮賓府）門外的路邊花圃中，既不顯眼，亦沒有介紹，還經常被工人用作纏繞水喉。

總督山頂別墅外圍原有兩座守衛室，今天只剩下一座，遊人行經柯士甸山道旁均可見到（圖3）。它與別墅同建於 1902 年，設計富有古

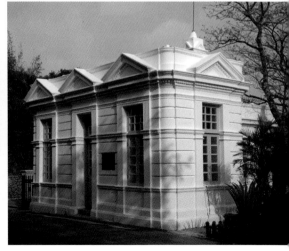

2　總督山頂別墅拆卸後，只剩下基座石牆，上面建了一座涼亭。

3　總督山頂別墅守衛室仍然存在，已被列為法定古蹟。

典復興風格。戰後用作警崗和宿舍，1970 年改為山頂公園辦公室，1995 年列為法定古蹟，是山頂最具文物價值的建築物。但由於位處偏遠，當局未能找到合適用途活化這座守衞室，以致長時間閒置。

■ 纜車站與觀景亭

山頂纜車全長 1,365 米，由海拔 28 米的花園道總站至海拔 396 米的山頂總站，坡度由 4 度至 27 度（圖 4）。中途設五個站，寶雲道站已於 1985 年停用，另外四個站分別在堅尼地道（海拔 56 米）、麥當奴道（海拔 95 米）、梅道（海拔 180 米）和白加道（海拔 363 米）。白加道車站最有特色，已被古諮會評為一級歷史建築（圖 5）。

經過百多年發展，山頂纜車由最初以燃煤蒸汽窩爐推動，演變成今天的電腦化操作，現時使用的車廂屬於 1989 年製造的第五代設

4　連接花園道與山頂的纜車系統，已有超過 130 年的歷史。

5　白加道纜車站展現殖民地時代的建築特色

計，可運載 120 名乘客。1959 年製造的第四代鋁製車廂（載客量 72 人），則擺放在山頂廣場和山下的纜車徑旁展示。雖然經過多次系統翻新工程，但至今仍沿用 1888 年的路軌運作模式。現在經營山頂纜車的公司，由香港上海大酒店有限公司全資擁有。

　　山頂纜車總站的觀景亭也換了好幾代，過去曾稱「老襯亭」（1955 年）和「爐峰塔」（1972 年）（圖 6），1997 年重建後名為「凌霄閣」，由英國建築師法拉爾（Terry Farrell）設計，集購物、娛樂與餐飲服務於一身（圖 7）。凌霄閣天台為觀景台，海拔 428 米。另一觀景地方是山頂總站附近的太平山獅子亭，1976 年建成，經常擠滿遊人。往柯士甸山道上行還有一座觀景亭，是戰前建築（圖 8）。

　　與山頂纜車有關的歷史建築，現在只有盧吉道 1 號的山頂纜車辦事處，前身是高級職員住所，約 1927 年落成。辦事處對面的爐峰峽電力分站建於 1928 年，外貌並不吸引，沒有引起遊人注意。

6　爐峰塔由已故建築師鍾華楠設計，1972 年建成。由市區仰望像一座香爐，代表子嗣繁衍。（圖片由高添強先生提供）

7　在爐峰塔原址興建的凌霄閣，由英國建築師 Terry Farrell 設計，富有後現代主義色彩。

山頂纜車總站旁有一間建於 1902 年的石屋，作為轎夫的休息室（圖 9）。戰後的 1947 年改為山頂餐廳（Peak Café），現名太平山餐廳（The Peak Lookout），其石材、屋頂和煙囱仍保留昔日風貌。

山頂纜車站附近的歷史建築

名稱	地址	建成年份	歷史評級
山頂纜車站	白加道	1919	一級歷史建築
山頂餐廳（現稱太平山餐廳）	山頂道 121 號	1901-1902	二級歷史建築
山頂纜車辦事處	盧吉道 1 號	約 1927	二級歷史建築
爐峰峽電力分站	盧吉道 35 號	1928	三級歷史建築
山頂倉庫	舊山頂道 102 號	約 1903	二級歷史建築

8　位於柯士甸山道的觀景亭於戰前興建，古蹟辦計劃將之評級。

9　山頂餐廳的前身是轎夫休息室，戰後改為食肆。

■ 警署、消防局和學校

隨着山頂人口增加,先後有警署、醫院和學校落成。第一代山頂警署位於爐峰峽,又名「六號差館」,1869 年建成。但 17 年之後已不敷應用,改在歌賦山興建較大的警署,到今天仍然運作,是香港現存使用中最古老的警署,亦是全港地勢最高的警署(圖 10)。

山頂警署有四幢單層樓房,主樓和僕人房屬於 1886 年的建築,營房和囚室則建於 1920 年代。主樓的指揮官辦公室現仍保留英治時代的擺設,但由於曾經作出改建,僅評為三級歷史建築。2016 年山頂警署舉行 130 年周年紀念,首次向公眾開放。

山頂警署有兩寶,一是鑄造於 1760 至 1820 年的古炮(圖 11),運來香港後曾負責發炮通知山下的人有郵政船隻抵達。這種古老的通傳方法其後不再採用,大炮棄置於山頂一座英軍建築 Batty's Belvedere

10 山頂警署是香港目前使用中最古老的警署,室外有一座 1953 年製造的山頂模型。

11 山頂警署有一尊古炮,曾負責鳴炮以通知山下的人有郵政船隻抵港。

旁，直至 1960 年拆屋時才被發現，再移放於山頂警署內。另一寶是巨形的山頂模型，1953 年由警員合力製造，呈現山頂地貌和道路，有助警員巡邏和執行職務。

另外，歌賦山里有一間建於 1915 年的山頂學校，專為歐籍兒童而設。戰後學童增加，1953 年遷往賓吉道的新校舍，1966 年擴建。舊校空置後，消防處提出將這幢單層瓦頂建築改為山頂消防局，1967 年起使用至今，為早期古蹟活化再利用的例子。

│ 山頂一帶的公共建築 │

名稱	地址	建成年份	歷史評級
山頂警署主樓	山頂道 92 號	1886	三級歷史建築
山頂警署僕人房及廚房	山頂道 92 號	1886	三級歷史建築
山頂警署營房	山頂道 92 號	1925	三級歷史建築
山頂警署囚室	山頂道 92 號	約 1920 年代	三級歷史建築
山頂消防局（前山頂學校）	歌賦山里 7 號	1915	二級歷史建築
歌賦山變壓站	歌賦山道	戰前	三級歷史建築
山頂小學	賓吉道 20 號	1953	三級歷史建築

■ 山頂的醫院建築

山頂環境清幽，適宜興建醫院照顧病人。1897 年英女王維多利亞（Queen Victoria）登基 60 周年，香港慶典委員會主席遮打（Catchick Paul Chater）建議在山頂興建一間紀念女王的醫院，專門治療婦孺病人。同年港督羅便臣爵士（Sir William Robinson）在白加道為醫院奠基，1903 年落成，名為域多利醫院（Victoria Jubilee Hospital）。1921

年在旁邊加建三層高的新翼作產科用途。白加道旁的醫院徑，名稱便是源於這間醫院。

戰後醫院停辦，主樓和醫護人員宿舍拆卸，1951 年興建輔政司官邸（Victoria House），1976 年改名布政司官邸，回歸後稱為政務司司長公館（圖 12）。旁邊的產科翼樓逃過拆卸命運，改為高級公務員宿舍，名為「維多利亞大廈」（Victoria Flats）（圖 13），附近仍豎立當年留下的奠基石碑。

另外在加列山道亦有一間私營醫院，由英籍銀行家格蘭維爾·沙普（Granville Sharp）臨終前立下遺囑創立，以紀念亡妻瑪蒂達（Matilda Lincolne）。沙普於 1899 年逝世，醫院於 1907 年啟用，英文叫 Matilda Hospital，中文稱為「明德醫院」（圖 14）。

明德醫院以信託基金運作，經費來自沙普的遺產，免費為外籍人士治病。太平洋戰爭爆發，改為軍方醫院，戰後被英軍短暫徵用。1951 年重新開放，由於遺產萎縮，開始收費，並服務任何國籍人士。

到了 1970 年代，沙普的遺產所剩無幾，護士長 Joyce Smith 修女建議舉行抬轎比賽，既可籌款作慈善用途，亦可為醫院宣傳。1975 年進行第一屆比賽，仿照早年病人乘轎到醫院求診所走的路徑。此後每年 10 月舉行，成為山頂一項盛事，現今籌得款項都全數捐予本地的慈善團體（圖 15）。

明德醫院現存最古舊的建築物是主樓，其次是 1920 年代的嘉威大廈（Granville House），戰後興建的則有華裔護士宿舍和產科大樓。此外，加列山道曾有戰爭紀念護理院（War Memorial Nursing Home），該院與明德醫院合併，名為 Matilda & War Memorial Hospital，1949 年改作海軍醫院，1970 年代關閉了。

12　域多利醫院又稱維多利亞婦孺醫院，戰後拆卸建成
　　輔政司官邸，即今天的政務司司長公館。

13　域多利醫院產科翼樓獲得保留，改建為
　　高級公務員宿舍

14　建於 1906 年的明德醫院，仍留存 20 世紀初的
　　環境氣氛。

15　明德醫院每年 10 月舉行抬轎比賽籌款，
　　成為山頂最熱鬧的盛事。

山頂的醫院建築			
名稱	地址	建成年份	歷史評級
明德醫院主樓	加列山道 41 號	1906	二級歷史建築
明德醫院嘉威大廈	加列山道 41 號 C 和 41 號 D	1920-1929	三級歷史建築
明德醫院華裔護士宿舍	加列山道 41 號	1951	三級歷史建築
明德醫院產科大樓	加列山道 41 號	約 1952	三級歷史建築
域多利醫院產科大樓（今高級公務員宿舍）	白加道 17 號	1921	三級歷史建築

■ 山頂大宅

　　山頂曾分佈不少歐式住宅，最著名的要數 The Eyrie。它原是香港首位警隊隊長查理士·梅理（Charles May）的大宅，位處山頂最高之地。1882 年由猶太商人庇理羅士（Emanuel Raphael Belilios）購入，並在該處興建私人動物園以娛賓客。

　　為保障洋人的居住環境清靜衛生，殖民地政府於 1888 年頒佈《歐人住宅區保留條例》，規定半山以上只准興建歐式房屋，變相實施華洋分隔。1894 年鼠疫爆發，人口稠密的太平山區成為重災區，不少富裕華人遷往半山。立法局於是在 1904 年通過《山頂區保留條例》，列明除非獲總督會同行政局許可，否則不可在山頂區建屋居住。

　　山頂的盧吉道是以第十四任港督盧吉爵士（Sir Frederick Lugard）命名，建於 1913 年至 1922 年之間，全長 2,400 米，是遊人鳥瞰港九兩地風光的理想地方。道路建成後，大宅相繼在旁出現，最早一座是盧吉道 27 號。

　　該宅由巴馬丹拿建築師樓（Palmer & Turner）高級合夥人 Lennox Godfrey Bird 設計，樓高兩層，1914 年建成，外貌有古典餘韻（圖 16、17）。經過多次轉手後，新業主在 2013 年提出將之活化為文物

酒店，並開放給外界參觀，此時大眾才知道盧吉道原來隱藏了這樣漂亮的大屋。但有團體擔心改建酒店會產生污染，出入車輛亦影響行人安全，因此大力反對，計劃最終擱置。

山頂地價昂貴，要留住一座古老的私人大宅並不容易。山頂道的何東花園曾被古諮會評為一級歷史建築，甚至一度列為暫定古蹟，但因為業主何勉君（何東孫女）堅持拆卸重建。2012 年底，行政長官會同行政會議決定放棄引用《古物及古蹟條例》宣佈它為法定古蹟，大宅最終於 2013 年拆卸了。

盧吉道 28 號是一座建於 1924 年的舊宅，曾被評為三級歷史建築，但 2011 年被發展商購入後，已於 2016 年拆卸重建。另外，盧吉道 34 號的業主亦計劃發展為服務式公寓。

1930 年代建成的白加道 47 號大宅 Villa Blanca，被評為二級歷史建築。2011 年出售後，新業主計劃改建為四層高住宅。經古蹟辦游

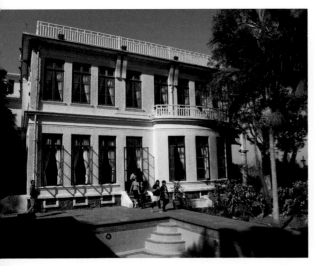

16 山頂盧吉道 27 號是當年的豪宅，屋旁建有游泳池。

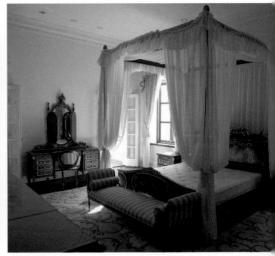

17 盧吉道 27 號大宅見證了早期洋人的生活環境

説，業主同意保留建築物部分立面，融入新發展中，但原來的面貌已改變了。

山頂曾是洋人專用的聚居地，遍佈西式豪華府邸，先後建有兩間酒店、教堂（1883 年）和俱樂部（1893 年）等，洋溢一片異國情調。《山頂區保留條例》於戰後廢除，富裕華人開始移居山頂，人口逐漸增加，舊屋亦不斷拆卸重建。今天遺留下來的戰前建築已寥寥可數，成為了我們認識山頂舊日面貌的見證。

山頂的古老大宅

名稱	地址	建成年份	歷史評級
私人大宅	盧吉道 27 號	1914	一級歷史建築
私人大宅	盧吉道 28 號	1924	三級歷史建築（已拆卸重建）
私人大宅	盧吉道 34 號	1933-1935	三級歷史建築
私人大宅「岫雲」	柯士甸山道 4 號	約 1930 年代	三級歷史建築
日本駐港總領事大宅「耕雲草廬」	柯士甸山道 19 號	1945	等待評級
政務司司長公館	白加道 15 號	1951	二級歷史建築
私人大宅 Villa Blanca	白加道 47 號	約 1930 年代	二級歷史建築（部分拆卸重建）
法國駐港總領事大宅	普樂道 8 號	1890 年代	二級歷史建築
私人大宅	加列山道 60 號	1930 年代中	建議二級歷史建築
何東花園	山頂道 75 號	1927	一級歷史建築（已拆卸重建）

大潭古蹟與
戰前水塘

香港開埠初期，市民主要依賴山澗和井水作為食水。1850 年代人口增加，當局開始籌劃興建水塘，港督羅便臣爵士（Sir Hercules Robinson）懸賞 1,000 英鎊徵求供水方案。時任皇家英軍工程部監督的羅寧（S. B. Rawling）建議在薄扶林谷地建造水塘，將食水經引水道輸送至中西區半山的儲水池，然後轉駁其他地區。此計劃獲當局接納，1860 年動工，三年後建成，就是今天的薄扶林水塘。

初時因資金不足，薄扶林水塘的儲水量只有 200 萬加侖，很快便追不上人口增加的需求。1877 年加高水壩和擴建水庫，儲水量增至 6,800 萬加侖，但仍然不足應付。港督堅尼地爵士（Sir Arthur Edward Kennedy）委派負責工務工程的總測量師派斯（J. M. Price）尋找新水源，最後選址港島東大潭谷興建第二座水塘，以減輕薄扶林水塘的壓力。

大潭水塘群

　　大潭谷可提供面積廣大的集水區，但距離市區較遠，因此要挖掘一條輸水隧道貫穿黃泥涌峽谷，直達跑馬地，繼而接上一條長約五公里、通往灣仔的輸水渠（即寶雲道），將淡水輸送至中區紅棉路上方的亞賓尼濾水池，過濾後供應給維多利亞城的居民。

　　大潭水塘於 1888 年建成，水壩呈階級狀（圖 1）。1897 年加高 10 呎至 100 呎，以容納更多淡水。之後當局陸續興建大潭副水塘（收集大潭水塘溢出的原水）、大潭中水塘和大潭篤水塘（圖 2、3），總儲水量超過 20 億加侖，成為港島最大的水塘群。與薄扶林水塘合計，供水量佔當時港島耗水量的五分之四，其餘五分之一仍需靠地下水和溪水補充。

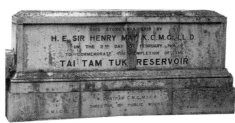

2　圖為大潭篤水塘紀念碑。港督梅含理爵士在 1918 年為大潭篤水塘揭幕，紀念碑放置在水壩頂一端。

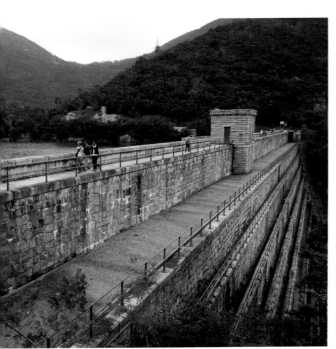

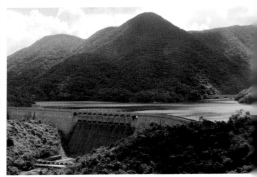

1　大潭上水塘的水壩設計呈梯級狀，用以抵擋水壓。

3　大潭篤水塘是港島最大的水塘，水壩頂設有車路連接大潭道。

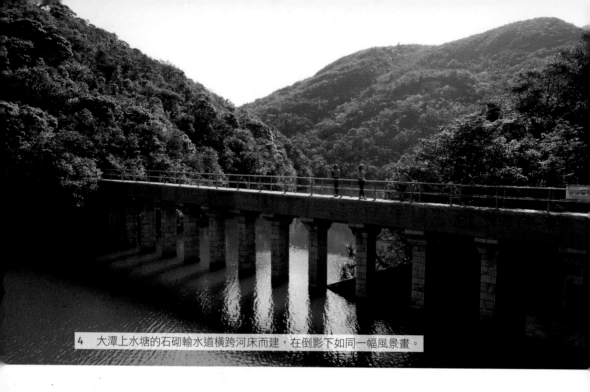

4　大潭上水塘的石砌輸水道橫跨河床而建，在倒影下如同一幅風景畫。

｜ 大潭水塘群的四座水塘 ｜

大潭水塘群	建立年份	水塘容量
大潭水塘（今稱大潭上水塘）	1888	149 萬立方米
大潭副水塘	1904	8 萬立方米
大潭中水塘	1907	69 萬立方米
大潭篤水塘	1917	605 萬立方米

　　在混凝土未廣泛使用之前，採用花崗石築成的水塘，顯示當時精湛的石造工藝水平。2009 年政府一次過宣佈將大潭水塘群與另外五座戰前水塘共 41 項水務設施列為法定古蹟，以彰顯 19 世紀中至二戰前的傑出水務工程。

　　這六座戰前水塘，港島佔了四座。其中大潭水塘群有最多水務設施被列為法定古蹟，共 22 項，包括五座水壩和四座水掣房（1888 至1917 年）、大潭上水塘石橋（1888 年）（圖 4）、大潭上水塘石砌輸水道（1895 年）、大潭篤水塘四條石橋（1907 年）（圖 5）、大潭篤原水抽水站和員工宿舍（1907 年），以及有 21 個拱券的寶雲輸水渠（1887年）等（圖 6）。

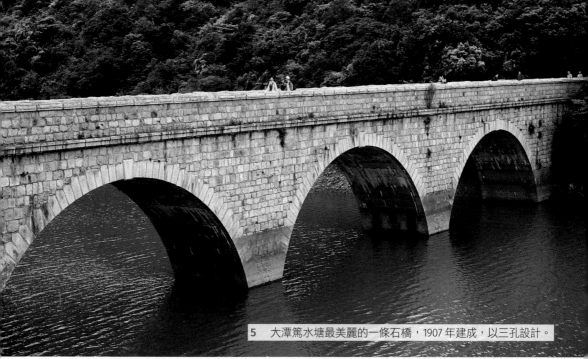

5　大潭篤水塘最美麗的一條石橋，1907 年建成，以三孔設計。

6　寶雲輸水道（即寶雲道）是大潭水塘一部分，食水經此輸往中環。全條輸水道有 21 孔，其中一孔有纜車穿過。

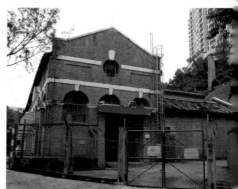

7　大潭篤原水抽水站附有員工宿舍，背後有一支已棄置的煙囪。

　　大潭篤原水抽水站是香港現存最古老的泵房（圖7），昔日依靠蒸氣推動水泵，工人將煤炭倒進焗爐燃燒，所產生的廢氣經由抽水站背後一支 19 米高的磚砌煙囪排出。1950 年代，泵房改用柴油發動（其後電動操作），那支古老煙囪便退役了。幸好沒有拆卸，修葺後恢復原貌，為百年供水發展留下見證。

　　2009 年古蹟辦和水務署在大潭水塘群設立一條長約五公里的文物徑，連接四座水塘共 21 項水務設施，不包括遠離水塘的寶雲輸水渠。途中在每處構築物設置資料牌，讓遊人認識各項水務工程。

■ 香港的戰前水塘

成為法定古蹟的六個戰前水塘		
名稱	建立年份	受保護的構築物
薄扶林水塘	1863	6 項
大潭水塘群	1888-1917	22 項
黃泥涌水塘	1899	3 項
九龍水塘	1908-1910	5 項
香港仔水塘	1931-1932	4 項
城門水塘	1936-1937	1 項

薄扶林水塘（圖 8）有六項設施列為法定古蹟，包括看守員宿舍（1860 至 1863 年）、量水站（1863 年）和四條石橋（1863 至 1871 年）。遊人從看守員宿舍（現為郊野公園薄扶林管理中心）進入水塘範圍，會踏過多條橫跨山谷溪流的石橋，但許多人沒注意腳下原來有橋墩。

1894 年香港爆發鼠疫，當局接納英國殖民地部衛生專員查維克（Osbert Chadwick）的報告建議，改善衛生情況。其中一項工作是在黃泥涌峽興建第三座水塘，1899 年落成，儲水量 2,700 萬加侖，為城市增加供水資源（圖 9）。論規模，黃泥涌水塘的儲水量只及薄扶林水塘的 38%，更遠不及興建中的大潭水塘群，因此黃泥涌水塘的出現對社會不太重要。

1960 年代香港開始輸入東江水，規模細小的黃泥涌水塘，作用更進一步下降，最後在 1982 年停止運作，交由市政局改為水上公園，1986 年開放給市民划艇及玩水上單車。但由於到來遊玩的人不多，2017 年已停止營業。

黃泥涌水塘的水壩、水掣房和導流壩現屬於法定古蹟，旁邊還有一座評為二級歷史建築的工人宿舍。水掣房是一座以粗琢石塊築成的

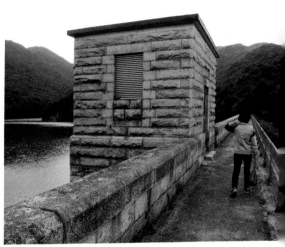

8　1863 年落成的薄扶林水塘，
　　　是香港第一座水塘。

9　黃泥涌水塘建於 1899 年，
　　　運作了 83 年便停用。

方形建築，門楣刻有「1899」字樣，標示水塘建成年份。水壩一端的
導流壩（或稱溢流口）由彎曲的梯級形石材組成，用以排走滿溢的存
水，也建於同一年。

　　19 世紀末，大成製紙機器廠向政府申請在黃竹坑對上山坡興建
小型水庫，供水給紙廠使用，同時也可為香港仔居民提供食水。到了
1929 年，政府要開拓水源，解決西區供水，因此收回紙廠地皮，買
下紙廠水庫，擴建為香港仔上、下水塘，1931 和 1932 年落成，儲水
量分別是 1.75 億加侖和 9,100 萬加侖。大成紙廠部分舊址撥給華人紳
商興建兒童工藝院，即今天的香港仔工業學校。

　　香港仔水塘的上水塘水壩、水掣房、拱橋和下水塘水壩是法定古
蹟，那時所用的物料已是鋼筋水泥，但模仿花崗石外貌（圖 10）。香
港仔水塘有輸水管流經石排灣道、域多利道和薄扶林道，直達西區抽
水站及濾水廠，今天仍可找到古老的石橋遺跡。

　　位於金山郊野公園的九龍水塘在 1908 至 1910 年落成，當時主要
供水給九龍居民。現有五項設施列為法定古蹟，包括主壩、主壩水掣
房、溢洪壩、溢洪壩記錄儀器房，以及引水道記錄儀器房等。其後興

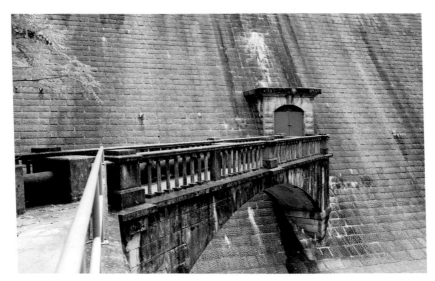

10　香港仔水塘水壩使用混凝土興建，表面模仿花崗石質感。

建的九龍接收水塘、九龍副水塘、石梨貝水塘等，也有不少設施已評為歷史建築。

　　橫跨荃灣、葵青和沙田區的城門水塘，原名銀禧水塘，以紀念英王喬治五世（King George V）登基 25 周年，但 1936 年水塘建成時，喬治五世剛去世。主壩、水掣房、鐘形溢流口和鐵橋等都是古老的水務設施，但只有開幕紀念碑（1937 年）獲納入為法定古蹟。

■ 被遺忘的歷史建築

　　行走大潭水務文物徑時，可順道看看官方資料沒有提及的古物。其中一件是位於大潭副水塘路邊的石碑，它不屬於水塘設施，但其出現比水塘更早。

　　石碑高一米半，呈三面錐體，一面可見刻有「City of Victoria 羣帶路 5 mile 十八里」，另一面已模糊不清，隱約見到「Stanley」字

跡。據前人資料説，全文應是
「Stanley 赤柱 4mile 十四里」。
此碑的設立是指示中外人士的
行走方向，一端前往維多利亞
城（舊稱「羣帶路」，亦寫作
「裙帶路」或「群大路」），另
一端前往赤柱（圖11）。

　　1841 年英國佔領香港島後
即進行人口統計，其中赤柱有
2,000 人、群大路有 50 人，後
者位置在今天中上環一帶。有
學者認為羣帶路是一條橫越港
島山麓的古道，遠望猶如衣裙
之帶，因而得名，但英國人卻
把它誤作地名。

　　無論如何，這塊有刻字的

11　豎立在古道旁的羣帶路石碑，刻了
　　前往維多利亞城和赤柱的里程。

石碑是香港現存最古老的里程碑，難得它仍然豎立原址，標示目的地
距離。古諮會應該把它評級，並在碑旁加設説明牌，同時籲請遊人切
勿觸摸，以免損壞字跡。

　　由此下行至大潭灣，可以近觀大潭篤水塘的宏偉水壩（圖12）。
若細心觀察對出海面，會發現有圓形磚井冒出。當初政府規劃該水塘
時，水壩不在今天位置，而在大潭灣，想將整個海灣納入水塘範圍。
但後來無法解決海浪衝擊壩基等技術問題，才把水壩退入大潭灣，否
則大潭篤水塘將比船灣淡水湖更早成為全球第一個在海中的水庫。

　　計劃放棄，但當年勘探海床石質而建的磚井仍留下來（圖13），
沒有拆走。這些磚井建於 1902 至 1904 年間，直徑兩米、深八米。據

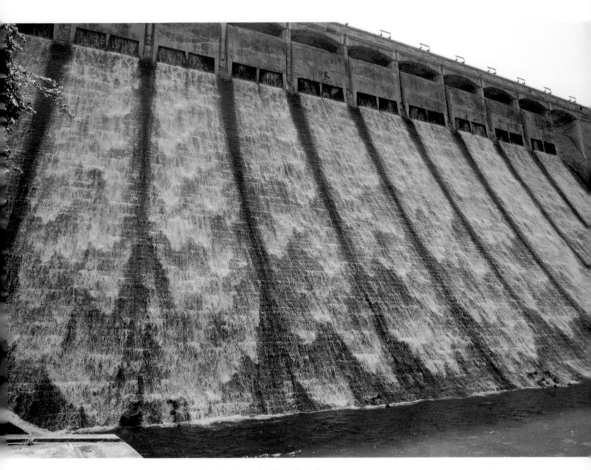

12 大潭篤水塘滿溢時，存水經由 12 個溢洪道流出。

13 大潭灣海面有多個磚井冒出，那
是當年為勘探海床石質而建。

14　石碑山上的無字碑，與白筆山下的無字碑形成一對，過去給船員作為校正羅盤儀的目標。

香港大學房地產及建設系聯同水上考古隊潛入水中研究，得知六個古井中有四個仍然完好，另兩個已被船隻撞毀了。

望向對面山丘，可見山頂屹立一座石碑，地圖顯示該處名「石碑山」（Obelisk Hill）（圖14）。在紅山半島所在的白筆山（Red Hill），岸邊也有一支相同的石碑，兩者隔着大潭灣遙遙對望。碑上沒有刻字，官方亦鮮有資料提及。

古物古蹟辦事處首任執行秘書白德博士（Dr. Solomon Bard）曾在《香港文物志》撰文説，這兩支方尖形石碑約高十米，處於同一經度（一南一北），距離剛好一浬。它們由皇家海軍於 20 世紀初設立，作為軍艦演習之用。

翻查 1910 年的工務局報告，建立這對石碑原來是為了讓船上人員校正羅盤儀。有民間研究者發現，1845 年的哥連臣地圖已標示石碑所在位置，顯示當時已在該處調校羅盤，後來才立石碑。大概出於軍事用途，港府沒有向外透露細節，有關石碑的用途因此眾説紛紜，增添了神秘感。

Chapter *3*

九龍

貫通歐亞的
尖沙咀火車站

20 世紀 70 年代，維港兩岸各有一座宏偉漂亮的地標拆卸。港島有中環郵政總局（1911 年），九龍有尖沙咀火車站大樓（1916 年），前者僅留下四根石柱，如今安放在遙遠的嘉道理農場暨植物園；後者只保留了一座鐘樓，另有六根花崗石圓柱在尖東市政局百週年紀念花園入口重置，作為噴水池的「裝飾物」（圖1）。

■ 興建九廣鐵路

1860 年 10 月 24 日英國與清朝簽訂《北京條約》取得九龍半島，殖民地政府將尖沙咀闢為軍事區，當地村民被要求遷往油蔴地，以騰出地方興建威菲路軍營（今九龍公園位置）、炮台和開闢南北走向的羅便臣道（1909 年改名彌敦道）。港府其後在九龍西一號炮台附近興建水警總部，1884 年落成（圖2）。兩年後，羅便臣道以西海旁興建了九龍倉的碼頭貨倉。羅便臣道以東、伊利近山（今稱天文台山）以南

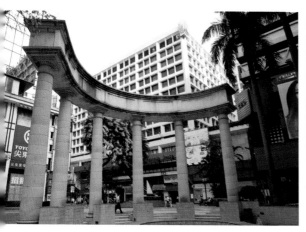

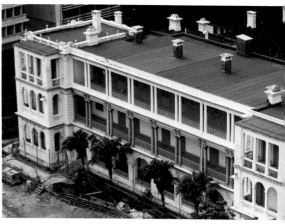

1　尖沙咀火車站大樓拆卸後留下六根石柱，　2　尖沙咀水警總部的水警遷出後，原址進行修復，
　　現擺放在尖東市政局百週年紀念花園入口。　　　其後活化成文物酒店。

劃為「歐洲人住宅保留區」，只許建花園洋房。港九兩地雖有渡輪往來，但當時尖沙咀尚未發展，居民不多。

怡和洋行和香港上海滙豐銀行合資組成中英銀公司（British & Chinese Corporation），在 1898 年 5 月跟清朝鐵路總公司督辦大臣盛宣懷就興建九龍至廣州的跨境鐵路達成初步協議，取得特許權建造廣州至香港一段鐵路，目的是加強兩地經濟往來，更重要是可把交通網絡伸展至中國內地，下一個目標是接通歐洲。

但一個多月後，中英簽訂《展拓香港界址專條》，英國租借九龍界限街以北、深圳河以南土地，香港的英段鐵路由原來的 1 哩（1.6 公里）增長至 22.25 哩（35 公里）。面對中國義和團動亂和南非的波耳戰爭，中英銀公司無法籌得足夠資金興建鐵路。此時英國殖民地部介入，由港府負責英段鐵路的融資、建造和營運；華段由中英銀公司代清政府集資和建造，完成後交清政府營運。

英段鐵路於 1906 年動工，由港督彌敦爵士（Sir Mattew Nathan）監督。由於要建造五條隧道（包括最長的筆架山隧道）和 48 條橋樑，施工時遇到不少困難，結果在 1910 年 10 月 1 日才完成通車，由署理港督梅含理（Francis Henry May）伉儷主持儀式。

3 1928 年啟用的半島酒店是香港現存最古老的酒店，
大堂盡顯豪華氣派，柱頭富有裝飾。

　　羅湖至廣州的華段鐵路於 1908 年動工，1911 年完成，10 月 5 日
即辛亥革命爆發前五天，九龍至廣州全線通車。初期每天開行兩對列
車，其中一班於早上 8 時由九龍發車，下午 1 時抵達廣州，歷時五個
小時。

　　九廣鐵路不但將香港和廣東省連繫起來，其後還接上粵漢鐵路
（1936 年）和京漢鐵路（1906 年）直達北京，繼而經西伯利亞鐵路往
來法國巴黎。自此歐洲人來遠東，除了乘船外還多了一個陸路選擇。

　　英國租借新界那一年，九龍倉收購九龍渡海小輪公司，改名「天
星小輪公司」，增加往來港九的班次。九龍倉在 20 世紀初重建碼頭，
可供遠洋輪船停泊，歐美遊客紛至沓來。再加上九廣鐵路通車，令尖
沙咀發展起來。嘉道理家族（Kadoorie family）看準商機，透過旗下
的香港上海大酒店有限公司斥資在尖沙咀火車站對面興建樓高七層的
半島酒店，1927 年落成，是當年九龍最高的建築物。但首批入住者並
非旅客，而是被派駐香港的英軍兵團。翌年他們遷往深水埗軍營，半
島酒店才在 1928 年底正式開幕（圖 3）。

■ 火車站大樓和鐘樓

早期九廣鐵路英段只設有油蔴地站、沙田站（1969 年改名旺角站）、大埔站（戰後改稱大埔滘站）和粉嶺站，另外在大埔墟（太和市）設有旗站（1913 年建成大埔墟站）。尖沙咀的總站暫時租用九龍倉的貨倉，另外在紅磡和羅湖亦分別設有臨時車站。

其後當局落實興建九龍總站大樓，首先在水警總部對出填海，又拆去一些舊貨倉以闢出用地。大樓由英屬馬來亞政府的英籍建築師哈伯（Arthur Benison Hubback）設計，1913 年 4 月 1 日動工，附設獨立鐘樓。但不久便遇上第一次世界大戰，火車站所需的物料和裝置未能由英國運來，令工程受阻。

鐘樓於 1915 年建成，高達 44 米。翌年 3 月 28 日火車站大樓啟用，標誌着一個交通時代的開始。站旁建了一條有蓋弧形柱廊連接尖沙咀天星碼頭，方便旅客往來。1921 年九龍汽車有限公司（九巴前身）成立，在火車站對出設立巴士總站，形成集鐵路、巴士和海路交通於一身的公共運輸交匯處。

樓高兩層的火車站大樓以紅磚和花崗石興建，具有愛德華時期的建築特色，是當時尖沙咀最漂亮的建築物（圖4）。鐘樓也屬同一風格，由正方形主體和八角形閣樓組成。頂端呈圓拱形，裝有一枝七米高的避雷針。

鐘樓落成之初，時鐘裝置還未運抵本港，唯有暫用畢打街鐘樓（1862 至 1913 年）所拆下的時鐘，但只有一個鐘面報時。一戰結束後，英國拉夫堡（Loughborough）的泰勒家族（Taylor family）鑄好了一噸重的銅鐘，1920 年連同四面電鐘運來，翌年 3 月 22 日完成安裝。每 15 分鐘報時一次，鐘聲嘹亮。

電鐘安放在鐘樓第四層，分佈四面（圖5、6）；銅鐘則懸掛於頂部

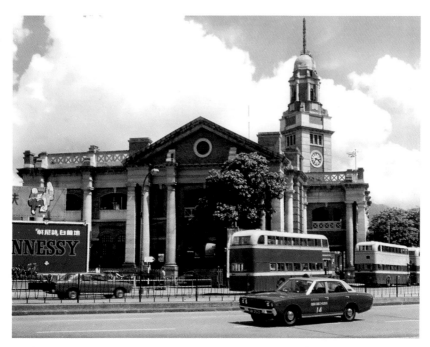

4　攝於 1974 年的尖沙咀火車站，以紅磚築砌，具有愛德華時期建築特色。
（圖片由高添強先生提供）

閣樓，連繫四面鐘的指針。日佔時期鐘樓停用，戰後港府重掌九廣鐵
路，鐘樓恢復報時。但由於以電池運作，維修經常遇到困難，於是在
四面鐘各自裝上馬達推動機件，但這樣卻導致四面鐘所顯示的時間有
少許差異，令報時鐘聲不一致。九鐵唯有在 1950 年拆下銅鐘，並每
日派人到鐘樓調校每一面鐘的時間。其後採用先進機件代替四套舊馬
達，才令四面鐘顯示一致時間。

　　1970 年代，雄踞尖沙咀大半個世紀的火車站大樓要讓路城市發
展，九廣鐵路總站遷往紅磡，1975 年 11 月 30 日投入服務。舊大樓準
備拆卸時，曾遭到一些保育人士抗議，並向英女王上書，引起英國議
員關注。最後當局只答允保留鐘樓，同時因應社會要求，制訂《古物
及古蹟條例》，但未能阻止舊火車站大樓於 1978 年拆卸。

5　尖沙咀鐘樓共有六層，第四層　　6　鐘樓下方建有木樓梯，方便工作人員登上維
　　每一面放置一個電鐘。　　　　　　　修電鐘。

　　當局發展尖沙咀沿岸土地，位處海邊的藍煙囪貨倉碼頭也要關閉。該址原是太古洋行擁有，1971 年售予新世界發展有限公司興建新世界中心，設有兩座辦公大樓和兩間酒店。僅 30 餘載，新世界中心於 2011 年拆卸，重建成 66 層高的商廈，2019 年全部落成，名為 Victoria Dockside。中層部分是酒店，最高樓層是服務式住宅。

| 尖沙咀火車站及附近的歷史建築 |

名稱	建立年份	停用年份	歷史評級
水警總部	1884	1996	法定古蹟
鐘樓	1915	1950 年拆下銅鐘	法定古蹟
尖沙咀火車站大樓	1916	1975	1978 年拆卸
九龍消防局主樓	1921	1970	二級歷史建築
九龍消防局宿舍	1922	1970	法定古蹟
半島酒店	1927	繼續使用	一級歷史建築

■ 百年鐘樓現況

火車站大樓及對出路軌拆卸後，當局將這塊土地發展為文化區，先後興建太空館（1980 年）、香港文化中心（1989 年）（圖7）和香港藝術館（1991 年），以回應九龍文娛設施不足的問題。舊址只留下一座鐘樓，讓人得知舊火車站的歷史和位置。鐘樓於 1990 年被列為法定古蹟，受到永久保護。

鐘樓內的銅鐘拆下後，曾先後放在紅磡車站大堂、沙田車站大堂和九鐵火炭大樓展示。2010 年港鐵將它捐予特區政府，現已重返尖沙咀鐘樓，但不再懸掛報時，而是放在地下，市民可透過地下的玻璃窗一睹這座由英國名廠鑄造的銅鐘，鐘面刻有 1919（鑄造年份）、Loughborough（地名）和 John & Danison Taylor（鑄造者）等字樣，其下方是昔日鐵路路軌所用的枕木（圖8）。鐘樓屬百年建築物，當局曾作有限度開放給人登臨參觀，但最後為免影響結構而停止開放了。

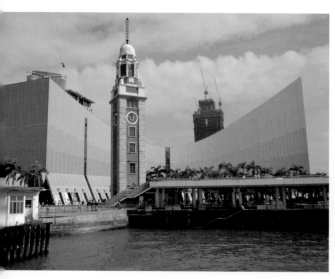

7　尖沙咀火車站拆卸後留下鐘樓，後面換上一座沒有窗口的香港文化中心。

8　銅鐘曾經懸掛於鐘樓頂部，現放在地下，鐘面刻有 1919 年的鑄造年份。

　　尖沙咀火車站已經消失，但它在老一輩人心中仍留下不可磨滅的印象。早年香港人出外旅行尚未普及，城市人乘火車到新界已是一項難得的旅程。尤其是小學生，當知道將要坐火車穿梭郊外旅行，出發前已徹夜難眠了。住在新界的村民，乘火車「出城」亦是一件大事。九廣鐵路在香港公共運輸交通扮演了重要角色，將城鄉連接起來，縮窄兩地距離。

　　今天鐵路沿線只剩下舊大埔墟火車站（法定古蹟，1985 年改為鐵路博物館）和沙頭角鐵路支線孔嶺站（三級歷史建築，現已棄置）。尖沙咀舊火車站這一角已無火車經過，天星小輪碼頭、郵輪碼頭和巴士總站雖然仍在，但相比於昔日貫通歐亞、穿越南北的交通樞紐地位已大為遜色。猶幸火車站鐘樓能保留下來，繼續發揮尖沙咀地標的角色（圖 9）。

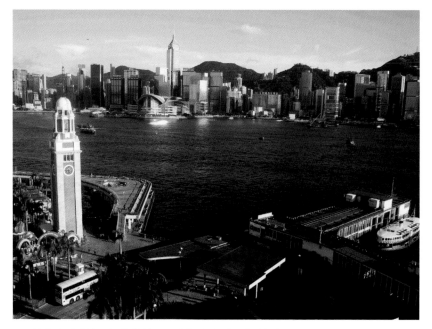

9　屹立尖沙咀逾百年的鐘樓，已成為維多利亞港地標之一。

被時代淘汰的
報時塔

蘇彝士運河開通後，航海運輸迅速發展，往來遠東的商船亦隨之增加。作為英國管治地區的香港，成為一個重要的貿易中轉站。1874年的甲戌風災，令政府決定成立天文台，一方面作出颱風預警，另外亦需要為聚集在維多利亞港的航海人士提供報時服務。

要準確得知當地時間，對航海人士十分重要。先進的船隻都配備了經線儀（chronometer，又稱航海天文鐘），用當地時間來調校，可以測定船隻所在的經度。若有一分鐘的誤差，航行時便會引致二十多公里的偏移，甚至可能發生意外。

港府於 1881 年在尖沙咀海旁山丘動工興建水警總部（詳情可看〈九龍殖民地式警署〉一文），同時在臨海高地建造一座圓形的時間球塔（Time Ball Tower），又稱「圓屋」，1884 年建成，翌年元旦開始給海港上的船隻報時。

圓塔樓高兩層，頂部有一支約 5.48 米高的桅杆，最高點離水平線 25.6 米。每日（星期日和公眾假期除外）中午 12 時 55 分左右，水

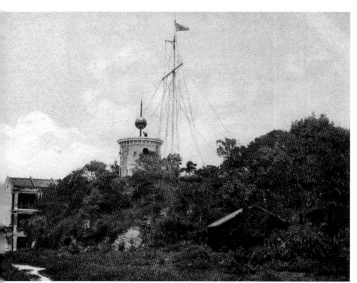

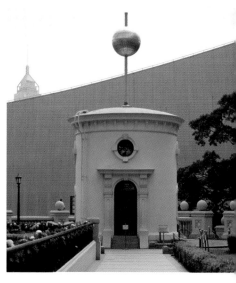

1　位於水警總部毗鄰的時間球塔，過去在下午一時正降下銅球，讓船員調校時間。（圖片由岑智明先生提供）

2　時間球塔活化後成為展覽場所，屋頂複製了桅杆和銅球。

警總部一名警官使用機械將頂部一個直徑六呎的空心銅球升起，直至桅杆最高點。到下午 1 時正收到天文台透過地底電信線路發出報時信號時，警官按動機械裝置，銅球會自動下墜。海港的船隻看見銅球卸下，便會隨即調校他們的經線儀，以確保日後能準確計算船隻的航行位置（圖 1-3）。

3　時間球塔內的裝置乃參考歷史文檔重新構置而成

■ 大包米的訊號塔

　　1906 年九廣鐵路英段動工，水警總部對出將興建總站大樓。為此港府要搬遷時間球，最後選址尖沙咀另一山丘、人稱「大包米」的地方興建三層高的訊號塔（Signal Tower）（圖 4）。1907 年底落成，翌年 1 月 8 日開始報時服務，同樣每日下午 1

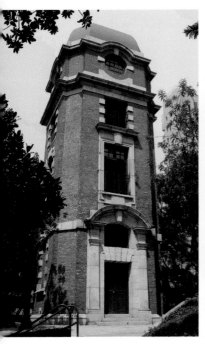

4　訊號山上的訊號塔，　5　訊號塔內有旋轉樓梯貫通三層，
　　經歷百年仍屹立不倒。　　　1927 年加建的頂層以鐵梯連接。

時降下時間球。1920 年起，改為每日降球兩次，分別在上午 10 時和下午 4 時。

　　「大包米」之名源於山形似一包大米，該山的英文名稱是 Blackhead Point，直譯為「庇利乞山」，意譯「黑頭山」或「黑頭角」，名字來自德國商人舒華茲歌夫（Friedrich Johan Bertold Schwarzkopf）在山腳設立的 Blackhead & Co.。

　　1896 年政府在山上設立訊號站，利用旗號和燈號給海港的船隻發放信息，該山因此稱為「訊號山」。1917 年在山上設立桅杆懸掛熱帶氣旋警告信號（不同形狀的風球標誌），通知船隻和市民防範颱風來臨。

　　訊號塔原高 12.8 米，內有螺旋形樓梯連繫各層（圖 5）。地下是儲存室，存放風球標誌。一樓設有氣缸以控制時間球下墜，二樓擺放機器以升高時間球。其後由於訊號塔四周出現高樓，當局在 1927 年為訊號塔加高半層，塔頂呈圓拱形，令高度增至 18.9 米。塔頂有 5.4 米

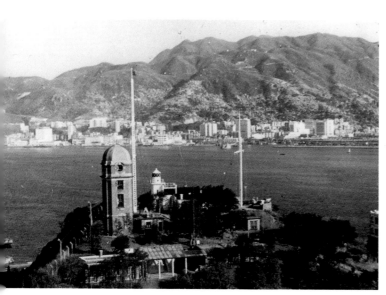

6 約 1960 年代的訊號塔，那時已經停用，屋頂的時間球亦被移除。（圖片由岑智明先生提供）

7 訊號塔以紅磚築砌，門框、窗旁和牆基使用麻石裝飾。

高的桅杆，最高點離水平線 51.5 米，比圓屋高一倍（圖 6）。

　　塔身為方形設計，紅磚配上花崗石築砌，角位以斜削角代替方角，窗戶邊緣加上「吉布斯飾邊」（Gibbs surrounds）。這是愛德華時期流行的建築風格，若說建築式樣，則屬新巴洛克式（Neo-Baroque）（圖 7）。

　　天文台早於 1918 年已經用無線電從鶴嘴廣播報時信號，到 1926 年更在天文台總部成立無線電發射站，廣播報時和颱風信息。1928 年香港電台成立後，大眾容易得知時間，時間球因此變得落伍。天文台在取得皇家海軍和香港總商會同意後，於 1933 年 6 月 30 日停用訊號塔，拆除時間球。天文台仍然在該處懸掛風球，至 1981 年才停止操作，當年所用的絞盤留在原址至今（圖 8）。

　　軍方曾於 1936 年在訊號山設立軍火倉庫，並興建禮炮台。同年喬治五世（King George V）駕崩，軍方在此鳴炮 21 響。1952 年總督葛量洪（Alexander Grantham）伉儷自英度假回港曾鳴放 17 響，1955

8 訊號塔旁留下昔日天文台工作人員懸掛風球
　所用的絞盤

年愛丁堡公爵（Duke of Edinburgh）生
辰亦鳴放 21 響。

9　在訊號山公園入口地下留下
　一塊具歷史價值的軍事界石

　　戰後駐港英軍不在此山駐紮，訊號塔亦逐漸荒廢，1958 年訊號
山交回港府，1960 年代有部分山丘被削平以開闢道路。此山之後歸
海事處管理，1974 年由市政局闢作公園，內設中式涼亭。1982 年訊
號塔完成復修，開放給市民參觀，此時塔內已無機械裝置了。

　　今天在訊號山範圍可以找到幾塊軍事界石，以證昔日的軍部地
段。其中一塊在公園入口隔鄰的垃圾站旁，呈方尖形，上面刻了
「W.D.」字母和「1」（編號），代表「軍部」（War Department）（圖
9）。1860 年英國接管九龍半島後幾年，曾在大包米興建九龍東一號
炮台，這界石可能源於那個時候，可惜一直乏人關注，長期被垃圾掩
蔽，滿佈污漬。另外在訊號山公園的禮炮台遺址附近亦有兩塊刻了
「W.D.L.」（War Department Lot）字母的方形界石，附有編號，相信
是較後期豎立的。

■　重要的文化遺產

　　水警總部的時間球於 1907 年 12 月 7 日移往訊號山後，圓屋便完

成歷史任務，曾給予水警作不同用途，如工作室、閱覽室和休息室。水警總部於 2009 年活化為文物酒店 1881 Heritage，圓屋用作展覽場所。酒店方面參考英國格林威治、紐西蘭利特爾頓和澳洲悉尼的時間球，再根據香港天文台的資料，在圓屋重置機械裝置，並複製了一個時間球，讓人得知昔日的報時設施。

圓屋和訊號塔是香港兩個專為放置時間球而建的塔樓，十分罕有，在其他國家亦不多見。這兩座建築物已先後成為法定古蹟，受到保護，同時開放給遊人登上參觀。圓屋位於 1881 Heritage 內，又在尖沙咀遊客區中心，故有較多遊人到訪。但訊號塔所在位置較為偏僻，周邊被大廈遮擋，遊人稀疏。

■ 時間球塔與訊號塔

訊號山公園入口隔鄰設有垃圾站，許多人經過都匆匆而行，不願停留，遑論走上斜路進入公園範圍。我每次到訪都感覺冷清，只有星期日才有較多人氣，但前來者大多是菲律賓傭工。她們喜歡那裏環境寧靜，還邀請神職人員在山上涼亭舉行崇拜。

公園現由康文署管理，可能因為人流不多，康文署沒有派人長時間駐守，因此訊號塔的開門時間很短，只在上午 9 時至 11 時及下午 4 時至 6 時讓人入內。看來署方應多作宣傳，或在公園舉辦一些活動吸引多些市民到來，認識這座遺世獨立的建築。

名稱	建立年份	離水平面高度	停用年份	歷史評級
時間球塔（圓屋）	1884	25.6 米	1907	法定古蹟
訊號塔	1907	51.5 米	1933	法定古蹟

天文台與
致命風災

香港歷史上出現過三次傷亡十分嚴重的風災,有紀錄的第一次強烈颱風發生於 1874 年 9 月 22 日,史稱「甲戌風災」,導致維多利亞港有許多船隻翻沉,單是港九兩地(當時英國尚未租借新界),估計有 2,000 至 5,000 人罹難。之後是 1906 年 9 月 18 日的丙午風災,和 1937 年 9 月 2 日的丁丑風災,兩次均造成全港逾萬人死亡(圖 1、2)。

甲戌風災發生之前,香港未有天文台設立,只由不同部門因應工作需要而觀測天氣,量度方法亦不一致,有關資料未有廣泛應用。甲戌風災發生後,當局根據各方研究和建議,決定成立一個專職的氣象觀測台,除了觀察和研究氣象外,亦為商界和航海人士提供報時服務和地磁觀測。

此建議在 1882 年獲英國殖民地部批准,杜伯克博士(Dr. William Doberck)被委任為香港第一任天文司(即天文台台長)。1883 年 7 月他與助理霍格(Frederick Figg)由英國抵港,展開成立天文台的工作。天文台設於尖沙咀地勢優越的伊利近山(Mount Elgin,今稱「天文台山」),該處亦是杜伯克博士與霍格居住的地方。

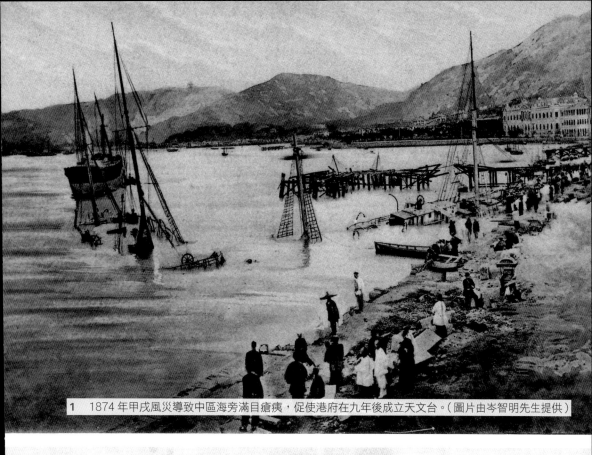

1　1874 年甲戌風災導致中區海旁滿目瘡痍，促使港府在九年後成立天文台。（圖片由岑智明先生提供）

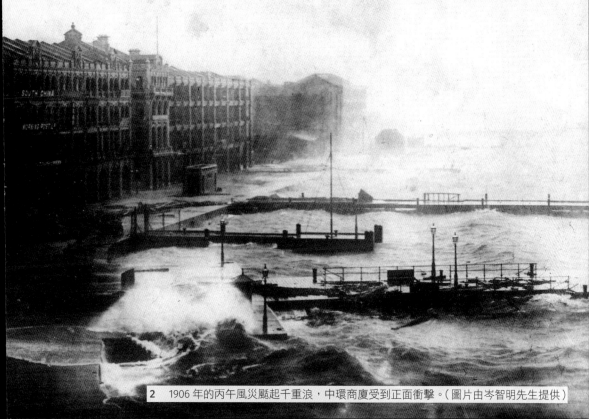

2　1906 年的丙午風災颳起千重浪，中環商廈受到正面衝擊。（圖片由岑智明先生提供）

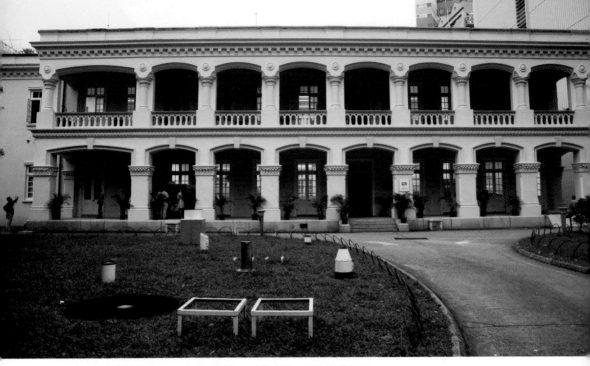

3　天文台主樓自 1883 年建成以來，功能未變，至今仍然使用。

■ 鬧市中的隱秘園林

天文台主樓是一幢兩層高的維多利亞時期殖民地式建築，闢有遊廊，由七個扁圓拱（segmental arch）分隔七個開間，正門位於中央。1912 年進行擴建，在建築物側面增加一個圓拱（開間），跨度較其他圓拱闊大，觀感上顯得不協調（圖3）。

主樓的雕飾比一般殖民地建築豐富，但拱的跨度與柱高不成比例，地下遊廊的科林斯式柱頭並非如古典建築般置於柱頂，二樓遊廊支柱加上裝飾性的壁柱，整體來説是一座仿古典建築物。早年的軍政建築主要由皇家工程師設計，他們從《模式手冊》（Pattern Book）挑選樣式，略加修改而建成殖民地式建築。

現在天文台山上約有十座建築物，四周已長滿高大茂盛的樹木，成為雀鳥的天堂。山下相繼冒起巍峨高廈，外面的人難以一睹這片隱密花園。主樓是台長辦公室及行政中心，自建成以來功能一直沒變，1984 年被列為法定古蹟，是市區最早一批受保護的政府建築物。

　　主樓對出草坪放置了十多種氣象儀器，有暑熱壓力測量系統和溫度表棚等。旁邊是一座八層高大廈，1983 年落成，名為「天文台百週年紀念大樓」，是山上最後期亦是最高的建築物，現為技術及職務部門工作地方。

■ 最初的三大任務

　　天文台設立初期有三方面工作：一是觀測氣象、提供颱風警告，另外有地磁觀測和報時服務。1884 年開始設立颱風警報系統，當有颱風迫近時，便在天文台和水警總部等高地懸掛不同形狀的信號，向港內船隻發出警示。另外亦會鳴放風炮，通知本地居民防範。

　　但 1906 年超強颱風襲港，天文台未有提早發出預警（馬尼拉天文台也未有給予通報），結果該次風災造成香港有紀錄以來最多人喪生，估計超過 10,000 人，另有數千艘船隻沉沒。天文台備受指摘，首任天文台長杜伯克博士不久便黯然退休，結束 24 年在港工作的生涯。事後分析當年的天氣數據，發現那是一股像龍卷風的侏儒颱風，風速接近颶風程度。在沒有氣象衛星和雷達的年代，天文台難以預測這個細小而兇悍的風暴。香港其後加強颱風防禦措施，1909 年通過《建築避風塘條例》，在渡船街對開興建油蔴地避風塘，1915 年完成。

　　天文台的工作受到英國肯定，1912 年獲英王喬治五世（King George V）頒賜「皇家天文台」的稱號（圖 4）。直至香港回歸，始除去「皇家」二字，原本採用英國皇家標誌的天文台徽號亦改用現今的設計。

4　天文台歷史室展出一面皇家香港天文台的牌匾

　　1918 年汕頭發生強烈地震，香港有不少樓房受影響，百多人傷亡。位於忌連拿利與羅便臣道之間的聖若瑟書院、堅道 27 號的聖士提反女子中學，以及般含道近西邊街的聖士提反書院均受嚴重損毀，校舍變成危樓，需要搬遷。自 1921 年起，天文台開始兼顧地震監測工作。

■　數字颱風信號

　　當海港上停泊的船隻愈來愈多，天文台亦與時俱進，1890 年使用夜間颱風信號。初時採用兩個燈籠作為示警，之後重新調整，以燈號識別不同程度的颱風。1917 年建立數字颱風警報系統，分一號至七號風球，讓一般人明白風向和風力。1931 年增至十個信號，後來發現有的不適用於香港，有些可改以風向作為警示，在 1973 年便制定沿用至今的八個熱帶氣旋警告信號（圖 5）。

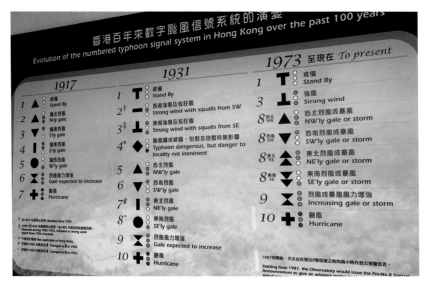

5　香港百年以來，數字颱風信號系統經歷三次演變。

　　另外天文台在 1950 年推出「本地強風信號」，以黑球表示，警告船隻防範季候風及較弱熱帶氣旋所引致的強風。六年後改用「強烈季候風」（黑球）和「三號強風信號」，以分辨不同情況的強風警告。

■ 風災盛行年代

　　1960 年代香港接二連三受到猛烈颱風襲擊，先有 1960 年的「瑪麗」，繼而是 1961 年的「愛麗斯」、1962 年的「溫黛」、1964 年的「露比」和「黛蒂」，以及 1968 年的「雪麗」，天文台都要懸掛十號風球。風災期間死傷者眾，天文台在各區加設信號站懸掛風球，高峰期全港共有 42 個信號站。

　　「溫黛」是戰後襲港最強的颱風，在吐露港引起嚴重的風暴潮，並創下香港三項氣象紀錄，包括最高陣風時速、最高平均時速，以及最低瞬間氣壓，破壞範圍遍及市區和郊區，共釀成超過 180 人死亡或失蹤，數以千人無家可歸。沙田是重災區，吐露港的潮水席捲低窪地帶，半個沙田陷於水中，岸邊許多寮屋被摧毀，逾三千戶受災，約 130 人罹難。經歷過這場風災的市民，至今仍猶有餘悸。

　　進入 1970 年代，十號風球仍不斷出現。最令人難忘的是 1971 年 8 月的「露絲」，一艘在昂船洲拋錨暫避的「佛山輪」竟被巨風扯斷錨鏈，吹至大嶼山東北角扒頭鼓對出海面翻沉。船上有 92 人，僅 4 人生還。事後港澳泰山輪船管事部在扒頭鼓立碑，悼念不幸罹難的 88 人。

　　過去每當颱風襲港，天文台職員在信號站將代表不同風力和風向的標誌升上桅杆頂端，向市民和海上船隻發出警示。早期的風球是金屬造的，每個重約 25 公斤，要用人手搖動絞盤把它升高，頗為吃力。後來改用帆布製造，並以電力懸掛風球。

6　天文台在長洲山頂道西設立的氣象站和信號站，現已採用自動化操作。

■ 最後的信號站

現在市民可以從電台和電視台接收風暴信息，再加上互聯網和手機普及，信號站的功能已顯得不重要了。天文台自 1970 年代後期開始，陸續關閉信號站，尖沙咀訊號山的信號站於 1981 年停用，最後關閉的一個是長洲信號站，於 2002 年 1 月 1 日完成歷史任務。從此香港不再懸掛風球，天文台亦早已改用「發出熱帶氣旋警告信號」的字眼了。

位於山頂道西的長洲氣象站在 1992 年轉為自動化，至今仍然運作（圖6）。設於同一地方的長洲信號站，原本駐守的一名職員，2002年亦撤出該站。站內留下一支高聳入雲的信號桅杆，旁邊擺放昔日懸掛的風球和絞盤（圖7-9）。長洲氣象站與尖沙咀天文台總部均闢有歷史室，介紹天文台的工作和颱風歷史，團體可以預約參觀。

隨着氣象觀測科技不斷發展，公眾的居住環境改善和防災意識提高，近年雖有「天鴿」（2017 年）和「山竹」（2018 年）等超強颱風襲港，但相比起從前，傷亡數字不算高。然而天災的破壞力始終難以預測，正如天文台的呼籲，時刻提高警覺，不能掉以輕心。

7　長洲信號站停用後，留下一批已退役的風球標誌。

8　長洲信號站的信號杆高聳入雲，方圓一帶的船員和居民均可見到。

9　昔日天文台人員懸掛颱風信號所用的絞盤

九龍殖民地式
警署

中英於 1860 年簽訂《北京條約》割讓九龍半島，港英政府隨即在此駐軍，另外亦在人口較多的地區設立警署維持治安。經過時代變遷，不少警署已拆卸重建，只有四座舊警署建築留存下來，包括舊水警總部、油蔴地警署、深水埗警署，以及旺角警署內的前警察訓練學堂。它們屹立在高樓商廈之間，目睹九龍由田陌變成鬧市。

| 九龍現存的戰前警署 |

名稱	地點	建立年份	歷史評級	現今用途
水警總部	廣東道 2 號 A	1884	法定古蹟	酒店
油蔴地警署（第二代）	廣東道 627 號	1922	二級歷史建築	只設報案中心
深水埗警署（第二代）	欽州街 37 號 A	1925	二級歷史建築	仍然使用
警察訓練學堂（戰後用作九龍警察總部）	太子道西 142 號	1925	二級歷史建築	旺角警署一部分

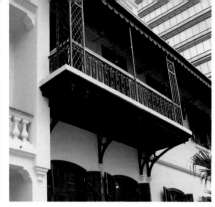

1 　前水警總部是尖沙咀現存最古老的歷史建築群　　　2 　水警總部主樓一側建了懸臂式陽台

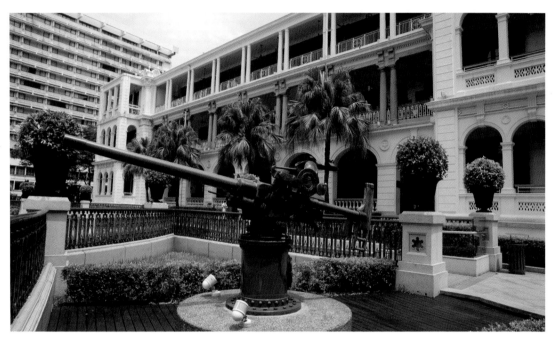

3 　尖沙咀水警總部原有的大炮已於 1996 年移往西灣河水警總部，現址所見是新鑄大炮。

■ 香港首座水警總部

　　九龍第一間警署設於尖沙咀的山丘上，即清朝懲膺炮台舊址。1881 年當局選址這高地興建水警總部，1884 年完成，此後水警不必長時間留在船上作息。警署原本兩層高，1920 年代加高一層。東翼給指揮官住宿，另有警員宿舍（圖 1-3）。早年警察出外以馬匹代步，所以主樓旁設有馬廄，後來轉作車房之用。近海山崗還有一座時間球塔，給海港上的船隻報時（詳情可看〈被時代淘汰的報時塔〉一文）。

日佔時期水警總部被用作日本海軍基地，山邊挖建了大規模的防空隧道。戰後恢復為水警總部，至回歸前一年遷往西灣河的新水警總部。舊址於 1994 年列為法定古蹟，範圍包括時間球塔和前九龍消防局宿舍，但不包括九龍消防局主樓。這座消防局於 1970 年停用，之後曾給郵政署和油尖區文化藝術協會暫用。

旅遊事務署在 2003 年引入私人機構參與舊水警總部的活化工作，部分面積可用作商業發展，邀請私人發展商以招標形式修復和發展此古蹟。長實集團的附屬公司以 3.528 億元投得 50 年的發展權，把它變身為文物酒店，範圍包括時間球塔、前九龍消防局主樓和宿舍（圖4）。民間對政府將法定古蹟交由私人發展商營運的做法表示不滿，加上發展商將山丘上大部分樹砍伐，亦引起保育團體反對聲音。

翻新後的舊水警總部於 2009 年成為文物酒店，取名 1881 Heritage，前面的山丘挖空，建了三層高的商場和廣場，只留下幾棵老樹，但其中一棵細葉榕已在 2018 年被颱風「山竹」吹倒了。

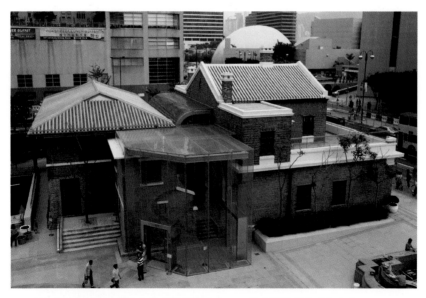

4　尖沙咀水警總部毗鄰的九龍消防局和宿舍，一併交予發展商用作商店。

5　水警總部馬廄設有高大的門，今活化為餐廳。

| 水警總部和九龍消防局現況 | | | | | |

名稱	地點	建立年份	停用年份	歷史評級	現今用途
水警總部主樓	廣東道 2 號 A	1884	1996	法定古蹟	酒店
水警總部馬廄（圖 5）	廣東道 2 號 A	1884	1996	法定古蹟	餐廳
時間球塔	廣東道 2 號 A	1884	1907	法定古蹟	展覽場所
九龍消防局主樓	九龍公園徑及梳士巴利道交界	1921	1970	二級歷史建築	商店
九龍消防局宿舍	九龍公園徑及梳士巴利道交界	1922	1970	法定古蹟	商店

■ 紅磡差館

　　早年紅磡被劃為重工業區，1864 年建立船塢，吸引大批人遷入工作，形成九龍人口最密集的社區。當局於 1872 年興建紅磡差館，所在街道名為「差館街」，位置在今日家維邨範圍。附近有一座建於 1873 年的觀音廟，所在街道名為「差館里」。差館街已於 1909 年改名「大沽街」，差館里的名字不變。戰後紅磡差館拆卸，在鶴園街近漆咸道北另建第二代警署，後人以為舊日的差館就在差館里。

早年香港有三條差館街，分別在紅磡、油蔴地（今寫「油麻地」）和福全鄉（今天界限街和大角咀道交界一帶），都因為有差館建立而命名，但卻容易令人產生混淆。當年港九兩地同名的街道也不少，結果當局在 1909 年將一批街道重新命名，其中紅磡、油蔴地和福全鄉的差館街分別改為「大沽街」、「上海街」和「福州街」，福州街後來再改名「通州街」。

■ 油蔴地警署

九龍開埠不久，殖民地政府將尖沙咀的村民遷往油蔴地，令該區人口大增。1873 年當局在近海一條繁盛街道建立警署（位置在今日的梁顯利社區中心），維持治安。翌年發生巨大風災，九龍許多房屋倒塌，包括廟街和北海街之間的天后廟。事後港府重新規劃油蔴地區，開闢井字形的街道，在油蔴地警署對面撥地給天后廟重建，廟宇與警署之間預留地方闢作公共廣場（即今天的榕樹頭），形成油蔴地的市中心，吸引許多小販在此擺檔、賣藝、講故和占卜算命，十分熱鬧。

20 世紀初，政府再次在油蔴地填海，海岸線由新填地街伸延至渡船街。當局在新填海區（今天廣東道與眾坊街交界）興建第二代油蔴地警署，1922-1923 年啟用。主樓三層高，採用愛德華時期建築風格，外貌威嚴。從高空俯瞰，平面有兩翼伸展，正門設於兩翼相交之處，有弧形門廊，兩側有列柱式行人道。曾有不少電影和電視劇在警署外面取景拍攝，即使未到過此處的市民，對該警署也不會感到陌生（圖6）。

第一代油蔴地警署停用後改為九龍巡理府（圖7），設有九龍首個法院，直至 1936 年遷往加士居道的九龍裁判署，舊址因影響交通而在 1959 年拆卸。其後當局擴闊上海街，1981 年在舊址興建七層高的梁顯利油蔴地社區中心。

6　第二代油蔴地警署經常成為電影和電視劇的取景場地

7　攝於 1920 年代的油蔴地警署位於上海街，1922 年遷往廣東道，
　舊址曾改作巡理府。(圖片由高添強先生提供)

　　戰後人口急增，油蔴地警署擴充人手，1957 年加建 L 型新翼供警員住宿。主樓和新翼形成環抱之勢，中間空地用作停車場，另設有廚房、洗衣場及泊車位。政府其後在警署附近興建九龍政府合署、油蔴地多層停車場和油蔴地分科診所，強化此區的行政中心角色。

　　1998 年特區政府宣佈興建中九龍幹線連接油蔴地至啟德發展區，並計劃拆卸油蔴地警署。後來民間反對，路政署修訂走線，令它逃過一劫，但其廚房、洗衣場和泊車位則要拆去。油蔴地警署現已遷

往友翔道的新警署大樓（第三代），舊警署設有報案中心。待中九龍幹線完成後，警務處會研究如何使用這座二級歷史建築。

■ 深水埗警署

九龍半島於 1860 年被割讓時，邊界（界限街）將深水埗劃分為南北兩部分，南面的福全鄉歸英國管治，北面的深水埗仍由清廷治理。1898 年英國租借新界後，深水埗全部納入為英國管治地區。港府夷平深水埗的西角山，將山石填海，並收地清拆鄉村，開闢井字形街道，商人在此興建大批低矮樓房供居民遷入居住。

1903 年港府在臨海的荔枝角道（北河街和桂林街之間）興建第一代深水埗警署，既維持治安，亦作為船政司辦事處。1924 年深水埗碼頭在北河街口落成，九龍乃至新界的居民都經此碼頭乘搭渡輪往來中環，令人流激增。原有的警署不足使用，因此當局 1925 年在荔枝角道與欽州街交界海旁興建更大的警署，並增加人手應對治安問題。該警署樓高三層，呈 E 字型，左右對稱，外圍兩側同樣有列柱式行人道，富有殖民地建築特色（圖 8、9）。

1925 年是中國工人運動空前高漲的一年，英國在華利益受到威脅，香港更發生持續逾一年的省港大罷工，市面幾乎癱瘓。香港工潮解決後，內地抗英衝突仍然持續。1927 年初，英國調派兩營英軍約 2,000 人來港，準備前往上海租界駐守。當時香港未有地方安頓他們，港府徵用剛落成的半島酒店和拔萃男書院旺角校舍作為臨時軍營，直至在欽州街以西的填海地建了軍營後，才讓他們正式進駐。

1941 年底香港淪陷，深水埗軍營被日軍改為戰俘營，囚禁 7,000 名保衞香港的守軍，深水埗警署被用作戰俘營的指揮部。二戰後軍營被英軍收回，使用至 1977 年交還港府，部分地方興建麗閣邨、怡

8 深水埗警署是九龍少數仍然運作的戰前警署，地下兩側有長長的拱廊。

閣苑和深水埗公園。其時正是越南難民湧入香港的高峰期，香港成為第一收容港，港府將舊軍營部分地方闢作越南難民營，直至1989 年關閉，其後在該址興建麗安邨、怡靖苑和西九龍中心。

> ADMIN. OFFICE 行政 2ND FLOOR 三樓
> ADVC ADMIN. 分區助理指揮官(行政)
> A.S. SUC 行政支援隊指揮官
> M.E. SU 雜案調查
> SUMMONS & WARRANT 傳票及拘票

9 深水埗警署內留下早年手寫的指示牌

　　深水埗警署見證了填海發展、城鄉變遷，亦目睹軍營、戰俘營、難民營和公營房屋先後出現。儘管周邊變化不斷，但警署始終如一，只是 1957 年曾經擴建，在主樓（今 C 座）兩側各加了一座營房（A座和 B 座），聯同原有的 D、E 兩座，形成一個四合院式的建築群。今天它已降格為分區警署，但因位處人口稠密的社區，所以報案室的使用率很高。

■ 旺角警署

　　舊稱「芒角」的旺角，20 世紀初開始填海發展。1924 年區內的菜田被夷平，開闢小型工業區。第一代旺角差館於 1901 年落成，當

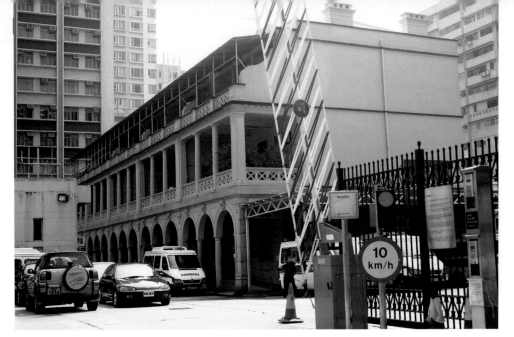

10 旺角警署內的殖民地式建築，最初用作警察訓練學堂，後來曾是九龍警察總部所在。

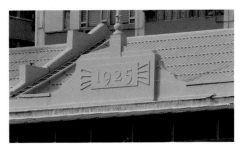

11 今天的旺角警署屬第二代，1964 年建立，警署內有一座 1925 年的建築。

時在旺角道海旁。1925 年在加冕道（後併入彌敦道）與旺角道交界興建第二代警署，樓高三層，採用紅磚結構，鋪上黑色瓦頂。1964 年旺角警署遷往太子道西現址，舊址拆卸興建地鐵旺角站，1983 年在上蓋建成旺角中心二期。

現在的旺角警署是一幢高層建築物，但裏面的停車場旁邊卻有座兩層高的殖民地式樓房，外牆刻有 1925 的年份（圖 10、11）。它最初是警察訓練學堂，分東、西兩座。拔萃男書院由港島遷往旺角時，亞皆老街的新校舍因被駐港英軍徵用為臨時軍營，要借用剛落成的警察訓練學堂上課。至 1928 年搬回新校舍後，警務處才正式使用這座訓練學堂。

戰後的 1948 年，警察訓練學堂遷往黃竹坑（現稱「香港警察學院」），舊址用作九龍警察總部。1964 年旺角警署在九龍警察總部旁興建新大樓（第三代旺角警署），到 1975 年由於興建地鐵太子站，九龍警察總部搬往亞皆老街，原有建築物的西座拆卸以騰出空間，只有東座留給旺角警署使用。

見證九龍發展的醫院

英國人取得九龍半島後，未有即時投放資源發展社區設施，包括醫療服務。直至 1911 年才有醫院出現，但不是政府出資，而是由東華醫院的紳商籌建，名為「廣華醫院」。它位處人口稠密的油蔴地區，主要服務華人，是香港第一間中西醫兼備的醫院。建築物亦結合中西特色，經過兩次重建，現在仍保留初期的醫院大堂，1970 年改為東華三院文物館，2010 年列為法定古蹟。

■ 九龍醫院

20 世紀初居於九龍半島的歐洲人士日漸增加，九龍居民協會（Kowloon Residents' Association）於 1920 年成立，目的是向政府提出如何改善九龍居住環境。協會去信港府要求改善醫院服務，免卻渡海求診之苦。港府答應，最後選址旺角與九龍城之間小山丘（古稱「大石鼓」）興建九龍醫院，但因平整土地需時，延至 1925 年 12 月

1　港府應九龍居民要求在 1925 年建立九龍醫院，以中西結合的風格設計。

24 日才由新任港督金文泰爵士（Sir Cecil Clementi）主持開幕，比廣華醫院晚了 14 年。

　　這是九龍第一間公立醫院，位於遠離鬧市的亞皆老街，由政府建築師設計，着重表現殖民地建築特色。立面有寬闊遊廊，屋頂採用類似中式的歇山頂，鋪上瓦片，垂脊末端向上翹，形如牛角。室內樓底甚高，部分房間設有壁爐，屋頂有煙囪凸出。在建築設計加入中國傳統特色，令到來求醫的華人不致抗拒（圖 1-3）。

　　九龍醫院落成以來不斷擴建，至今共有十多座院舍，包括 1935 年因應門診需求增加而在山下開設的中九龍診所。戰後人口激增，政府在京士柏興建一座更具規模的伊利沙伯醫院，以英女王伊利沙伯二世（Queen Elizabeth II）為名，1963 年啟用，接辦了九龍醫院的專科門診和急症室服務。

　　自此九龍醫院改為療養院式醫院，為伊利沙伯醫院病人提供延續護理服務。1967 年增設肺病專科，兩年後加建西翼大樓，千禧年前後再有康復大樓和正座大樓落成。留存下來的舊院舍分別改作其他用

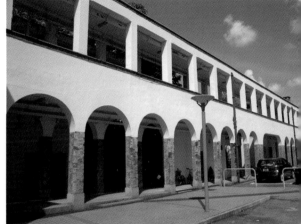

2　建於 1932 年的 P 座，展現　　　3　連貫不同樓房的通道，設計有心思。
九龍醫院早期建築特色。

途，其中 C 座撥給紅棉社（Kapok Clubhouse）使用，這是一個以「會所運作模式」而成立的精神復康服務組織。

　　九龍醫院環境清幽，建築古樸，山上樹影婆娑，一派悠閒氣氛，經常有電影公司和電視台在此取景拍攝。原是婦產科大樓的 M 座，便曾出現在 2010 年上映的電影《歲月神偷》中（圖 4）。

┃ 九龍醫院的歷史建築 ┃

名稱	建立年份	歷史評級
A 座	1925	二級歷史建築
B 座	1925	二級歷史建築
C 座	1934	二級歷史建築
M 座（原婦產科大樓）	1932	二級歷史建築
P 座（原護士訓練學校）	1934	二級歷史建築
R 座（原護士宿舍）	1934	二級歷史建築
門診室（今中九龍診所）	1935	二級歷史建築
隔離病人樓座	1938	二級歷史建築
平房	1945	三級歷史建築
平房	1945	三級歷史建築

4　九龍醫院 M 座原是婦產科大樓，其後空置，曾借給電影公司取景拍戲。

■ 荔枝角醫院

荔枝角醫院位於青山道 800 號（今美孚新邨對上山丘），1938 年成立。前身曾作多種不同用途，最先是清廷的深水埗關廠（1887 至1898 年），英國租借新界後成為「豬仔館」（1904 至 1906 年）、檢疫站（1910 至 1912 年）和荔枝角監獄（1920 年代初）。後者是九龍首座監獄，專門囚禁男性罪犯，以紓緩中環域多利監獄的擠逼，1931 年再在山坡上加建首個低設防女子監獄。

1930 年代傳染病肆虐，1937 年赤柱監獄剛建成，荔枝角監獄的囚犯轉往該處，舊址改為傳染病醫院。戰後的 1950 至 60 年代，香港進入傳染病的高峰期，先後爆發天花、白喉、霍亂等疾病，居於新界和九龍的病患者均被送往荔枝角醫院接受隔離治療。

伊利沙伯醫院（1963 年）和瑪嘉烈醫院（1975 年）相繼啟用，分擔了政府在九龍和新界的醫療工作，荔枝角醫院逐漸淡出其傳染病醫院的角色，改為精神病院，供病況穩定的患者在寧靜環境下療養。2000 年醫院管理局將該院發展為一所精神病長期護理院「荔康居」，至 2004 年正式關閉。

5　饒宗頤文化館分上中下三區，遍佈十多幢單層和雙層建築。

　　前荔枝角醫院空置了一段時間後，功能再次改變。2008 年獲發展局納入第一批「活化歷史建築伙伴計劃」，供非牟利機構申請活化，結果香港中華文化促進中心獲選，將舊醫院變成饒宗頤文化館，2012 至 2014 年分期開放，舉辦不同文化藝術活動，為深水埗添上一處景點（圖 5）。

　　舊醫院共有十多幢大小不一的單層或雙層樓房，分佈在上、中、下三區。根據古蹟辦資料，下區的單層紅磚屋建於 1921 至 1924 年（饒宗頤文化館資料説是 1910 年）（圖 6），曾用作醫院職員休息室、飯堂、廚房和護士室，現改為藝術館和保育館（圖 7、8），後者介紹舊醫院的前身和變遷。中、上區的房屋過去供病人入住，現用作展覽館、餐廳和演藝廳，最高處的五幢樓房則是旅館，名為「翠雅山房」，提供 89 個房間約 180 個床位。

　　前荔枝角醫院四周在 20 世紀初建了一幅花崗石圍牆，現時在正門和後門所見的舊圍牆便是遺跡（圖 9）。面向青山道的警衛室（圖 10），以石塊建造，料屬於荔枝角監獄年代或之前的建築物。

6　前荔枝角醫院下區的紅磚屋建於 20 世紀初，在整個建築群中歷史最悠久。

7　其中一座紅磚屋改作保育館，介紹該址的歷史變遷和修復情況。

8　保育館內有一塊複製的「九龍關地界」碑石

9 這是昔日荔枝角醫院的門口，也曾是荔枝角監獄的入口。

10 石砌的舊警衛室已屹立原址超過一百年

11 「九龍關地界」碑石見證了深水埗關廠的歷史

12 建於 1930 年代的焚化爐，用作處理醫療廢物。

修復舊醫院期間，工作人員在樹叢中尋獲一塊刻有「九龍關地界」的碑石，證實了深水埗關廠的位置（圖 11）。在外面山坡亦發現了石牆、門口和石級，推斷是昔日的渡口遺址，通往下方的船隻停泊處。荔枝角灣填海後，渡口已遠離海岸線，逐漸被密林掩蓋了。

此外又找到兩座焚化爐，推斷是 1930 年代之物（圖 12）。較矮的一座屬於傳染病醫院，用作焚毀棄用的醫療物品，上有水缸（用以滅火）和油缸（用以生火）。較高的一座估計是處理一般廢物，當時政府還未有提供廢物清理服務，需由醫院自行焚毀。

饒宗頤文化館坐落於荔枝角的山崗上，填海之前面臨海灣，不同性質的場所曾在此立足，包括清廷關廠和華工屯舍（即「豬仔館」）。當時的人看中這塊地方，是因為居高臨下，可以監視海面情況，又方便乘船出海。後來港府基於其獨處一角的地理環境，先後將之改作檢疫站、監獄、傳染病醫院和精神病康復院，與社區隔開。

這組建築群在過去百多年間多番轉變，以回應社會不同年代的需求。它有一段長時間被外界遺忘，現今被評為三級歷史建築，活化成為饒宗頤文化館後重現生機，吸引市民到來參與文化活動，令山崗上的歷史遺跡再度受人注意。

九龍塘
「花園城市」

1898 年英國租借新界，九龍開始發展，人口增加。20 世紀初，先後有商人提出在何文田和九龍塘建立花園城市，後者至今仍保持低密度的環境，並留下一些早期的花園洋房建築，只是現在已成為高尚住宅區，與當初的花園城市概念有些不同了。

■ 花園城市概念

「花園城市」（Garden Cities）的概念最先由英國城市規劃師霍華德（Ebenezer Howard）於 1898 年在著作 *To-morrow：A Peaceful Path to Real Reform* 提出，1902 年他再出版 *Garden Cities of Tomorrow*，主張在近郊建立住宅區，讓住戶在距離市區不遠的地方享受大自然生活。區內有農田，讓住客自給自足。房屋附有私人花園，屋外又有休憩空間和社區設施，還有交通網絡連接工商業城鎮。

1920 年，英籍保險業商人兼兩局非官守議員義德（Charles

Montague Ede）向港府建議採用英國「花園城市」概念，在界限街以北的荒地（今九龍塘）興建住宅，一方面解決房屋短缺問題，同時為中產家庭提供健康舒適及負擔得起的居住環境。

工務司署於 1921 年招標在九龍塘進行土地平整工程，範圍在界限街以北、九廣鐵路以東、窩打老道以西和九龍山麓以南。翌年，義德與一班英商成立「九龍塘及新界發展公司」（Kowloon Tong and New Territories Development Co.），獲當局批地開發花園城市，計劃興建 250 幢獨立或半獨立洋房，但不幸遇上 1922 年的海員大罷工和 1925 年的省港大罷工，平整土地工程亦受工潮影響未能如期完工，加上社會經濟下滑、樓價大跌和小業主違約，導致發展商難以出售樓房套現。另外義德於 1925 年 5 月病逝，令發展計劃群龍無首，最終「九龍塘及新界發展公司」因財困而宣佈破產。

其後有股東請求富商何東爵士注資，政府亦給予財政援助，令工程不致爛尾。首期土地平整工程於 1928 年竣工，第一批洋房稍後陸續落成。隨着經濟復甦，吸引中上階層人士入住。

雅息士道休憩花園圍牆有一塊石碑，刻了 THE KOWLOON TONG ESTATE／FOUNDED BY THE HON. MR C. MONTAGUE EDE ／ SEPT. 1922，標示出九龍塘住宅區由義德先生在 1922 年 9 月成立（圖1）。

1 雅息士道休憩花園的義德紀念碑，是九龍塘花園城市的歷史文物。

■ 英式的房屋和街名

1920 年代和 1930 年代是建築風格的轉折期，西方古典未完全消退，現代主義（包浩斯或裝飾藝術風格）開始登場。發展商有四種房型設計供住客選擇，樓高兩層，屋頂為四面坡頂或平頂，前方有私人花園（圖 2）。地下是客廳、飯廳、廚房和傭人房，樓上有一大兩小睡房，立面有陽台或遊廊。屋內提供現代化設備，包括電燈和抽水馬桶等。

該區街道主要採用英國的郡或城鎮名稱，例如歌和老（Cornwall）、根德（Kent）、德雲（Devon）、多實（Dorset）、森麻實（Somerset）、沙福（Suffolk）、羅福（Norfolk）、約克（York）、

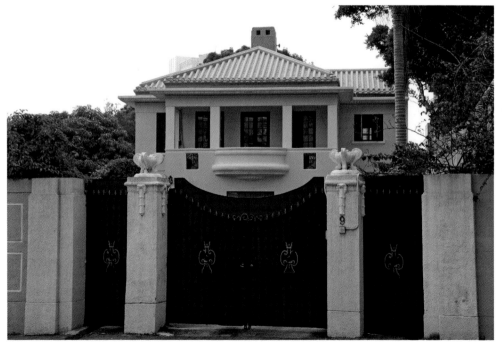

2　花園城市早期遍佈兩層高英式住宅，前方為私人花園，有圍牆與馬路分隔。

律倫（Rutland）、金巴倫（Cumberland）、舒梨（Surrey）、施他佛（Stabord）、雅息士（Essex）、林肯（Lincoln）等，使來自英國的住客有如在家鄉的感覺（圖3）。

　　住宅區附近則有兩條街道以人物為名，一條是義德道（Ede Road），連接歌和老街和筆架山腰，表揚義德對發展九龍塘的貢獻；另一條是何東道（Ho Tung Road），連接界限街和牛津道，紀念何東爵士為九龍塘住宅計劃提供協助。

　　區內有多處綠化休憩空間，同時是住客互相交流的地方，較大的公園有根德道花園、歌和老街兒童遊樂場及律倫街兒童遊樂場。最有特色的是雅息士道休憩花園，呈三角形，被街道和磚牆圍繞，園內古樹參天，中央有一座方形涼亭，採用磚石結構，椅子設於四角，過去曾有不少粵語片在此花園和附近街道取景拍攝（圖4）。

3　住宅區的街道以英國地名為名，令人有置身英國的感覺。

4　區內最有特色的綠化空間是雅息士道休憩花園，種滿樹木，中央有方形涼亭。

■ 會所和學校

　　九龍塘住宅區設有會所，既讓居民聚集耍樂，同時肩負維護住戶利益的工作。會所最初叫「花園城市俱樂部」（Garden City Club），租用金巴倫道一幢平房地下，很快便因地方不足，申請在窩打老道119 號自建會所，那時會員人數不足 100 人。1935 年再遷到窩打老道113 號 A，只有一層，會員已增至近 300 人。1971 年重建，加高一層，改名「九龍塘會」（Kowloon Tong Club）。

　　鑑於九龍塘缺乏中文學校給坊眾子弟讀書，教育工作者黃澤南聯同其餘十人商議創辦小學和幼稚園，1936 年覓得金巴倫道 30 號建校，名為「九龍塘學校」，由著名西醫關心焉（關景良）任校董會主席，黃澤南擔任校長。入讀學生不斷增加，學校遷至金巴倫道 27號。「七七事變」後，內地來港人士大增，黃澤南向政府租用金巴倫道現址興建新校舍，1940 年啟用（圖 5）。戰後人口再增，有熱心人士於 1962 年成立九龍塘學校（中學部），借用小學部課室上課，1962年在小學部旁的舒梨道建立新校舍。

5　九龍塘學校於 1936 年創立，是區內最早成立的中文學校，
　　現今仍保留早期的平房瓦頂建築。

■ 九龍塘的發展

1937 年港府將界限街以北、九龍群山以南的地區命名為「新九龍」，意味着將這片新發展土地納入市區範圍，有利於當局開拓用地。九龍塘住宅區原在九龍半島市郊，變成與市區融為一體。

1970 年代，原有居民多已搬離，部分洋房被收購重建，改作商業用途如時鐘酒店，但仍維持低密度環境。1979 年地鐵觀塘綫通車，在九龍塘設有車站，1982 年九廣鐵路公司亦在九龍塘加設車站，令此區成為交通樞紐，吸引更多人搬入九龍塘居住或開辦業務，尤以辦學團體和宗教組織最多。

在九龍塘興建的第一批洋房，有不少保留至今，其中三幢獲古諮會評為三級歷史建築。約道 2 號的原業主是葡萄牙人，帶有新古典味道（圖6）。另一幢住宅在約道 13 號，採用裝飾藝術風格（圖7）。第三幢是羅福道 7 號，四面坡頂（圖8），近年被業主翻新，失去古貌。

另外，根德道 22 號和 27 號已被納入新增評級名單，正待專家評級。現在的根德道 22 號已改建，前身是新藝城電影公司總部，後來改作卡拉 OK，又曾用作密宗佛堂，之後計劃改為幼稚園，最終長期棄置（圖9）。根德道 27 號是典型的第一代花園洋房，四面坡頂，保留了舊日圍牆（圖10）。

九龍塘的洋房		
地址	落成年份	評級
約道 2 號	1929	三級歷史建築
約道 13 號	1932-1935	三級歷史建築
羅福道 7 號	1930	三級歷史建築
根德道 22 號	戰後重建	有待評級
根德道 27 號	1930 年代	有待評級

6　約道 2 號富有新古典色彩，正門山牆刻了「1929」年份，是九龍塘花園城市的第一批樓房。

7　約道 13 號建於 1930 年代，採用當年流行的裝飾藝術風格。

8　羅福道 7 號原是一座古舊的兩層高洋房，近年已被翻新。

9　位於歌和老街交界的根德道 22 號，長期棄置，建築物十分殘舊。

10　根德道 27 號保留了早年洋房設計，前方有寬闊花園。

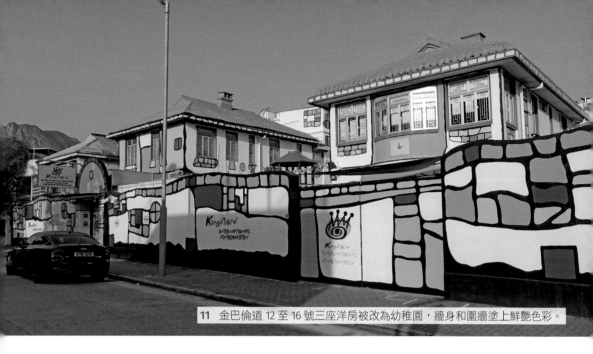

11 金巴倫道 12 至 16 號三座洋房被改為幼稚園，牆身和圍牆塗上鮮艷色彩。

　　九龍塘住宅區還有不少富有特色的歷史建築，值得評級。花園洋房式住宅有德雲道 9 號、約道 11 號、雅息士道 16 號，以及金巴倫道 29 號等；包浩斯或裝飾藝術風格住宅有歌和老街 1 號 A、德雲道 1 號、森麻實道 14 號，以及金巴倫道 35 號等。最奪目的是金巴倫道 12、13 和 16 號三幢洋房，由辦學團體買入作為幼稚園，外牆塗上鮮艷圖畫，給老建築注入生氣（圖 11）。

　　金巴倫道 41 號對李小龍迷不會感到陌生，李小龍由美國回港發展時，嘉禾電影公司將此處租給他一家人居住，時稱「栖鶴小築」。可惜李小龍於 1973 年猝逝，家人翌年遷出。後來物業被商人余彭年以 85 萬元購入，改為時鐘酒店。2008 年余彭年表示願意將物業捐給特區政府作為李小龍紀念館，但經過多次商討均未能達成共識。2015 年余彭年逝世，後人已將李小龍故居重建。

■ 基督宗教建築

　　九龍塘花園城市形成後，最早到來服務的基督教會是聖公會基督堂（Chirst Church）。教堂前身為聖彼得教堂，位於西營盤德輔道西與西邊街交界，由渣甸洋行與聖公會在 1872 年建立，其旁是海員之

家（Sailors' Home），拔萃書室的師生亦常到教堂參與聚會。海員之家於 1910 年遷往灣仔，拔萃男書院於 1920 年代尾遷往亞皆老街後，到聖彼得教堂崇拜的信徒減少，1933 年終告停用。聖公會轉在九龍塘公爵街 3 號設立臨時教堂，仍以英語進行崇拜。其後獲港府撥地在窩打老道現址興建永久會堂，改名「基督堂」，1938 年祝聖啟用。

基督堂由利安建築師樓（Leigh and Orange）設計，全身雪白，沒有太多裝飾，具有現代主義特色，配合九龍塘住宅區的白色洋房，被評為三級歷史建築（圖 12）。位於打比道的牧師住宅（Vicarage），與基督堂差不多時期落成，但沒有列入評級名單。

基督堂的前身與拔萃男書院關係密切，所以該堂於 1950 年在隔鄰創辦拔萃小學（Diocesan Preparatory School），與基督堂風格相同。不遠處還有一座基督教堂，名為「香港九龍塘基督教中華宣道會」（Kowloon Tong Church of the Chinese Christian and Missionary Alliance），1954 年建成。

九龍塘一帶還有不少宗教場所或神學院，較特別的是耶穌基督後期聖徒教會（Church of Jesue Christ of Latter-day Saints）位於歌和老街兩旁的聖殿和會堂（圖 13）。聖殿於 1996 年落成，樓高六層，還有兩層地庫，對面的會堂於 2010 年建成（圖 14）。兩座建築物均帶有美國新古典特色，為九龍塘增添異國色彩。

| 九龍塘早期教會建築 |

建築	地址	落成年份	評級
聖公會基督堂	窩打老道 132 號	1938	三級歷史建築
牧師住宅	打比道 2 號	1940	沒有列入評級名單
拔萃小學	志士達道 1 號	1950	沒有列入評級名單
香港九龍塘基督教中華宣道會	窩打老道 134 號	1954	沒有列入評級名單

12 在窩打老道的聖公會基督堂，與旁邊的拔萃小學形成一組白色建築群。

13 耶穌基督後期聖徒教會聖殿設計獨特，外牆帶有新古典風格。

14 耶穌基督後期聖徒教會購買多塊屋地興建會堂，給教友舉行崇拜和活動。

太子道和
窩打老道的地標

連接旺角至九龍城的太子道於 1924 年通車，窩打老道由油蔴地延長至獅子山下，界限街以北陸續發展，馬路兩旁相繼出現巍峨的西式建築。在窩打老道與太子道交界附近，一邊可見聖德肋撒堂（St. Teresa's Church），另一邊是瑪利諾修院學校（Maryknoll Convent School），稍後在窩打老道與亞皆老街交界亦屹立中電總部大樓（CLP's Headquarters）。經歷數十年光景，這三座建築物依然是最矚目的地標。

■ 新發展區的設施

1919 年由洋人組成的九龍居民協會（Kowloon Residents' Association），向港府爭取改善九龍的民生問題，包括興建一所可為他們服務的醫院。港府選址亞皆老街大石鼓興建九龍首間政府醫院，但因平整工程遇到困難，延至 1925 年底九龍醫院（Kowloon Hospital）才啟

1 太子道西的戰前洋樓群下方保留了騎樓街，今天已較為少見。

用。1940 年，法國沙爾德聖保祿女修會在太子道興建的聖德肋撒醫
院（St. Teresa's Hospital）亦落成。

天主教聖若瑟書院於 1917 年在尖沙咀漆咸道成立九龍分校，學
額很快供不應求，校方在界限街以北投得土地興建新校舍，1932 年
開幕，取名「喇沙書院」（La Salle College）。另一間以英語授課的聖
公會拔萃男書院，原在港島西營盤，1920 年代獲港府撥出太子道與
火車軌交界的山丘興建新校，當快將落成時被英軍徵用，1928 年才
遷入上課。

1932 年，義品地產公司（Credit Foncier d'Extreme-Orient）在太
子道近花墟興建一列 16 幢四層高的「摩登住宅」，地下有方柱承托
二樓，外牆刻了裝飾藝術（Art Deco）圖案，迎合中產階級品味。可
惜戰後有六幢樓宇拆卸重建，令這條騎樓街失去完整性（圖 1）。

│ **九龍中部地標** │

建築	地址	落成年份	評級
九龍醫院	亞皆老街 147A 號	1925-1935	有八幢樓房評為二級歷史建築
前中電總部大樓	亞皆老街 147 號	1940	一級歷史建築
拔萃男書院	亞皆老街 131 號	1927	二級歷史建築
瑪利諾修院學校	窩打老道 130 號	1937	法定古蹟
聖德肋撒堂	太子道西 258 號	1932	一級歷史建築
洋樓建築群	太子道西 190-212 號	1932	有十幢樓房評為二級歷史建築
聖德肋撒醫院	太子道西 327 號	1940	沒有評級
喇沙書院	喇沙利道 18 號	1932（1970 年代拆卸重建）	不作評級

■ 聖德肋撒堂

20 世紀初的九龍只有一間天主堂，就是尖沙咀玫瑰堂。隨着九龍塘和何文田人口不斷增加，一班有影響力的天主教徒向教區反映有需要在新發展區增建聖堂。剛接任天主教宗座代牧的恩理覺（Enrico Valtorta）主教於 1928 年底以三萬八千多元底價投得太子道和窩打老道交界一幅土地建堂，1932 年底祝聖，取名「聖德肋撒堂」。

聖德肋撒（St. Teresa）又稱「聖女小德蘭」或「聖女嬰孩耶穌德蘭」（St. Teresa of the Child Jesus），1873 年出生於法國里修（Lisieux），15 歲加入加爾默羅女修會（又稱聖衣會），24 歲病逝。因有神蹟出現，1925 年獲教宗封聖，兩年後被立為傳教區主保。

恩理覺請荷蘭籍本篤會士葛斯尼（Adalbert Gresnigt）神父設計新堂，原本採用中華古典復興風格，就像他之前設計的香港仔華南總修院（今聖神修院），但不獲葡籍教徒喜歡。葛斯尼糅合葡籍建築師

A. H. Basto 和義品地產公司建築師尹威力（Gabreil Van Wylick）的心思，仿中世紀時代的羅馬式（Romanesque）教堂設計，附有獨立的鐘樓（圖2）。

義品地產公司是一間比利時和法國的公司，從事按揭貸款，提供基建資金和興建樓宇。公司代號是 Belfran，由 Belgium 和 France 組成。聖德肋撒堂後面的巴芬道（Belfran Road）由此得名，表達對義品地產公司的紀念。

教堂平面呈拉丁十字形，中央交叉點之上有座八角形塔樓。正門和兩邊側門均有凸出的門廊，門廊上方加了幾何線條，富有 1930 年代流行的藝術裝飾味道。教堂內用列柱和圓拱分隔中殿和兩邊側廊，盡頭處的半圓形聖所設有祭台（圖3），上面的雲石雕像乃仿照法國加爾默羅女修會聖堂的祭台製造，中央是一座十字架，加了耶穌受難所穿的粗衣麻布，頂端有三個小天使頭像，灑下玫瑰花，象徵天主恩寵，下方可見聖德肋撒跪在手抱小耶穌的聖母前面（圖4）。

聖德肋撒堂的鐘樓與威尼斯聖馬可大教堂的鐘樓相似，它有一段長時間是太子道最高的建築物，至今在區內仍沒有其他教堂超越其高度。可惜鐘樓內的銅鐘在淪陷期間連同其他金質器皿和十字架一併被變賣，用以救濟貧民，戰後改用電鐘。鐘樓下方豎立「交通主保」聖基多福（St. Christopher）像，面向太子道和窩打老道交界，保護駕駛者和行人的安全（圖5）。

■ 瑪利諾修院學校

恩理覺主教籌建聖德肋撒堂的同時，亦要求來自美國的瑪利諾女修會（Maryknoll Sisters of St. Dominic）在此區興辦學校，方便教友入讀。修女已於 1925 年在尖沙咀創立幼稚園，具辦學經驗，她們透

2　聖德肋撒堂以鐘樓和中央的八角形塔樓最突出，帶有羅馬式建築味道。（圖片由高添強先生提供）

3　教堂以列柱和圓拱分隔中殿和兩邊側廊，盡頭是半圓形聖所。

4 半圓形聖所的雲石雕像造型獨特,具有宗教和藝術色彩。

5 聖德肋撒堂的鐘樓下方豎立「交通主保」聖基多福(St. Christopher)像,保護駕駛者和行人的安全。

過籌款購入窩打老道和界限街交界一幅 20 萬平方呎土地，1937 年建成瑪利諾修院學校，開辦幼稚園至預科班級，學生有不同國籍。

校舍由李杜露建築師樓（Messrs. Little, Adams and Wood）設計，自由地運用了多種不同的建築風格，與眾不同。外牆鋪上棕色為主的日本瓦磚，顏色深淺不同，襯以深褐色屋瓦，予人溫馨感覺。

學校最初只有主樓和金字頂建築物，主樓採用合院式設計，中央有方形庭院（圖6）；面向界限街一幢較矮的金字頂建築物用作繡花房和幼稚園，當年修女聘請了一班基層婦女縫製祭衣售給各地的神職人員。戰後有大批瑪利諾修女來港，1953 年在主樓後方山丘加建一座修院，同樣是合院式。

從窩打老道望向瑪利諾修院學校，首先映入眼簾的是一座長方體水塔，窗門窄小，具中世紀羅馬式（Romanesque）的遺風。旁邊可見主樓的正立面，有幾何形狀山牆，襯以垂直線條，頂端豎立一枝旗桿，呈現裝飾藝術（Art Deco）風格。山牆兩側覆蓋坡頂，各有一個大型的屋頂窗，具新喬治（Neo-Georgian）風格特色（圖7）。

從界限街望向主樓另一面，也見到裝飾藝術特色，山牆頂端有十字架和聖若瑟手抱小耶穌像。主樓對出有一平台，下方有三個圓拱門窗，是昔日傭人等候學生的地方。主樓和繡花房之間以哥德式（Gothic）尖拱門樓連接，這是今天學生進出校園的通道（圖8）。對修女來說，門樓的尖拱像她們的頭巾，學生穿過門樓進入校園，象徵進入修女之心學習知識。

戰後人口急增，教育需求殷切，校方在毗鄰的何東道興建中學部校舍，1960 年落成，外牆飾面採用與舊校相似的磚片（圖9）。舊校用作小學部，主樓旁的繡花房運作至 1970 年停止，修女遷入成為修院，原來的修院借給天主教會和社福團體使用，1997 年給高小學生上課（圖10）。

6　主樓中央有方形庭院，四周圍以寬闊遊廊，有利課室採光和通風。

7　面向窩打老道的水塔是瑪利諾修院學校最矚目標誌，昔日學生經
　　水塔旁的主樓正門出入。（圖片由瑪利諾修院學校辦學團體提供）

8　由界限街望向瑪利諾修院學校，主樓和昔日的繡花房（圖右）以尖拱門樓連繫，
　　現在是學生的出入門口。

9　瑪利諾修院學校（中學部）採
　　用與舊校舍相似的瓦磚裝飾，
　　1994 年加建較高的新翼。

10　1953 年落成的修院現給高小學
　　生上課，大堂的尖拱裝飾富有
　　哥德式風格。

11 學校啟用時的木樓梯、木門、
牆磚和地磚至今保存完好。

12 修會先建主樓，戰後在後方加建修院，1960 年
在毗鄰的何東道興建中學部，三者顏色一致。
（圖片由瑪利諾修院學校辦學團體提供）

　　瑪利諾修院學校（小學部）自建成以來，外貌未有改變，室內的
木樓梯、木門、牆磚和地磚等都一直保留完好（圖11）。2007 年校方
向發展局提議把主樓和修院（昔日的繡花房）列為法定古蹟，翌年
獲古諮會通過，成為九龍第一座仍作教學用途的古蹟校園（圖12）。
主樓後面的合院式修院（1953 年）沒有劃入古蹟範圍，中學部舊翼
（1960 年）亦沒有評級，希望古蹟辦考慮把它們納入新增評級名單，
以彰顯瑪利諾女修會在港推動教育的歷史。

■ 中電總部大樓

　　由嘉道理家族擁有的中華電力有限公司，1940 年在加多利山南
面山腳（亞皆老街與窩打老道交界）建立總部大樓，翌年啟用。建築
採用現代主義風格，樓高三層。中央是鐘樓，左右兩翼伸展。同時期
落成的還有旁邊兩幢聖佐治住宅大廈，也是對稱佈局，由香港建新營
造有限公司持有。三幢建築物一字排列，外牆均鋪上紅棕色釉彩瓷
磚，格調一致（圖13）。

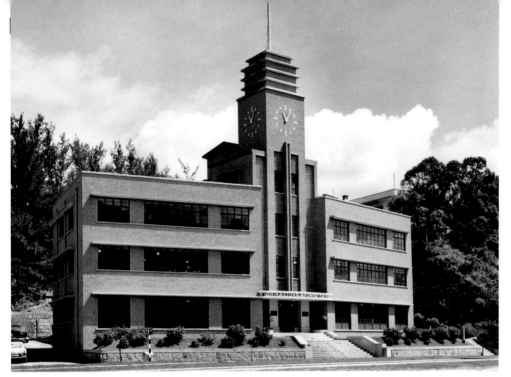

13 中電總部大樓採用現代主義風格，中央的鐘樓具有裝飾藝術特色
（圖片由香港社會發展回顧項目提供）。

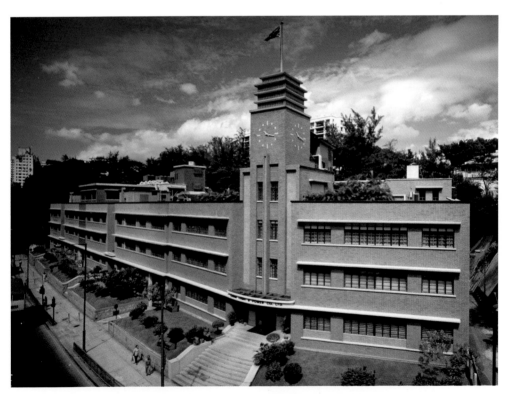

14 中電總部大樓與聖佐治住宅大廈在後期相連一起作辦公用途，兩幢大廈現已拆卸重建。
（圖片由香港社會發展回顧項目提供）。

　　這三幢建築物由留學英國劍橋大學的建築師關永康（電影明星關南施的父親）負責設計，他受僱於建興洋行（Davies, Brooke & Gran），同期他還設計了青山加多利灣的嘉道理別墅（Boulder Lodge）。

　　中電總部大樓最突出之處是鐘樓，樓頂三面外牆各有一個電鐘，由英國李斯特城的電鐘製造商製造，每個直徑達 2.4 米。立面有垂直和幾何線條，頂端有梯級狀屋頂，並插上一根旗桿，富有裝飾藝術特色。鐘樓的設計既引來途人注目，亦為社區報時。昔日香港有不少大型建築物附設鐘樓，但大部分已先後拆卸，中電總部的鐘樓是少數保存一座，只可惜後來有一條行車天橋在其前面橫過，影響了它的景觀。

　　中電在 1959 年和 1968 年先後向建新營造有限公司購入毗鄰兩幢聖佐治住宅大廈，以擴大總部大樓空間，最終三幢建築物以橋樑連接一起（圖 14）。2001 年中電向屋宇署申請重建總部大樓，由於鐘樓所在的建築物被專家建議評為一級歷史建築，發展局遂與中電磋商保育，最後中電決定只拆卸兩幢聖佐治住宅大廈，保留鐘樓部分，並在大樓設立博物館，2023 年中開放給市民參觀（圖 15）。

15 舊總部大樓鐘樓活化為博物館，介紹電力、嘉道理業務與香港戰後發展等。

Chapter 4

新界

英治時期的
新界管治中心

英國與滿清政府在 1898 年 6 月 9 日簽訂《展拓香港界址專條》，租借九龍界限街以北、深圳河以南土地，為期 99 年。當時尚未確定邊界，因此英國派輔政司駱克（James Stewart Lockhart）前往新界實地勘界，翌年 3 月雙方簽訂《香港英新租界合同》，英國正式接管新界和離島。

英國於 1899 年在大埔圓崗（又稱運頭角山）舉行接管儀式，3 月底遭到鄉民武力反抗，許多大族都有參與抗爭，尤以大埔和元朗佔多。4 月 16 日英國在圓崗升旗後進行反擊，雙方爆發衝突。村民雖然人多，但武器落後，作戰經驗不足，最終在 4 月 19 日投降。本地歷史學家夏思義（Patrick H. Hase）稱這場戰役為「六日戰爭」，他根據各方紀錄，估計至少有 450 名鄉民在作戰中死亡（圖 1）。

1 大埔海濱公園的回歸塔，據説是 1899 年英國接管新界時登陸的地方。

■ 新界政府山

　　大埔面臨吐露港，區內有太和市和大埔舊墟，物資充裕，人流暢旺。港府選擇近海的圓崗升旗（英國人後來稱之為旗杆山），原意是讓更多村民知道英國接管新界一事，豈料引來村民反抗。戰鬥結束後，港督卜力爵士（Sir Henry Arthur Blake）親到大埔與鄉紳會面，解釋管治新界原則。之後在新界多處地方建立警署，維持地區治安。

　　第一間警署於圓崗建立，名為大埔警署，1899 年落成，兼作新界警察總部。初期有 5 位歐籍警官帶領 32 位印度籍和華籍警員駐守，以當年警力分佈，該警署人手佔了新界整體警務人員的四分之一。

　　主樓和宿舍築有遊廊，房間裝上百葉窗，以適應本地的潮濕炎熱氣候，富有殖民地建築特色。1959 年再加建一座警員食堂，與主樓和警員宿舍圍繞着中間內庭的草坪，猶如四合院般。

　　與大埔警署同時落成的還有政府辦事處，當時只是簡陋房屋，1907 年建成大樓，是新界第一座民政中心（圖 2、3）。其時新界分南約

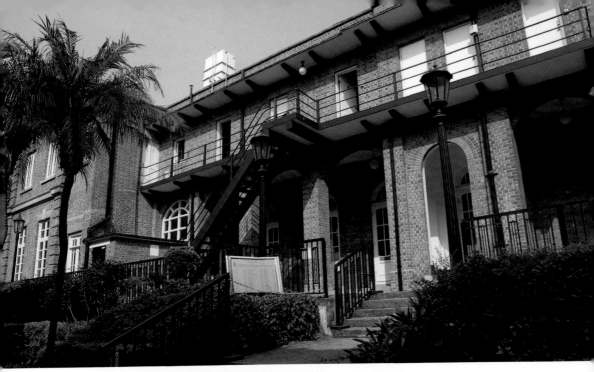

2　舊北約理民府大樓是香港第一幢受法例保護的西式建築物

3　舊北約理民府大樓擁有寬闊遊廊，是殖民地建築常見特色。

4　舊北約理民府大樓附近一座兩層高的職員宿舍，富有殖民地建築特色。

5　廣福道的舊警司宿舍有部分租予國際學校使用

和北約兩個理民府，各由一位理民官管理。理民府附設田土廳和裁判法庭，集行政和司法於一身。日常工作包括修橋築路、土地登記、收地賠償、生死註冊、調解糾紛和審裁小額錢債案件等。其中土地登記一項尤其重要，目的是將土地由永業權改為承租權。

　　圓崗的政府大樓乃北約理民府所在，最初的管轄範圍包括大埔、沙田、上水、粉嶺、沙頭角、打鼓嶺、元朗和青山（今稱屯門）。這幢愛德華時期的殖民地式建築物，紅磚外牆開了一排大型門窗，又有寬闊遊廊，以紓減室內的悶熱空氣。不遠處亦有一座殖民地式建築物，是理民府職員宿舍。（圖4）

　　與圓崗有一路（廣福道）之隔的小丘，還有1909年落成的新界分區警司官邸（圖5）。此區集合了多幢重要設施，稱得上是新界的政府山，是政府的權力象徵。

　　北約理民府大樓落成不久，九廣鐵路選址附近的太和市（又稱大埔墟，即今天的富善街一帶）興建火車站。1910年先有旗站，1913年再建一座仿中國廟宇的大埔墟火車站，令這一帶更加興旺。到了

1980 年代，該火車站已難應付乘客所需，九鐵在圓崗腳下另建新的大埔墟火車站，舊站在 1985 年活化為香港鐵路博物館。

■ 元洲仔官邸

港府管治新界的首要工作是興建道路，貫通九龍和大埔的大埔道於 1903 年竣工，部分路線經過吐露港。當局將近岸小島「元洲仔」的山丘削平，利用土石修築堤道連接岸邊，在島上興建兩層高的官邸給理民官入住，1906 年落成，名為 Island House（圖 6-7）。居住此處可享受自成一角的寧靜環境，若有衝突發生亦易於乘船離開（圖 8）。

樓宇附有塔樓，內設儲水箱，頂端有射燈，可於晚上為吐露港的船隻導航（圖 9）。周邊有大片花園和草坪，環境與英式園林住宅無異。主樓旁邊有僕人宿舍和馬廐（圖 10、11），當年的理民官便是騎馬經堤道前往北約理民府大樓上班。

Island House 一直是新界高級官員的官邸，住得最久亦是最後一位住客是鍾逸傑（David Akers-Jones）。他曾出掌多個地區的理民官，1974 年政府開設較高級別的新界政務司一職，由鍾逸傑擔任，同年遷入 Island House。那時港督麥理浩爵士（Sir Crawford Murray MacLehose）剛實行十年建屋計劃，將沙田、荃灣和青山發展為新市鎮，鍾逸傑主力處理鄉民與政府之間就土地問題的爭拗。1982 年推行地方行政改革，新界政務司的職位改稱政務司（與今天特區的政務司司長不同），各區理民府改為政務處，理民官成了歷史名稱。

鍾逸傑於 1985 年升任布政司（相當於今天特區的政務司司長），他在新界 20 多年的工作從此劃上句號，之後遷出住了 12 年的 Island House。當局已將這座殖民地式大宅列為法定古蹟，給予保護。

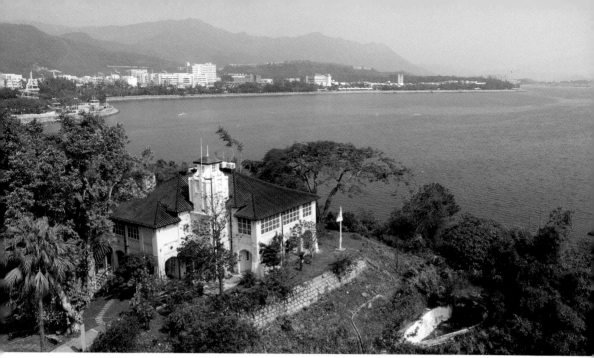

6　Island Hose 坐落於元洲仔，享有吐露港的優美風光。（圖片由世界自然基金會香港分會提供）

7　英式壁爐連同古典裝飾，讓人感受到昔日英國官員的居住環境。

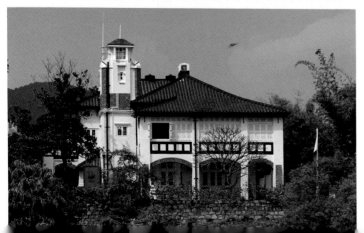

8　元洲仔原是吐露港近岸的小島，英國人削平島上山丘，1906 年建了兩層高大宅給理民官入住，周邊被密林包圍。

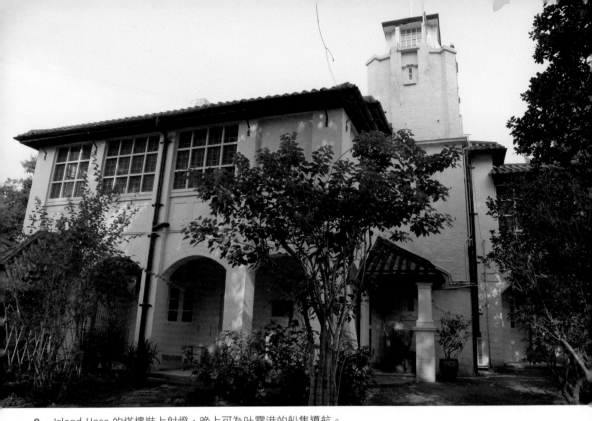

9 Island Hose 的塔樓裝上射燈,晚上可為吐露港的船隻導航。

10 主樓旁邊的僕人宿舍,樓高兩層,結構簡單。

11 舊馬廄現改為可持續生活展覽中心,開放給市民參觀。

■ 行政架構轉變

二戰後大量難民來港，新界人口急增，要處理的事務愈來愈多。1947 年港府將北約理民府分拆為大埔理民府（管轄大埔、沙田、上水、粉嶺、沙頭角，打鼓嶺和西貢）和元朗理民府（管轄元朗和青山），原有的南約理民府則管轄新界南部，包括荃灣和離島。1948 年設立新界民政署，統轄這三個理民府的工作。

理民府原本附設裁判司法庭，但隨着案件增多，港府於 1960 年在粉嶺設立新界裁判署，翌年啟用，此後涉及新界的案件都轉到該法院審理（粉嶺裁判法院在 2018 年活化為香港青年協會領袖學院）。

大埔警署曾是新界警察總部所在，1949 年降格為分區警署，曾用作新界北總區防止罪案辦事處。1987 年新的大埔警署在安埔里落成，圓崗的舊警署便停止運作，但沒有拆卸，用作儲存警方物資。

■ 古蹟活化重生

北約理民府於 1947 年改稱大埔理民府，1981 年大樓列為法定古蹟，是香港最早一幢受法例保護的西式建築物。大樓於 1983 年停用，1988 至 2000 年給環保署作為辦公室。其後政府產業署批予香港童軍總會使用，2002 年起作為新界東地域總部。羅氏信託基金捐出 150 萬元給童軍總會作為運作經費，該處命名為羅定邦童軍中心。附近的舊北約理民府職員宿舍被評為二級歷史建築，由康文署使用。

舊大埔警署空置了一段長時間後，2008 年獲發展局納入第一期《活化歷史建築伙伴計劃》。最初沒有非牟利機構獲選，於是放在第二期再度推出，終由嘉道理農場暨植物園取得使用權。經修復後成為「綠匯學苑」，2015 年開幕，推廣永續生活（圖 12）。

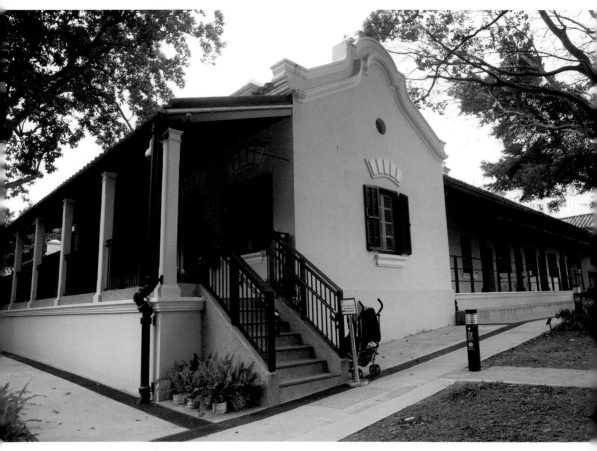

12　舊大埔警署在 2015 年活化為綠匯學苑，推廣永續生活。

13　舊大埔警署報案室已改作
　　文物展覽室，免費開放。

14　警察宿舍翻新後，提供單人房至六人房供市
　　民入住。

　　警署主樓的報案室和囚室改為文物展覽室（圖 13），警員宿舍改為 12 間客房（圖 14），部分不設冷氣，亦無電視機。警員食堂變成素食餐廳和教學廚房，周邊的自然環境如古樹和鷺鳥林等，盡量保持原來狀態。

　　這個活化項目在 2016 年獲聯合國教科文組織頒發「亞太區文化遺產保護獎」的榮譽獎。評審團讚揚此項目「將荒廢的舊大埔警署轉化為充滿生機的場所，讓人們學習可持續發展。在維持獨特生態之餘，亦將埋藏其中的文化歷史層顯露出來，為新界古老的殖民地建築注入新生命，在高度城市化的地方營造一片綠洲」。

　　廣福道的新界分區警司官邸仍然存在，1991 年租予挪威國際學校（幼稚園）使用，但附屬建築仍然棄置。元洲仔一帶已填海，小島與陸地完全相連。政府於 1986 年將 Island House 交予世界自然基金會香港分會管理，作為自然環境保護研究中心。

　　大埔這批已逾百年歷史的殖民地式建築物，見證了英國人管治新界的歷史，亦與新界居民息息相關。它們所在位置不是高地，就是臨近海邊，可見選址經過一番考慮。今天它們已退出歷史舞台，由民間機構或政府活化使用，再次綻放生命。

｜ 大埔英治時期的歷史建築 ｜

名稱	地址	建立年份	歷史評級	現今用途
舊大埔警署	運頭角里 11 號	1899	一級歷史建築	綠匯學苑
舊北約理民府大樓	運頭角里 15 號	1907	法定古蹟	羅定邦童軍中心
舊北約理民府職員宿舍	運頭角里 20 號	1921-1922	二級歷史建築	康文署使用
前新界政務司官邸	元洲仔	1906	法定古蹟	元洲仔自然環境保護研究中心
前新界分區警司官邸	廣福道 173 和 175 號	1909	二級歷史建築	挪威國際學校（幼稚園）
舊大埔墟火車站	崇德街 13 號	1913	法定古蹟	香港鐵路博物館

駐守新界據點的警署

英國於 1898 年租借新界，九個月後（即 1899 年 4 月）正式舉行接收儀式。鄉民擔心土地權益受損，於是群起反抗，雙方爆發武力衝突，最終鄉民不敵投降，港府隨即在新界不同地方建立警署，一方面維持治安，監控村民活動，同時亦有宣示管治權威的作用。

第一批在新界興建的警署於 1899 至 1900 年落成，計有大埔警署（圖 1）、屏山警署、沙頭角警署和凹頭警署。接着有西貢警署、上水警署和大澳警署等，另外還有警崗和警棚，分佈各地。警隊於 1899 至 1900 年間招募了 300 人，其中 113 名為歐籍人士，令警隊人數增加了 47%，當中近 200 人派駐新界。

早期的警署建築有共同特色，選址大多是居高臨下。主樓兩層高，下層設有報案室、槍械房和羈留室，上層為警官宿舍。另有附樓用作警員宿舍和廚房。這些警署均採用殖民地式風格興建，外貌簡樸。大埔警署是港府在新界建立的第一間警署，至今尚存，現已改作別的用途（詳情可看〈英治時期的新界管治中心〉一文）。其他早期警署有些已經退役，有些則已拆卸。

1　建於 1899 年的大埔警署是新界第一間警署，1987 年停止運作。

| 新界現存的舊警署 |

名稱	地址	建立年份	歷史評級	現今用途
大埔警署	運頭角里 11 號	1899	一級歷史建築	綠匯學苑
屏山警署	屏山坑頭村 小山崗上	1899	二級歷史建築	屏山鄧族文物館
上水警署	上水鄉莆上村	1902	二級歷史建築	大埔區少年警訊 會所
大澳警署	石仔埗街 14 號	1902	二級歷史建築	大澳文物酒店
打鼓嶺警署 （圖 2）	坪輋路	1905（1937 重建）	三級歷史建築	仍然使用
長洲警署	警署徑 4 號	1913	二級歷史建築	仍然使用
落馬洲警署 （圖 3）	落馬洲路 100 號	1915	二級歷史建築	仍然使用
沙田警署	沙田頭村 102 號	1924	二級歷史建築	香港神託會 靈基營
調景嶺警署	寶琳南路 160 號	1962	等待評級	將軍澳歷史風物 資料館
流浮山警署	流浮山山東街 1 號	1962	三級歷史建築	導盲犬學苑

2　打鼓嶺警署於 1937 年重建，至今仍然使用。　　　　3　落馬洲警署位處新界西北，肩負邊境保安工作。

■ 屏山警署

　　屏山警署於 1899 年建成，聳立於屏山鄧氏宗祠背後的「蟹山」上，鄧族認為如同「大石壓死蟹」，破壞鄉村風水，曾要求拆卸，但不獲接納。結果它一直「陪伴」屏山居民，直至 1965 年元朗分區警署落成，警察才撤出舊警署。但當局沒有把它拆卸，改作警犬隊總部和訓練中心。這再一次激怒村民，認為含有侮辱之意。

　　1980 年代，政府計劃在屯門稔灣興建垃圾堆填區，需徵用屏山鄧族的山墳土地，但鄧族拒絕，認為會影響他們的風水。雖然政府願意賠償金錢，但未能游說屏山鄧族遷墳。古蹟辦其後與屏山鄧族居民商討設立香港首條文物徑，串連逾十處建築文物，1993 年 12 月由港督彭定康（Chris Patten）主持開幕。1996 年鄧族提出遷墳方案，將屏山警署改為鄧族文物館，政府最終同意，雙方於翌年簽署協議。

　　政府斥資一千萬元翻修舊屏山警署，改為屏山鄧族文物館暨文物徑訪客中心（圖 4），2007 年開幕，納入屏山文物徑其中一個景點。主樓用作展示屏山鄧族的歷史和傳統生活，另外兩座單層建築分別介紹屏山文物徑和舉行有關新界的專題展覽。

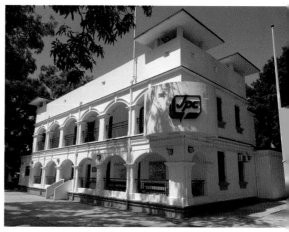

| 4 | 舊屏山警署於 2007 年改為屏山鄧族文物館,成為屏山文物徑的一部分。 | 5 | 上水警署建於 1902 年,到了 30 年代在二樓角位加建弧形更樓。 |

■ 上水警署

上水警署位於上水鄉廖族住宅群中,1902 年落成,是鄉內唯一的西式建築,與應龍廖公家塾和廖明德堂僅一箭之遙,距離廖氏宗祠廖萬石堂也不遠,廖族聚會議事都逃不過警方眼睛。另外,由警署前往石湖墟只是十分鐘步程,方便警方監察墟內活動,補給物資亦很方便。

上水警署的設計與其他新界早期警署相似,主樓上下層均有拱形遊廊,屋頂原是金字型中式瓦頂,後改為平頂。主樓與警員宿舍之間圍成一塊空地,外面的人看不見警署內的活動。

該警署曾於 1934 年受山賊土匪圍攻,之後警方在主樓二樓興建更樓(圖 5),並加建圍牆。當時還安裝了一台發電機以備不時之需,這台英國製造的古老發電機至今保留,仍然可以運作。

昔日新界有老虎出沒,1915 年上水警署接報有人在龍躍頭見到一頭身長八呎多的老虎,於是派警員前往圍捕。事件中英籍警員 Ernest Goucher 被老虎咬傷,其後不治,終年 21 歲。同行警員 Hollands 向老虎開槍,但未中要害,給牠逃走。翌日警務處新界助理處長寶靈翰

（Donald Burlingham）帶隊尋虎，終發現這頭受傷老虎，但牠負隅頑抗，再咬死印裔警員 Rutton Singh，最後被警方的神槍手射殺。老虎頭其後製成標本展示，現今放在半山的警隊博物館收藏。

　　新的上水警署於 1979 年落成後，舊署改為警民關係組辦公室及大埔警區少年警訊會所。至 1993 年，整座舊警署用作大埔區少年警訊會所。昔日的英治色彩已成過去，如今變為一處培育青少年撲滅罪行意識的基地。

■ 大澳警署

　　英國租借新界後，警隊即在大澳設立臨時警署，1902 年在石仔埗的山丘興建正式警署。屋頂有兩座哨崗，設有探射燈台，主要工作是巡邏海面，打擊海盜，並為英軍分擔海防偵察任務。

　　1970 年代非法入境者增加，警務處加派警員駐守大澳，1983 年增至約 180 人。隨着大澳罪案率下降，警署改為巡邏警崗，2002 年底撤走最後一名警員後，警署棄置（圖6）。對上的山崗設有英軍訊號站和直升機坪，回歸後稱為大澳軍營，現在亦沒有軍人長期駐守了。

　　2008 年發展局推出第一期「活化歷史建築伙伴計劃」，舊大澳警署是其中之一，結果由信和集團旗下的香港歷史文物保育建設有限公司取得活化權，改作精品酒店，修復後於 2012 年開幕（圖7）。昔日的報案室和囚室成為訪客中心和展覽廳，辦公室和宿舍闢為九間客房，軍械庫改為酒窖。附屬建築的天台加了玻璃頂和落地窗，變身為餐廳，座椅和吊扇來自中環畢打行已結業的 China Tee Club。

　　該活化工作在 2013 年獲得聯合國教科文組織頒發「亞太區文化遺產保護獎」的優異獎。評審團的評語是：「此項目獲得地區人士和曾住在警署的人參與，有助修葺和復興建築物的獨特性格。警署的

6　大澳警署在 2002 年關閉後，長時間棄置，樓房變得殘舊。

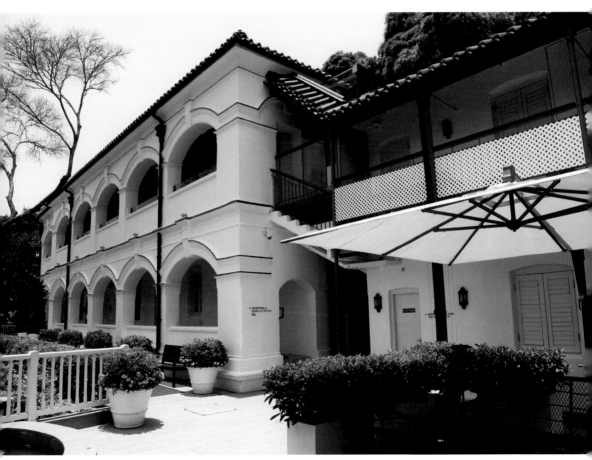

7　舊大澳警署納入「活化歷史建築伙伴計劃」後，2012 年成為文物酒店。

新用途為大澳社會和經濟帶來有利條件，確保此地標能維持長久活力。」

■ 長洲警署

19 世紀的長洲，商業繁盛，物資豐裕，因此引來海盜垂涎，連途經的船隻也會成為搶掠目標。1899 年英國人接管新界後，將長洲大新街的清朝稅關改為警署。1912 年 8 月 19 日有 40 多名海盜登上長洲，襲擊警署，槍殺一名當值的錫克教警員，掠去一批槍械和子彈，還有保險箱內一千元現款。接着洗劫街上的當舖和雜貨店，逃走前再擊斃兩名趕來的錫克教警員。事後有數名海盜在澳門一帶被捕，帶返香港受審，判以死刑。

當時通訊並不發達，長洲儼如與外界隔絕，警方未能及時增援。為此當局於 1913 年在碼頭附近的小山崗興建兩層高的殖民地式警署，監察附近海域（圖 8）。警署四周有圍牆和鐵絲網，並放置多枚小炮。警署外貌至今沒有大變，只是紅磚外牆髹上白色，後期加建新翼和附屬建築。同期興建的警署很多已經拆卸或改建活化，但長洲警署仍維持原來用途，所在的「警署徑」亦名實相符。

■ 沙田警署

1922 年香港發生海員大罷工風潮，逾十萬人停工，紛紛返回廣東，令各行各業大受影響。為了阻止工人離港，港府於 1922 年 2 月 28 日下令火車停駛，但罷工工人徒步赴穗。3 月 3 日早上，千多名工人行經沙田大埔道時被軍警攔阻，工人不理，結果遭開槍射擊，造成四死八傷，史稱「沙田慘案」。1924 年警務處在沙田頭村的山丘建立

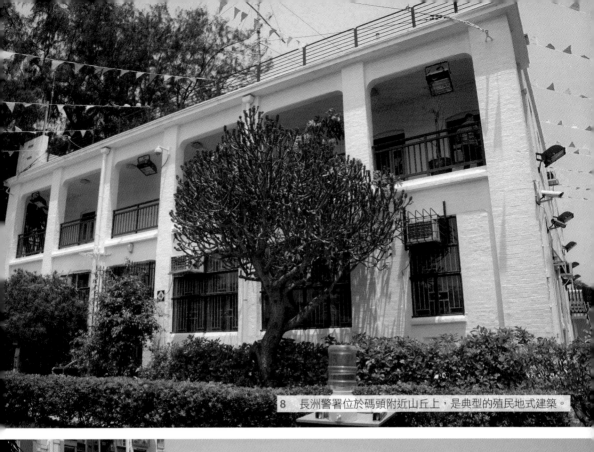

8　長洲警署位於碼頭附近山丘上，是典型的殖民地式建築。

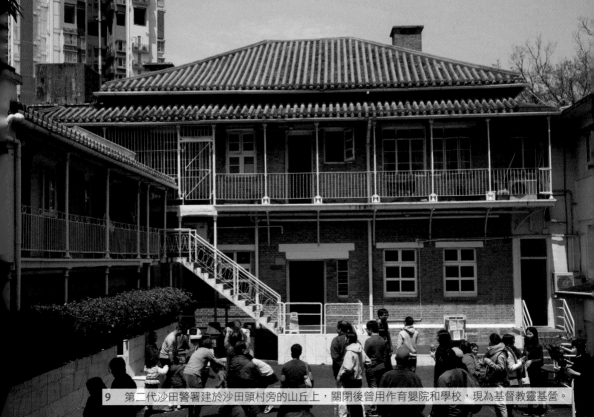

9　第二代沙田警署建於沙田頭村旁的山丘上，關閉後曾用作育嬰院和學校，現為基督教靈基營。

堅固的警署，取代圓洲角的細小警署。

沙田警署在戰後停用，1950 年租予美國基督教門諾會互助促進社（Mennonite Central Committee），成立預防肺病托兒所，收容患病兒童。兩年後轉租予英國女宣教士 Mildred Dibden，用作育嬰院收容孤兒。當孤兒逐漸長大，宣教士在 1964 年向教育署申請成立基督教靈基學校，為孤兒和區內兒童提供教育。1970 年代末政府發展沙田新市鎮，因公共屋邨已設有學校，靈基學校面臨關閉，宣教士向政府申請將學校改為營地。1984 年由香港神託會接手管理，繼續提供營地和退修服務（圖 9）。

■ 六十年代警署

自 1940 年代末開始，內地居民不斷湧入香港，為社會帶來壓力。港府在 1951 年 6 月將邊境一帶劃為禁區，但亦無阻內地居民從山路或水路偷渡來港。警務處除了在邊境山頭興建七座麥景陶碉堡外，亦加強水路堵截。1962 年建成的流浮山警署，位處山崗，面向后海灣（又名深圳灣）和屏山一帶，是打擊非法入境者的前哨站，天台設有瞭望塔監視偷渡活動（圖 10、11）。

流浮山警署的警員於 2000 年轉到天水圍警署駐守，之後警署停止運作。2016 年發展局將之納入「活化歷史建築伙伴計劃」第五期，接受非牟利機構申請活化，結果由香港導盲犬協會取得，將活化為全港首間導盲犬學苑。

1949 年來港的難民中有不少是親國民黨的軍政人員及家眷，他們本欲赴台，但基於種種原因滯留香港。最初棲身於摩星嶺山邊，1950 年被港府安排遷往新界東端一處俗稱「吊頸嶺」的荒野山坡，住在簡陋的 A 字棚。其後他們自力更生，在調景嶺逐步建立自己的

10 流浮山警署面向后海灣，如今　**11** 流浮山警署設有兩座瞭望塔，
　　建了深圳灣大橋連接港深兩地。　　　供警員監視偷渡活動。

社區。港府為免該處變成難以控制的「獨立王國」，1961 年宣佈將調
景嶺闢為平房徙置區，翌年在村口建立警署，進行監視和維持治安
（圖 12）。

　　回歸前一年，政府清拆調景嶺平房區，但山坡上的調景嶺警署仍
然保留。政府曾以短期租約形式將舊警署租予一間原設於調景嶺平房
區的普賢佛院使用，近年西貢區議會計劃將舊警署改為將軍澳歷史風
物資料館，並把茅湖山一帶發展將軍澳文物行山徑，因此地政總署與
佛院終止租約，正待活化再用（圖 13）。

　　早期警署選址反映了昔日政府管治新界的方式，表面上是維持治
安，實際具有監控作用。經過社會演變，許多舊警署仍保留下來，讓
我們從中窺探新界一頁英治時期的歷史。

12 位於茅湖山上的調景嶺警署，昔日俯瞰調景嶺平房區。

13 舊調景嶺警署將改為將軍澳歷史風物資料館，旁邊的舊宿舍由基督教靈實協會活化為旅舍。

已消逝的
喯喀兵軍營

港九新界曾經遍佈不少軍事用地，部分在 1970 年代交回政府轉為民用，香港回歸前有 14 幅用地移交解放軍，其餘由特區政府處理。屯門和粉嶺的舊軍營在回歸前曾有不少喯喀兵駐守，今天大部分用地已重新發展，還保留昔日喯喀兵歷史的，只有兩座印度教廟和一座墳場。

■ 寶隆軍營

屯門青山公路曾有兩座軍營，分別是 1931 年興建的掃管軍營（原稱「大欖軍營」），和 1950 年代落成的下掃管軍營。屯門公路通車後，這兩個軍營被劃為南北兩部分，部分已用作興建樓宇，如今可見的營房不多了。

尼泊爾喯喀兵（Gurkhas）於 1948 年首次被英軍派來香港服役，馬來亞脫離英國獨立後，再有大批喯喀兵調派香港，大部分駐

守新界，參與防衛和救災工作。英女王直屬啹喀工程兵團（Queen's Gurkha Engineers）駐守大欖軍營，其後他們要求把它改名為寶隆軍營（Perowne Camp），紀念在馬來亞帶領他們的英軍上校寶隆（Lancelot Perowne，後來晉升為少將）。

位於屯門青山公路掃管笏段的寶隆軍營綠樹林蔭，散佈不少房屋，當中有一座與別不同，那是啹喀兵在 1960 年代初興建的印度教廟（又稱啹喀廟）。前有庭園圍繞，外觀設計和裝飾富有異國情調。另外還有一座由軍部影音機構（Services Sound and Vision Corporation，SSVC）於 1956 年興建的劇院，可容納 150 人，是昔日駐軍觀賞電影和文娛表演的地方（圖1）。劇院名為 Kesarbahadur Hall，紀念 1945 年戰死沙場的啹喀軍曹 Gurung Kesar Bahadur，兩座建築均已被評為三級歷史建築。

1994 年寶隆軍營關閉，交回港府使用，部分地方曾撥給嶺南學

1　寶隆軍營內的劇院可容納 150 人，現已荒廢多時。

院作為臨時學生宿舍。現有部分地方以象徵式費用租予非牟利機構「國際十字路會」（Crossroads Foundation），用以收集外界捐贈的物資，轉送給海內外各地有需要的人，同時售賣來自世界各地的手工產品。上述的印度教廟改作宴會場所，名為「麗芬都」（Rivendell）（圖2）；劇院則棄置不用，座椅破爛不堪。其他營房亦大多棄置，缺乏修葺，斑駁破落（圖3）。2014 年規劃署建議將該塊土地轉變為住宅用途，如果落實，這批營房就會拆卸了。

寶隆軍營北部的營房早已消失了，教育局在 2009 年以象徵式租金將該地給予英國哈羅公學（Harrow School）開辦寄宿國際學校，2012 年落成開課，其仿古典外貌與南部的殘舊營房形成強烈對比（圖4）。該校毗鄰一幅土地亦已發展，2002 年以 27.39 億元賣給地產商興建豪宅，2018 年入伙。

■ 哥頓軍營

位於青山公路新、舊咖啡灣之間的下掃管軍營，1950 年代建成，又稱「哥頓軍營」（Gordon Hard），紀念英國軍官哥頓少將（Charles George Gordon）。他於 1860 年代赴華協助清軍鎮壓太平天國勢力，有「Chinese Gordon」的綽號。

該軍營也由英女王直屬喞喀工程兵團駐守，曾用作步兵訓練營、戰務部軍艇基地，以及英國皇家工程兵突擊先鋒小隊的訓練中心。1994 年交還政府後，曾用作海關訓練學校、入境處訓練學校，和漁護署沙洲及龍鼓洲海岸公園管理站。2005 年入境處在附近興建 13 層高的入境事務學院。

哥頓軍營有部分土地於 2009 年批予香港珠海學院興建新校舍，2016 年落成。校園由建築師嚴迅奇設計，面積不大，但教學樓、行

2　前寶隆軍營的印度教廟宇已改作宴會場所

3　前寶隆軍營內有大批舊營房，由於無人使用，日漸殘舊。

4　英國哈羅公學租用寶隆軍營北部地方興建校舍，採用古典主義風格設計。

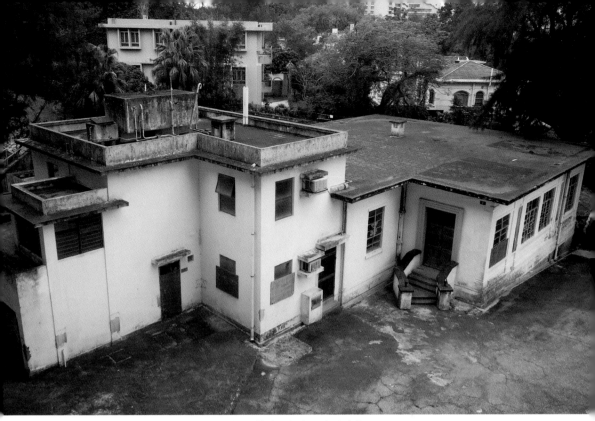

5 Watervale House 是哥頓軍營唯一保存下來的建築

政樓、學生活動設施和宿舍等一應俱全。對出的臨海土地原本可見一
批半圓頂鐵皮屋和一個游泳池，屬哥頓軍營的一部分，但現已全部夷
平，建了低密度豪宅。

還好該軍營尚有一座舊建築留下，就是珠海學院旁邊的
Watervale House（圖5）。這座房子建於 1933 年，原是商人 Octavius
Arthur Smith 的住宅，兩年後售予馮銳。馮銳是美國康奈爾大學農業
科學博士，曾擔任廣東省農林局長，在他指導下廣東興建了中國首間
現代蔗糖生產工場，被譽為「中國現代糖業之父」。然而廣東政局遭
逢巨變，1936 年他被處決，大屋轉售予商人謝國柱。

駐港英軍在此區興建哥頓軍營後，1959 年購入 Watervale House
作為軍官會所（圖6）。1980 年代在後方加建兩層高樓房用作餐廳和員
工宿舍，至 1990 年代軍營關閉，這座建築亦棄置。

Watervale House 的歷史比哥頓軍營還要長，被評為二級歷史建
築，逃過拆卸命運。發展局把它納入第五期「活化歷史建築伙伴計

6 英軍將 Watervale House 改作軍官會所，他們離開後遺下用過的設施。

7 新圍軍營在回歸後交由解放軍使用，並加建了營房。

劃」，供非牟利機構申請活化再用，結果由屯門心靈綠洲基金有限公司取得活化權，日後在此舉辦靜修和藝術活動，餐廳將會提供喏喀食品，讓人緬懷這群曾為香港作出貢獻的喏喀兵。

■ 皇后山軍營

粉嶺沙頭角公路左右兩旁設有軍營，靠近路邊的是新圍軍營（San Wai Barracks），又稱「Gallipoli Lines」，1997 年交予解放軍使用，現在經過常見到解放軍在營內活動（圖7）。另一座軍營已經消失，就是由龍馬路直入至盡頭的皇后山軍營（Queen's Hill Barracks），又稱「Burma Lines」。

皇后山軍營建於 1960 年代，佔地 25.4 公頃，比維多利亞公園還要大。營內有 20 多座營房，四周樹影婆娑，環境恬靜。1992 年英軍將軍營交回港府，曾給警務處使用，作為已婚警察宿舍、警察康樂中心、搜集訓練學校和警犬訓練基地。2001 年警隊遷出，軍營基本上丟空，偶爾借給電影公司和電視台拍攝取景。由於遠離人煙，自成一角，又長期封閉，許多人都不知道它的存在（圖8）。

8　特區政府已在皇后山軍營舊址興建住宅，部分營房已經消失。

軍營內有一座供喟喀兵祈禱的印度教廟，外貌獨特，平面呈六角形，上方由 12 個垂直的三角形組成，像一朵含苞待放的蓮花，與在尼泊爾常見的廟宇截然不同。該廟五邊各設門口，另一邊密封，乃是祭壇所在，供奉「毀滅神」濕婆（Shiva）。喟喀兵撤出軍營後，這座印度教廟一直沒有再用，被評為三級歷史建築（圖 9-11）。

特區政府曾就皇后山軍營的未來用途提出建議，2008 年撥入勾地表，供發展商申請興建低密度住宅，這是勾地表歷來最大面積的一幅地皮。一年後，行政長官曾蔭權在施政報告中提出發展六大優勢產業，將皇后山軍營從勾地表中剔除，預留其中 16 公頃土地發展自資高等院校。2011 年教育局收到九家辦學團體遞交意向書，其中耶穌會表示希望在此建立香港第一間天主教大學。

但梁振英上任行政長官後，以興建公營房屋為首要工作，皇后山軍營的未來用途又生變化。教育局先在私立大學招標方面加入苛刻條款，似乎要嚇退辦學團體。2013 年宣佈將皇后山軍營改作住宅用地，在 13.3 公頃土地上興建八座公屋和七座居屋，提供 1.1 萬個單位。皇后山大片綠化環境從此消失，將變成人口稠密的新社區。軍營內餘下營房和富有異國特色的印度教廟，能否安然無事？

9 皇后山軍營曾有許多啹喀兵駐守，營內有拜祭神靈的設施。

10 皇后山軍營的印度教廟宇設計像蓮花，回歸前已遭棄置。

11 此印度教廟宇原本供奉濕婆神，棄用後已無神像和擺設。

| 新界的啹喀兵軍營 |

名稱	地址	建立年份	歷史評級	現今用途
寶隆軍營 （掃管軍營）	屯門青山公路 青山灣 2 號	1931	沒有	部分已拆卸， 部分租予國際 十字路會
寶隆軍營的 印度教廟	屯門青山公路 青山灣 2 號	1950 年代	三級歷史 建築	國際十字路會 的宴會場所
寶隆軍營的 Kesarbahadur Hall	屯門青山公路 青山灣 2 號	約 1956	三級歷史 建築	棄置
哥頓軍營 （下掃管軍營）	屯門青山公路 青山灣段第 48 區	1950 年代	沒有	已拆卸
Watervale House	屯門青山公路 青山灣段第 48 區	1933	二級歷史 建築	活化為 「心靈綠洲」
皇后山軍營	粉嶺皇后山	1960 年代	沒有	部分已拆卸
皇后山軍營的 印度教廟	粉嶺皇后山	1960 年代	三級歷史 建築	棄置

■ 啹喀兵墳場

元朗的新田軍營又名稼軒廬軍營（Cassino Lines），過去也有啹喀兵駐守，回歸時交給解放軍使用。軍營旁有一座專門安葬啹喀兵的墳場，排列了整齊基碑。基碑按英聯邦戰爭墳墓委員會的標準設計，不論官階兵種，大小均一，碑上刻了下葬者的名字、出生、死亡日期和生前所屬部隊（圖12）。

回歸前駐港啹喀兵已經解散，部分留港居住。該墳場因在新田軍營範圍內，其他人無法進入，以致墳場無人打理而雜草叢生。直至2004年，在尼泊爾人要求下，解放軍容許他們到來掃墓。兩年後，廓爾喀軍人（即啹喀兵）墳場信託成立，固定每年清明節集體到墳場舉行追思活動，向客死異鄉的尼泊爾人致敬，同時讓在港出生的尼泊爾人知道自身歷史。他們默哀後輪流向逝世者獻花悼念，再由學生唱歌、誦詩和致辭。其中一位學生以流利廣東話說：「因為祖先的付出，才有我們現在的生活。」啹喀兵貢獻良多，但香港至今沒有一座為他們而設的紀念碑。

12 啹喀兵墳場位於新田軍營範圍內

青龍頭
園林大宅「龍圃」

香港過去有不少園林大宅，但能一直保留下來的不多，其中一處是青龍頭的龍圃（圖1）。這座大宅由已故商人李耀祥親自監督建造，樹木鬱蔥、小橋流水、鳥語花香，亭台樓閣散佈各處，如同世外桃源。外面有一堵長長的城牆阻擋視線，因此外人難以一窺園內天地（圖2）。

■ 園主李耀祥

李耀祥（1896 至 1976 年）祖籍中山，年少時來港讀書。1913 年考入香港大學主修土木工程，1917 年畢業，同年與陳月瓊（1900 至1986 年）結婚（圖3）。及後他赴美國康奈爾大學攻讀碩士課程，1920年父親李培基（又名李基）病逝，李耀祥回港接手家族生意，經營建築材料。他將父親的「李基號」改名「李耀記」，發展成一間重要的水廁和潔具工程公司。

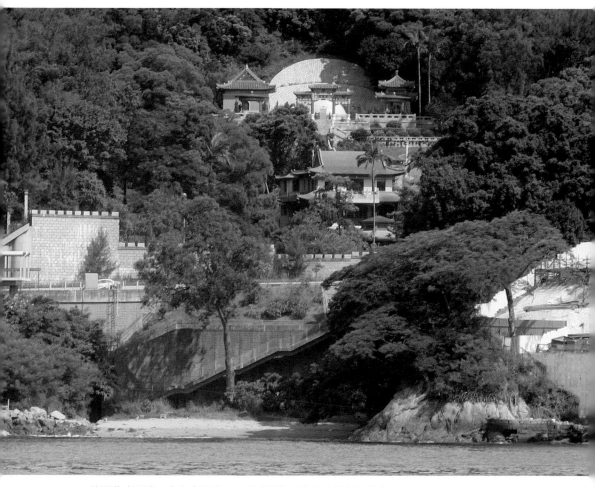

1　龍圃依山而建，由海上遠眺，主要建築物分佈在山坡中軸線上。

2　行經青山公路（青龍頭段），只見　　3　李耀祥與夫人陳月瓊的畫像，兩人共同生活近 60 年。
　　龍圃外圍的「萬里長城」。

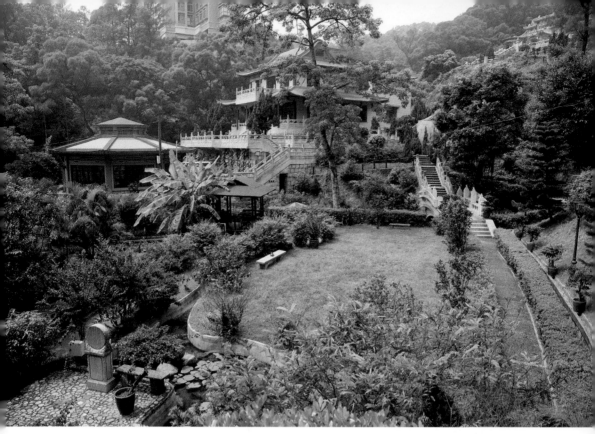

4　園中建築物依次分佈在中軸線上，與周圍的大自然景色融為一體。

　　李耀祥熱心公益，戰前先後出任保良局總理和東華三院董事會主席，慈善工作不遺餘力。戰後參與成立的組織多不勝數，較多人知道的有香港防癆會（1948年）、九龍城區街坊福利會（1950年）和香港平民屋宇有限公司（1952年）等。他曾三次獲英王和英女王頒授勳銜，受港府重視。九龍城李基紀念醫局紀念他的父親，由李耀祥與夫人捐款，再加港府補助興建。

　　1948年李耀祥購入青山公路13咪半一幅依山面海的山坡地，連同其他租地合共約20英畝。自1950年起，他前後花了近20年時間將一幅荒山開闢成一座美麗園林，取名「龍圃」（Dragon Garden），相信是因地處青龍頭的關係。

　　據説李耀祥懂得風水，龍圃佈局得宜，主要建築物置於中軸線上（圖4）。最前方近城牆有玫瑰花園和游泳池，沿山坡往上有前院、逸亭、金禧閣和忠恕堂，穿過牌坊是墓園區，有李耀祥夫婦的合葬墓、

碑亭和壽堂。園林有人工開鑿的溪流,讓山水流往下方的魚塘和游泳池,既有疏導雨水之效,風水上亦讓水氣聚於園內而不直接流出外面。

李耀祥具有中西文化背景,他請留美華人建築師朱彬設計龍圃三座主要建築,包括金禧閣、壽堂和逸亭,在西方鋼筋混凝土結構上展現中國古典元素。朱彬於1949年由內地南來香港執業,最為人熟悉的作品是中環萬宜大廈(1957年),但已拆卸重建,現今留存下來的作品不多,龍圃是其中一處。

5　金禧閣是龍圃最大的建築物,仿效宮殿設計,門前有九級石階和「御路」。

1967年李耀祥為慶祝與太太結婚50周年(金婚紀念)興建金禧閣,送給太太作為禮物。建築物仿照宮殿的重檐歇山頂,正脊呈捲棚狀,鋪上黃瓦。門前有九級石階,中間闢有「御路」,雕有二龍爭珠,龍身卻貼上彩色玻璃碎片,是創新的裝飾手法(圖5)。

金禧閣位於龍圃的中心點,樓高兩層。前面有八角形的逸亭,是主人休息室,亦可舉行宴會。金禧閣後方有一幅橢圓形草坪名「忠恕堂」(圖6),中央豎立一根華表(圖7),四周擺放一座香爐、兩隻鶴和兩隻龜的塑像,效法太和殿的銅鶴和銅龜,象徵江山永固,亦代表李氏家族延綿不斷。

拾級而上便是墓園區,入口處設有三間四柱式牌坊,前面寫了「陟岵」,背面則有「望雲」,合為「陟岵望雲」,源自「陟岵瞻望」,解作登上岵山(草木繁茂的山)遠看,比喻思念父母。這詞語出自《詩經‧魏風‧陟岵》:「陟彼岵兮,瞻望父兮……陟彼屺兮,瞻望母兮。」(圖8)

6　從龍圃高處可眺望馬灣一帶，近觀下方有忠恕堂和金禧閣。

7　金禧閣後方的忠恕堂豎立華表，頂端置有石獅，富皇宮氣派。

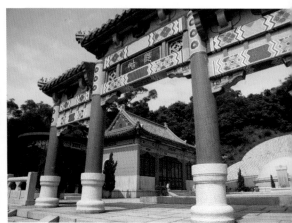

8　牌坊「陟岵」二字比喻對父親的思念，後方的墓園區可見李耀祥夫婦陵墓和壽堂。

墓園區中央是李耀祥與夫人陳月瓊的合葬墓，呈半球形狀。右邊有座歇山頂的傳統建築，名為「壽堂」，室內天花仿照宮殿的藻井結構，窗戶裝上意大利彩色玻璃窗，配以中國的仙鶴圖像，地板也有馬賽克仙鶴，代表長壽（圖9）。中央設有供桌供奉祖先，此處也是家族成員商議事情的地方。

■ 名人留書

墓園區左邊有一座重檐四角攢尖頂的碑亭，安放「李耀祥先生事畧」石碑（圖10），由《華僑日報》創辦人岑維休於 1970 年撰，碑文頗長，碑頂刻了「螽斯衍慶」四字，取自《詩經‧周南‧螽斯》：「螽斯羽，詵詵兮」，代表李氏子孫眾多；「衍慶」解作綿延吉慶。

李耀祥交遊廣闊，港督葛量洪爵士（Sir Alexander Grantham）

9 壽堂窗戶鑲有意大利彩繪玻璃，配以中國傳統仙鶴圖案，中西合璧。

10 墓園區有一座高大的碑亭，內置報人岑維休撰的「李耀祥先生事畧」石碑。

伉儷曾於 1953 年到龍圃參觀。不少城中名人撰寫牌匾送給李耀祥，包括華人領袖周壽臣爵士於乙未年（1955 年）題的「逸亭」、社會名流羅文錦爵士於丙申年（1956 年）題的「正大光明」，以及行政局議員周埈年於己亥年（1959 年）題的「知樂亭」。

在山壁上一幅用馬賽克瓷磚砌成的「仙人騎鳳凰」圖畫，兩旁有一副用甲骨文寫的對聯，出自文史學者董作賓手筆。對聯為「水秀山明，風光大好；龍盤虎踞，氣象之鴻」，形容龍圃的環境氣勢。

■ 具保育價值

偌大的園林種滿花卉樹木，據統計有逾百種植物之多，包括數十棵高大的羅漢松，排列一起形成香港最大的羅漢松林。有專家曾在園內錄得眾多品種的雀鳥、蝴蝶、蜻蜓、魚和昆蟲，堪稱生物多樣化。

李耀祥從事建材生意，龍圃的建築用料和室內家具都是上好品質。他當年已有環保意識，將廢物利用，譬如由蒸餾水樽改成的凳子，墓園區地板的麻石來自 1958 年拆卸的皇后行（文華東方酒店前身）。另外用薑啤樽作圍欄，這些樽來自中國安樂汽水有限公司，李耀祥是該公司的董事。流水花園有一條用萬多塊玻璃碎片砌成的龍，物料來自深井生力啤酒廠的啤酒樽，龍頭貼上彩色馬賽克，呈現中西藝術手法。（圖 11-13）

1950 年建成的游泳池是龍圃首批建設，曾開放給學生游泳，反應很好，促使港府在 1957 年在維多利亞公園設立香港首座公眾游泳池（圖 14）。李耀祥亦曾借出大宅給電影公司拍攝，李小龍主演的《龍爭虎鬥》（1973 年）和羅渣摩亞（Roger Moore）主演的《鐵金剛大戰金槍客》（1974 年）都曾在游泳池取景。李耀祥逝世後，後人亦曾開放龍圃給市民參觀，入場費一元，收益撥作慈善用途，但由於人流太

11 龍圃的前院有假山裝飾，平台下方牆壁開鑿了一個觀音洞。

12 用作圍欄的薑啤樽，來自昔日的中國安樂汽水有限公司。

13 由數以萬計啤酒樽碎片砌成的巨龍，是龍圃其中一個景點。

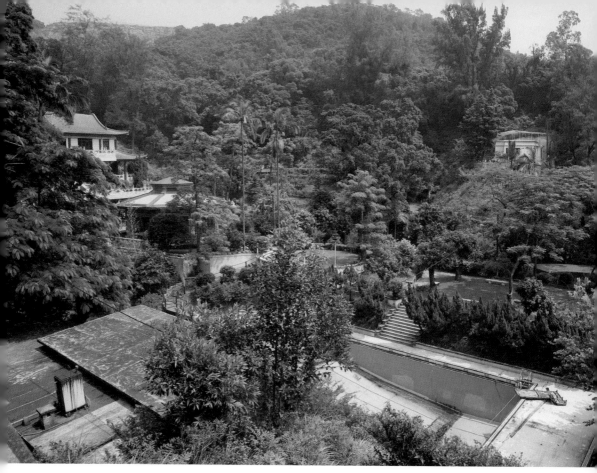

14 龍圃是私人園林大宅，下方的游泳池曾開放給學生游泳，
　　促使港府在 1957 年興建公眾游泳池。

多，不勝負荷，兩年後便停止開放了。

　　有學者稱龍圃建築具有中華古典復興風格，在香港類似的大宅曾
有何東花園（1927 年）和繼園（1941 年），但已先後拆卸。現存有虎
豹別墅（1935 年，萬金油花園已拆卸）和景賢里（1937 年），但論面
積之大和佈局精細，卻遠遠不及龍圃。

　　李耀祥有五子二女，他們遷出後，龍圃日漸老舊，保養困難。
2006 年李氏家族公司向發展商洽談出售龍圃，但李耀祥其中兩名在
世兒子反對，結果幼子李韶以 1.2 億元從家族公司購入龍圃，計劃捐
給政府進行保育，建議活化為婚宴和表演場地。同年古蹟辦專家建議
將龍圃評為二級歷史建築，李耀祥的孫女李康意成立「龍圃慈善基
金」，希望提升公眾對保育這座歷史園林的關注。

發展局在 2007 年向李韶提出四個保育活化方案，包括由政府部門以公園形式運作、納入活化歷史建築伙伴計劃交由社企管理、由業主指定的非牟利團體營運，或業主向政府申請款項維修。但李韶希望當局出資，由他督工維修，以防變質，並希望將金禧閣改為李耀祥紀念館，介紹父親生平。雙方未能達成共識，結果李韶放棄捐出大宅，計劃自行活化。

筆者於 2007 年跟隨皇家亞洲學會進入龍圃參觀，在園中遊逛了半天。2011 年龍圃獲古諮會確認為二級歷史建築，同年筆者申請帶一班修讀建築課程的學員入內，園中的建築物雖然顯得老舊，但花卉樹木獲得悉心打理，生長茂盛，具有極高的生態價值。

龍圃的歷史不算長，但建築別具特色，又未曾有大規模改建。園主李耀祥是香港名人，從事社會公益事業逾 40 年，作出很多貢獻。園內有不少名人題字，普羅市民也曾有機會入內參觀，具有一定的社會價值，值得獲得更高評級。特區政府現階段未有承諾保育，單靠個人或規模不大的龍圃慈善基金，實在很難維修和管理如此龐大的園林。龍圃慈善基金曾接待不少團體參觀，進行導賞，但因申請者眾，應接不暇，現已停止接受申請。近年龍圃沒有進一步消息，活化計劃似乎變得遙遙無期。

香港現存最長的
騎樓街

　　港九市區曾遍佈騎樓式樓宇，它們毗連而建，用石柱支撐樓上伸出的空間，如同騎在行人路上。地舖前面形成一條有蓋的行人路，為途人遮陽擋雨，樓上住宅又可增加空間。但隨着城市發展，舊樓變成高廈，有柱腳的騎樓逐漸消失。現今在市區仍見長長的騎樓街有上海街 600 至 626 號（共 10 幢）和太子道西 190 至 212 號（共 10 幢）兩處，但論歷史、長度和完整性，都不及沙頭角墟新樓街 1 至 22 號（圖 1）。

■ 中英街的形成

　　新樓街位於新界東北的沙頭角墟禁區，有 22 幢樓宇於 1933 至 1934 年建成。由於禁區出入不便，很少人在此定居，加上建築高度受限制，商人沒有投資意欲，所以這列樓宇逃過被拆卸重建的命運。外界到沙頭角墟要有當地居民擔保，向警方申請邊境禁區許可證（俗

1 由深圳中英街歷史博物館天台眺望新樓街，可見 22 幢樓宇相連而立，下面形成一條騎樓街。

稱禁區紙），才能踏足這條富有特色的騎樓街。

　　新樓街樓宇的出現與中英街擴展有關。1898 年英國租借新界，沙頭角被一分為二，沙頭角十約有八約劃入英方管治，餘下兩約連同沙欄吓的東和墟在華界，村民從此分開生活。深圳一方現稱沙頭角鎮，香港一方慣稱沙頭角墟，兩地之間有一條乾涸河道（鸕鷀徑），中英雙方在此豎立一批「中英地界」石碑作為分界線。其後有居民在鸕鷀徑填土建屋，開舖營業。

　　九廣鐵路英段於 1910 年啟用，當局為促進新界東北發展，利用英段主線的剩餘物資建造一條單線窄軌鐵路，連接粉嶺和沙頭角墟，中途停靠孔嶺、禾坑、石涌凹，全長 11.67 公里（7.25 英里），1912 年 4 月 1 日通車，行車需時約 55 分鐘。及後港府興建沙頭角公路通往沙頭角墟，1927 年啟用，汽車行走比火車快捷，以致沙頭角支線在 1928 年 4 月 1 日停駛，只營運了 16 年（圖 2）。

2 新樓街旁邊的車坪街（舊稱 Car Park Street，現名 Che Ping Street），見證沙頭角火車站的歷史。

3 今天的中英街長約 250 米，一邊是香港店舖，另一邊是內地店舖，中間豎立多塊界石。

沙頭角公路促進了沙頭角墟經濟，1930 年前後，愈來愈多商戶在港深邊境的鸕鷀徑兩旁建屋開店，逐漸形成一條小街，取名「中英街」，兩地居民在此買賣貨物。1937 年發生風災，摧毀了華界的東和墟，店主轉到中英街做生意。街的一面由內地（今深圳市鹽田區）管轄，另一面屬港府（今特區政府）管治，造就了「一街兩制」的獨特景象（圖 3）。

■ 新樓街的價值

由於中英街商貿日趨繁榮，有香港商人將中英街旁的淺灘填平，興建一列 22 幢相連的騎樓式樓宇，樓高兩層，下舖上居，供較富裕的人開店和居住。樓宇所在街道名為「新樓街」，與邊境上的中英街僅一坑之隔（圖 4、5）。

新樓街的 22 幢樓宇以混凝土建造，質素較同年代的市區唐樓為佳。每幢樓宇都有石柱腳支承二樓向外伸出的空間，形成有瓦遮頭的騎樓底通道，英國人稱為 verandah（外廊）。這是早年英國人和華僑從外地引入香港的建築形式，很適合亞熱帶氣候地區。途人行走騎樓

4　1934 年建成的新樓街，富有民初華南地區的建築特色。

5　沙頭角墟有不少鶴佬和客家居民，天后誕鶴佬婦女在街上巡遊，表演「陸上行舟」。

底可免日曬雨淋，又可避開高空墮物的危險。對地舖店主來說，此通道有助吸引人流，又可避免太陽直射舖內，還可擴展擺賣商品的空間（圖6）。當年新樓街是沙頭角墟最熱鬧的地方，如同商業街，行人絡繹不絕，並吸引許多小販到來擺賣。

與早期唐樓一樣，新樓街樓宇也是門面窄、縱深長，中間有天井直通天台，用作採光和通風；天井後方是房間和廚房，初期不設廁所。地下與樓上單位有樓梯相連（圖7），二樓亦有樓梯通往天台。由於樓底高，用戶在地下和二樓加建閣樓，以木樓梯上落。天台兩邊臨街處各有一條長廊，供住客休憩乘涼（圖8）。部分樓宇在天台欄河加建西式山牆，增添美感（圖9）。

古蹟辦在 2009 年公佈 1,444 幢歷史建築的專家評審結果，新樓街 1 至 22 號包括在內，當時有 21 幢樓宇被評為二級歷史建築，但 2 號（五旬節聖潔會沙頭角堂）曾進行修葺而未獲評級，但之後也獲提升為二級。當時有過半數新樓街業主不滿政府不開放沙頭角墟，曾聯署去信發展局表示反對評級，並稱建築物殘舊，寧可將物業拆卸改作住宅。

隨着市區重建，有柱腳的騎樓建築陸續被收購拆卸，即使尚有兩、三幢留下，也形成不了騎樓街。沙頭角墟能保留一條長長的騎樓街實屬難得，而且這 22 幢樓宇自 1934 年建成以來並未改建，既罕有，又具歷史、建築和組合價值。古諮會可考慮將新樓街作整體評級，以凸顯其重要性，並適當地給予維修保護。

6 騎樓街的地舖前面是一條有蓋長廊，方便行人經過。

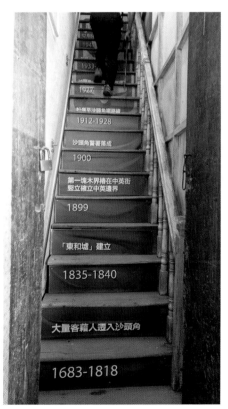

8 天台的長廊比下面的騎樓底寬濶，對面可見中英街的樓宇。

7 樓宇一梯兩伙，單位樓底高，登上二樓要爬長長的樓梯。

9 部分樓宇的天台可見西式山牆，增添美感。

10　新樓街附近設有警崗，本地居民經由此處前往對面的中英街。

■　設立邊境禁區

　　中華人民共和國成立後，中英街成為中英雙方對壘的前沿。1950
年6月韓戰爆發，中國參戰。1951年5月聯合國通過對中國和北韓實
施經濟制裁，包括禁運武器與戰略物資，香港因而出現一波波走私活
動。同年6月，港府以防止偷渡和走私為由，把毗鄰深圳的大片邊境
土地劃為禁區。當時兩邊居民仍可憑證件自由往來，外面的人就要申
請禁區紙在指定時段進出。禁區因此人流稀少，社區發展停頓下來。

　　中國推行改革開放政策、深圳成為經濟特區後，人民生活逐步改
善，對物質要求相應提高。中英街成為內地人購物和觀光的熱點，商
舖售賣的貨品主要來自香港，早年以金飾和手錶最受歡迎，後來主要
是化妝藥品。鄰近中英街的新樓街也受惠這股購物熱潮，店舖生意
興旺。

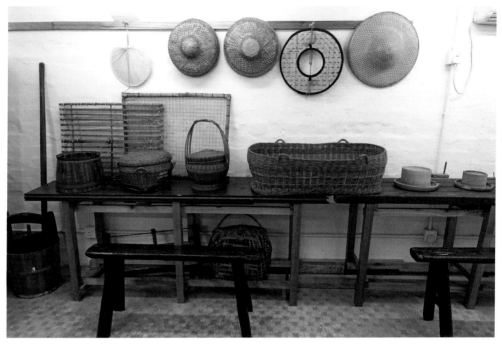

11 沙頭角故事館設於新樓街的歷史建築內，介紹沙頭角歷史和展示鄉村用品。

　　但回歸後不久，香港和內地為堵截非法入境者，突然收緊禁區政策，只限沙頭角原居民才可往來沙頭角鎮和沙頭角墟。兩地之間設有警崗檢查出入者的證件，新樓街與中英街之間亦設關卡，但不可在此過境（圖10）。

　　當時內地遊人包括香港人，可在深圳辦理通行證前往鹽田區沙頭角鎮的中英街遊覽，但不能過境到沙頭角墟，令沙頭角墟如同孤島一樣被隔離，新樓街變得冷冷清清，店舖陸續結業，仍然開門的約有六間。另一方面，許多年輕居民為方便工作都搬到外面居住，沙頭角墟人口大減，單靠本地消費難以支持區內的商業活動。

　　不過也有外面的香港人因喜歡沙頭角墟的寧靜而遷入居住，當中包括從事生態旅遊的李以強。他定居後租用和復修新樓街7號二樓單位，設立沙頭角故事館，擺放他在沙頭角各處搜羅的舊物，招待團體參觀，讓更多人了解沙頭角的歷史民情和族群文化（圖11）。可是沙

頭角墟尚未開放，公眾難有機會參觀故事館和附近地方。

■ 禁區逐步開放

地區人士一直向政府游說開放邊境禁區，直至 2005 年，時任行政長官曾蔭權在《施政報告》宣佈大幅縮減邊境禁區範圍，2012 年 2 月 15 日實行，率先解禁沙頭角六村，包括塘肚村、新村、木棉頭村、蕉坑、担水坑和部分山咀村，但不包括沙頭角墟和中英街。

2022 年 6 月特區政府踏出重要一步，試行開放沙頭角墟的沙頭角碼頭（圖 12），給本地指定旅行社在星期六、日和公眾假期帶團經碼頭乘船前往荔枝窩、吉澳或鴨洲等地遊覽，但遊人不能在沙頭角墟走動。因應碼頭開放，保安局在附近豎立沙頭角的座標牌和一塊模擬中英街的界石給遊人拍照（圖 13），又劃出地方設立市集，讓本地居民擺賣食品和手工藝品。經過大半年後，各方反應良好，當局有意進一步開放，以配額形式容許個人及旅行團遊覽沙頭角墟，包括最有參觀價值的新樓街，但中英街仍是「禁地」。

現今偷渡和走私活動已大減，有限度開放沙頭角墟是大多數香港人的願望，對沙頭角墟的經濟發展亦有幫助。遊人蜂擁而至，如何保持區內寧靜環境，不影響當地居民生活，有待各方思考辦法，並增加配套設施。

12 沙頭角碼頭是香港最長的碼頭，現在開放給旅行團人士乘船來往附近鄉村遊覽。

13 保安局在沙頭角碼頭設立打卡點，給跟團到來的遊人拍照。

"後記 "

　　我不是歷史學家，亦不是建築師，但這二十年來的興趣和研究卻離不開歷史和建築，經常透過文章、課程、講座和導賞團向公眾分享自己的心得。有次帶一間中學的師生遊逛中環，行程結束時一位老師問我：「你剛才所説的內容在哪本書可以看到？」我一時間答不出來，因為沿途所見事物甚多，涉及範圍很廣，不能只看一兩本書就可以應付。此後心中便有一個計劃，要將自己積累的知識寫下來，再補充更多資料，成為一本可供參考的書。

　　2018 年我以香港各宗派的教堂為題，出版了《神聖與禮儀空間：香港基督宗教建築》一書，接着將焦點放在英治時期各類型的建築物。城市巨輪不斷前進，不少歷史建築面臨拆卸或改建，因此要及早把它們記錄下來，留給有興趣的人知道。

　　在撰寫此書過程中，我引用了不少專家學者的著作和分享。書中絕大部分圖片都是我親自拍攝，舊照片則要外借。書中兩篇關於天文台的文章，既得到前天文台台長岑智明先生給予意見，又獲他借出多張珍藏舊照，令文章生色不少。此外我亦感謝古物諮詢委員會主席蘇彰德先生和香港史研究者高添強先生撥冗為拙作賜序，有畫龍點睛之效。高添強先生還提供十餘幀舊照，再加上其他機構借出的舊相，讓讀者認識到昔日的城市面貌。

　　最後要多謝中華書局（香港）有限公司副總編輯黎耀強先生的支持，和增訂版責任編輯郭子晴小姐的協助，令這本相對冷門的書籍得以面世。由於個人見識有限，書中難免會有錯漏，祈望讀者不吝指正。

<div align="right">

陳天權
chantinkuen@hotmail.com

</div>

參考書目

丁新豹：《人物與歷史：跑馬地香港墳場初探》，香港：香港當代文化中心，2008。

丁新豹主編：《香港歷史散步》，香港：商務印書館，2008。

九廣鐵路公司：《百載鐵道情》，香港：九廣鐵路公司，2006。

九廣鐵路公司：《鐵路百年》，香港：九廣鐵路公司和香港鐵路有限公司，2010。

尤韶華：《香港司法體制沿革》，香港：商務印書館，2012。

方元：《一樓兩制 —— 香港建築的機遇和挑戰》，香港：萬里機構，2005。

方元：《一別鍾情 —— 香港建築十日談》，香港：萬里機構，2009。

石翠華、高添強編：《街角・人情：香港砵甸乍街以西》，香港：三聯書店，2010。

朱益宜：《關愛華人：瑪利諾修女與香港（1921－1969）》，香港：中華書局，2007。

何心平：《美國天主教傳教會與香港》，香港：香港中文大學天主教研究中心，2011。

何佩然：《地換山移：香港海港及土地發展一百六十年》，香港：商務印書館，2004。

何佩然：《築景思城 —— 香港建造業發展史（1840－2010）》，香港：商務印書館，2010。

何佩然：《城傳立新 —— 香港城市規劃發展史（1841－2015）》，香港：中華書局，2016。

何屈志淑：《默然捍衛：香港細菌檢驗所百年史略》，香港：香港醫學博物館學會，2006。

何屈志淑主編：《太平山醫學史蹟徑》，香港：香港醫學博物館學會，2011。

吳啟聰、羅元旭：《建城傳承：二十世紀滬港華人建築師和建築商》，香港：三聯書店，2021。

李兆華等編：《戰後香港精神科口述史》，香港：三聯書店，2018。

周家建等編著：《建人・建智 —— 香港歷史建築解說》，香港：中華書局，2010。

林中偉：《建築保育與本土文化》，香港：中華書局，2015。

香港社會發展回顧項目編著：《鐘樓憶舊：中電總部雜記》，香港：中華書局，2022。

香港建築中心：《十築香港 —— 我最愛的香港百年建築》，香港，三聯書店，2015。

香港歷史文物保育建設有限公司：《舊大澳警署之百年使命與保育》，香港：香港歷史文物保育建設有限公司。

香港歷史博物館：《甲午戰後：租借新界及威海衛》，香港：香港歷史博物館，2014。

夏思義：〈十約：沙頭角地區的定居與政治〉，載劉義章主編，《香港客家》，桂林：廣西師範大學出版社，2005。

馬冠堯：《香港工程考》，香港：三聯書店，2012。

馬冠堯：《香港工程考 II》，香港：三聯書店，2014。

馬冠堯：《車水馬龍：香港戰前陸上交通》，香港：三聯書店，2016。

馬冠堯：《香港建築的前世今生》，香港：三聯書店，2016。

高添強：《香港戰地指南：1941》，香港：三聯書店，1995。

梁元生、卜永堅：《香港園丁——李耀祥傳》，香港：中華書局，2019。

梁卓偉：《大醫精誠：香港醫學發展一百三十年》，香港：三聯書店，2017。

梁炳華主編：《香港中西區風物志》，香港：中西區區議會，2011。

許焯權：《中區歷史建築選粹》，香港：古物古蹟辦事處，2004。

陳天權：《香港歷史系列：穿梭今昔 重拾記憶》，香港：明報出版社，2011。

陳天權：《被遺忘的歷史建築（港島及九龍）》，香港：明報出版社，2013。

陳天權：《被遺忘的歷史建築（新界及離島）》，香港：明報出版社，2014。

陳天權：《神聖與禮儀空間：香港基督宗教建築》，香港：中華書局，2018。

陳天權：《時代見證：隱藏城鄉的歷史建築》，香港：中華書局，2021。

陳翠兒、蔡宏興編：《空間之旅：香港建築百年》，香港，三聯書店，2005。

彭華亮編：《香港建築》，香港：萬里書店、中國建築工業出版社，1989。

馮永基：《誰把爛泥扶上壁：你所不知的香港建築故事》，香港：中華書局，2016。

馮邦彥：《香港地產業百年》，香港：三聯書店，2004。

黃棣才：《圖說香港歷史建築：1897－1919》，香港：中華書局，2011。

黃棣才：《圖說香港歷史建築：1841－1896》，香港：中華書局，2012。

黃棣才：《圖說香港歷史建築：1920－1945》，香港：中華書局，2015。

劉智鵬主編：《展拓界址：英治新界早期歷史探索》，香港：中華書局，2010。

劉潤和等編撰：《九龍城區風物志》，香港：九龍城區議會，2005。

鄭敏華編：《追憶龍城蛻變（第二版）》，香港：九龍城區議會，2011。

錢華：〈英商義德與 20 世紀早期香港城市發展〉，載林學忠等主編，《宗教 · 藝術 · 商業：城市研究論文集》，香港：中華書局，2015。

駱思嘉：《樂活 · 散心文化導賞（中上環篇）》，香港：知出版社，2017。

龍炳頤：《香港古今建築》，香港：三聯書店，1992。

龍炳頤：〈香港的城市發展和建築〉，載王賡武主編，《香港史新編（上冊）》，香港：三聯書店，1998。

薛求理：《營山造海：香港建築 1945－2015》，上海：同濟大學出版社，2015。

謝至愷編著：《圖說香港殖民地建築》，香港：共和媒體有限公司，2007。

鍾逸傑著、陶傑譯：《石點頭：鍾逸傑回憶錄》，香港：香港大學出版社，2004。

羅婉嫻：《香港西醫發展史（1842－1990）》，香港：中華書局，2018。

Antiquities and Monuments Office. *Hong Kong Heritage*. Hong Kong: Government Information Services, 1989.

Cummer, Katie, etc. *Heritage Revealed*. Hong Kong: Asia Society Hong Kong, 2014.

Dyson, Anthony. *From Timeball to Atomic Clock: A History of the Royal Observatory*. Hong Kong: Government Information Services, 1983.

Hase, Patrick H. *The Six-Day War of 1899: Hong Kong in the Age of Imperialism*. Hong Kong: Hong Kong University Press, 2008.

Hayes, James. *The Rural Communities of Hong Kong*. Hong Kong: Oxford University Press, 1983.

Ho, M.W., Amy. *Forever by True : The Love & Heritage of Maryknoll*. Hong Kong: Maryknoll Convent School Foundation, 2009.

Holdsworth, May & Christopher Munn. *Dictionary of Hong Kong Biography*. Hong Kong: Hong Kong University Press, 2012.

Hong Kong Museum of Medical Sciences Society. *Plague, SARS, and the Story of Medicine in Hong Kong*. Hong Kong: Hong Kong University Press, 2006.

Hongkong Land Limited. *Hongkong Land at 125*. Hong Kong: Hongkong Land Limited, 2014.

Lim, Patricia. *Forgotten Souls: A Social History of the Hong Kong Cemetery*. Hong Kong: Hong Kong University Press, 2011.

Morris, Esther. *Helena May: The Person, The Place and 90 Years of History in Hong Kong*. Hong Kong: The Helena May, 2006.

Moss, Peter. *A Century of Commitment - the KCRC Story*. Hong Kong: The Kowloon-Canton Railway Corporation, 2007.

Nicolson, Ken. *Landscapes Lost and Found : Appreciating Hong Kong's Heritage Cultural Landscapes*. Hong Kong: Hong Kong University Press, 2016.

Paterson E.H. *A Hospital for Hong Kong*. Hong Kong: Alice Ho Miu Ling Nethersole Hospital, 1987.

Phillips, Robert J. *Kowloon-Canton Railway (British Section): A History*. Hong Kong: The Urban Council, 1990.

Ryan, Thomas F. *Catholic Guide to Hong Kong*. Hong Kong: Catholic Truth Society, 1962.

Ticozzi, Sergio. *Historical Documents of the Hong Kong Catholic Church*. Hong Kong: Hong Kong Catholic Diocesan Archives, 1997.

Wong, Wah Sang. *Guide to Architecture in Hong Kong*. Hong Kong: Pace Publishing Limited, 1998.

Yanne, Andrew & Gillis Heller. *Signs of Colonial Era*. Hong Kong: Hong Kong University Press, 2009.

城市地標

香港早期西式建築

文、攝影　陳天權

責任編輯　郭子晴

裝幀設計　簡雋盈

排　版　簡雋盈

印　務　林佳年

出版

中華書局（香港）有限公司

香港北角英皇道 499 號北角工業大廈 1 樓 B

電話：（852）2137 2338

傳真：（852）2713 8202

電子郵件：info@chunghwabook.com.hk

網址：http://www.chunghwabook.com.hk

發行

香港聯合書刊物流有限公司

香港新界荃灣德士古道 220 - 248 號

荃灣工業中心 16 樓

電話：（852）2150 2100

傳真：（852）2407 3062

電子郵件：info@suplogistics.com.hk

印刷

寶華數碼印刷有限公司

香港柴灣吉勝街 45 號勝景工業大廈 4 樓 A 室

版次

2023 年 6 月初版

©2023 中華書局（香港）有限公司

規格

16 開（230mm x 170mm）

ISBN

978-988-8809-94-3